EUGÈNE
DELACROIX
*Further
Correspondence*

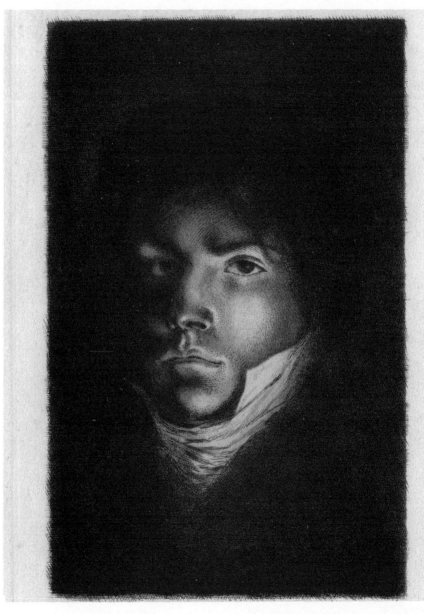

Eugène Delacroix, etching by Frédéric Villot after a charcoal
drawing by Delacroix of *c.*1818, 16.7 × 10.8 (1847)

EUGÈNE DELACROIX
Further Correspondence
1817–1863

Edited with a Preface and Notes by
LEE JOHNSON

CLARENDON PRESS · OXFORD
1991

Oxford University Press, Walton Street, Oxford OX2 6DP

Oxford New York Toronto
Delhi Bombay Calcutta Madras Karachi
Petaling Jaya Singapore Hong Kong Tokyo
Nairobi Dar es Salaam Cape Town
Melbourne Auckland
and associated companies in
Berlin Ibadan

Oxford is a trade mark of Oxford University Press

Published in the United States
by Oxford University Press, New York

British Library Cataloguing in Publication Data
Data available

Library of Congress Cataloging in Publication Data
Delacroix, Eugène, 1798–1863.
[Letters. Selections]
Eugène Delacroix, further correspondence, 1817–1863/edited with a preface and notes
by Lee Johnson.
1. Delacroix, Eugène, 1798–1863—Correspondence. 2. Painters-France—Correspondence.
I. Johnson, Lee, art historian.
II. Title.
ND553.D33A3 1991 759.4—dc20 [B] 91–13236
ISBN 0–19–817395–4

Set by Pentacor plc, High Wycombe, Bucks

Printed and bound in
Great Britain by Bookcraft Ltd
Midsomer Norton, Bath

PREFACE

The first edition of Delacroix's correspondence, presented by Philippe Burty, appeared in 1878, fifteen years after the artist's death, and contained over 300 letters. A second, enlarged edition was issued in two volumes in 1880, with further letters bringing the total to nearly 400. André Joubin, editor also of Delacroix's *Journal*, published what has become the standard edition of the Correspondence between 1935 and 1938, greatly expanding Burty's seminal work by making more than 1,500 letters available. This was supplemented in 1954 by a valuable, small collection of fifty-six letters, mostly early, published by its owner Alfred Dupont under the title *Lettres intimes*.

The present collection, the first in French for almost forty years, offers over 200 letters and autograph notes, more than two-thirds of which are published for the first time. Of the unpublished manuscripts, nearly two-thirds are preserved in the archives of the Getty Center for the History of Art and the Humanities in Los Angeles, whose rich holdings form the core of this book and initially provided me with the incentive to prepare it. Besides the unpublished material, I have collected about sixty letters previously published in diverse books and periodicals, but not by Joubin or Dupont, thus further supplementing their editions with a substantial body of scattered letters that can now be consulted in a single volume. They are drawn from about five books and twice as many journals, ranging from the relatively obscure Danish *Tilskueren* and French *Bulletin des Amis du Vieux Chinon* to more widely circulated specialist publications like the *Burlington Magazine* and *Gazette des Beaux-Arts*. The dates of first publication span a period from 1878 to 1987.

Following Joubin's example, I have also added from dealers' catalogues some extracts of letters whose whereabouts are unknown to me. I have not, however, attempted a systematic search of catalogues of sales since 1938 or to keep track of the autograph letters that continue regularly to come on to the market on both sides of the Atlantic. But I should be grateful to hear from owners or curators of letters that are

extracted here or unpublished, so that the full texts might be presented in an enlarged edition.

Rather more than half the letters in this collection date from the last decade of Delacroix's life, 1853–63; the rest, beginning in 1817, are more or less evenly distributed throughout the other three decades of his career. They are addressed to people from every walk of life: to domestic servants or artisans as well as to dealers and architects, state and city officials, famous musicians, writers, painters, editors, and talented aristocrats like the Princess Czartoriska and the Duchesse Colonna. A considerable number of correspondents are not represented in earlier editions. They include George Sand's early lover the novelist Jules Sandeau, the composers Fromental Halévy, to whom there is a group of eight letters, and Adolphe Adam, the cellist Alexandre Batta, the painters William Etty, Jean Alaux, Boissard de Boisdenier, Émile Lessore, and Camille de Savignac.

In tone and content the letters extend from the intimate to the formal, from the trivial to the momentous. The earliest are the artist's lovelorn messages in tortured English to Elisabeth Salter, a domestic in his sister's house, followed by an important group of letters to his nephew Charles de Verninac, reporting on family and love affairs, as well as giving news of greater moment on the July Revolution of 1830. There are also love letters to Eugénie Dalton, whose compliance is mentioned in the correspondence with his nephew, and a letter shedding further light on his part in arranging her passage to Algeria, where she settled permanently in 1839.

Among other, less sentimental preoccupations we discover Delacroix excusing himself from sentry duty in the National Guard as late as 1841, from jury duty in 1857, and having like most of us to deal with wayward tradesmen, whether it be over a faulty lock fitted to his front door or a delayed shipment of claret.

In matters artistic new information emerges about Delacroix's attitude to the Salons and municipal patronage of the arts; his encouragement of fellow artists and his attempts to help them through his connections in official circles; the measures on his own behalf to have his pictures shown to advantage at the Salons or to further his reputation by arranging to exhibit at other venues, both Parisian and provincial. In connection with a purchase at one of these shows in 1857, it will be of some interest to British readers to learn incidentally that T. B. G. Scott, long known as the President of the Société des Amis des Arts de Bordeaux, was also British Consul in that city; to

American readers, that Delacroix was uncertain whether he was the Consul of the United States or of Great Britain!

In his relations with editors and journalists, Delacroix is seen not only to be fostering his own reputation, but, in submitting his article on Charlet to the editor of the *Revue des Deux Mondes*, paying posthumous tribute to an artist he knew and admired, or, in his support of Boissard de Boisdenier's plea for the preservation of the seventeenth-century Hôtel Lambert in *Les Beaux-Arts*, confirming his record as a staunch conservationist. By contrast, however, we also find him speaking with approval of Baron Haussmann's transformation of Paris, which entailed wholesale destruction of ancient buildings.

Hitherto unpublished letters to academicians and to congratulatory friends or relatives consolidate our knowledge of Delacroix's painful struggle when in ill health to win a form of recognition that he thought would enhance his image with a wider public, by getting himself elected to the Institut on his seventh try, at the age of fifty-eight.

Other new letters reveal the full extent of Delacroix's affection for Alexis Roché, the architect of his brother's tomb at Bordeaux, and his gratitude for his and his wife's kindness to his brother, for his assistance in settling his estate, and further friendly gestures, repaid with gifts of works of art and hospitality in Paris.

There are also letters bearing witness to a friendship about which little is known, that with Alexandre Bixio, to whom there are passing references, mostly to shared dinners, in the *Journal* between 1849 and 1856 and only one letter, dating from 1841, in Joubin's *Correspondance*. In the light of recent opinion that Delacroix reneged in later life on his liberal sympathies and sided with reactionary oppression, it is refreshing to find confirmation that in the years of the Second Empire he remained loyal to this ardent republican who had taken an active part in the July Revolution, immortalized in Delacroix's *Liberty leading the People*, had been challenged to a duel by Delacroix's benefactor Adolphe Thiers for denouncing his support of the presidency of Louis-Napoleon, and briefly imprisoned for his opposition to the *coup d'état* of 1851. Nor was their friendship limited to mere social encounters, since we see Delacroix using his influence as a municipal councillor, an appointment he owed to Napoleon III's Prefect of the Seine, Baron Haussmann, to seek preferment for a protégé of Bixio's.

In sum, if many of the letters in this collection show Delacroix seeking favours for himself and tackling humdrum problems with lawyers, landlords, and architects, a large proportion of them also

reveal how much time and energy he devoted to helping others and to cultivating old friendships through delicate acts of generosity, such as the gift of the exquisite pastel *The Education of Achilles* to George Sand in 1862, announced in a letter belonging to the Getty Center and recently acquired by the Getty Museum, thereby reuniting document and work of art 110 years after the novelist's death. Such conjunctions are rare, but there is another example in these pages, a private collector today owning both the pastel *Christ in the Garden of Olives* offered to Mme Alexis Roché in 1850 and the letter about it, and there are numerous instances where readers will find connections leading them from the written word to the work of art, though the two may be geographically far apart.

ACKNOWLEDGEMENTS

Since the main body of the previously unpublished letters in this book is in the archives of the Getty Center for the History of Art and the Humanities, Los Angeles, my first debt is to Lorenz Eitner for directing my attention to the collection; to JoAnne Paradise, archivist at the Center, for providing me with photocopies of all their letters and answering my enquiries about them; and to Mr J. M. Edelstein, Senior Bibliographer, for granting me permission to publish them. Dr Paradise has also given me valuable help in tracing records of manuscripts that have recently passed through the hands of dealers. In France, Carlos van Hasselt, director of the Fondation Custodia, has generously supplied me with photocopies of all the Delacroix manuscripts in his care, and Bruno Chenique has kindly brought several letters to my notice and much facilitated my task of obtaining microfilm of the manuscripts in the Bibliothèque nationale. Dr Jean-Luc Stephant has also offered precious assistance in collecting photocopies of letters published in French journals and, above all, in allowing me to benefit from his original research into the affairs of Delacroix's brother, Charles, which he has somehow managed to pursue with diligence in the spare time left to him from his medical practice. I am also grateful to private owners who now, and in the past, have communicated their letters to me and allowed me to publish them. Alexander Apsis was so good as to write on my behalf to the owner of the letter to Alexis Roché of 17 February 1850 and obtain a photocopy.

Finally, I owe special thanks to my editor, Anne Ashby, who has enthusiastically supported this project from the start, steering it with unfailing efficiency and good humour through every phase of production, from initial approval by the Delegates to publication.

CONTENTS

EXPLANATORY NOTE

Four or more letters to a single correspondent are grouped together. Exceptions are made for the three letters to the Duchesse Colonna, which, being part of a lively exchange between artists, seemed to merit special treatment, and for the letters to Alexandre Bixio, which may well number more than four, but which I cannot in every case establish were addressed to him.

Groups of letters to single correspondents are arranged in chronological sequence according to the earliest letter in each group, not in alphabetical order by name of correspondent. Within each group, including that for Various Correspondents, the letters are arranged chronologically, with one or two exceptions where letters on the same subject and close in date are kept together.

An asterisk at the head of a document indicates that my transcript is taken from the original manuscript or from a photocopy of it.

If the name and/or address of the correspondent are not preserved in Delacroix's hand independently of the text of a letter, i.e. on an envelope or on the back of a sheet, they are put in square brackets. If they are so preserved, or if surnames appear in the salutation or main text, they are not set between brackets.

I have replaced archaisms in Delacroix's texts with modern spelling (e.g. 'faisant' for 'fesan', 'sais' for 'sçais'), corrected a few grammatical lapses that are clearly the result of haste, added accents where he omits them, as he often does, and occasional punctuation for the sake of clarity. In most cases I have used the standard form 'Eug Delacroix' for his signature. Delacroix frequently merged the letters 'E' 'u' 'g' into a single character, which looks more or less like an 'E' with a long tail, and is often read as 'E' or 'Eg', but stands for 'Eug'. Also, he often wrote his surname with a lower case 'd', which it seems unnecessary to retain in transcription.

Letters are unpublished, to the best of my knowledge, unless otherwise indicated in the footnotes or introductory sections.

LIST OF ABBREVIATIONS

Bib AA: Bibliothèque d'art et d'archéologie, University of Paris

BN MSS: Bibliothèque nationale, Paris, Department of Manuscripts

BSHAF: Bulletin de la Société de l'Histoire de l'Art français

Correspondance: *Correspondance générale d'Eugène Delacroix*, ed. A. Joubin, (Plon, Paris, 1935–8), 5 vols.

Correspondance (Burty 1878): *Lettres de Eugène Delacroix*, ed. P. Burty, Quantin, Paris, 1878)

Correspondance (Burty 1880): *Lettres de Eugène Delacroix*, ed. P. Burty, revised and enlarged edn., 2 vols. (Charpentier, Paris, 1880)

Getty Center: The Getty Center for the History of Art and the Humanities, Los Angeles, Archives of the History of Art

Johnson: L. Johnson, *The Paintings of Eugène Delacroix: A Critical Catalogue*, 6 vols. (Oxford, 1981–7). Numerals preceded by a 'J' refer to the catalogue numbers in this work, where illustrations of all the pictures listed will be found.

Journal: *Journal de Eugène Delacroix*, ed. A. Joubin, 3 vols. (Plon, Paris, 1950) (1st edn. 1932)

Robaut: *L'Œuvre complet de Eugène Delacroix . . . catalogué et reproduit par Alfred Robaut, commenté par Ernest Chesneau* (Charavay Frères, Paris, 1885). Numerals preceded by an 'R' refer to the catalogue numbers in this work.

Letters to Elisabeth Salter
(*Winter 1817–1818*)

Elisabeth Salter was an English girl in the service of a Mrs L. (possibly Lambs) who seems to have come to Paris in connection with a lawsuit and lodged with Delacroix's sister, Henriette de Verninac, at her home in the rue de l'Université, probably sharing with her Elisabeth's services as a cook. Delacroix, who lived at the same address, was infatuated and pursued her with ardour in the winter of 1817–18. He painted her portrait at that time, to which he refers in one of these letters in English or, rather, drafts of letters, for it is not certain that all were copied out and delivered as written, though it is clear from the contents that Elisabeth read and replied to at least two of them in whatever form they reached her. And it is no doubt to the replies that Delacroix refers when he writes in the *Journal* (i. 56) on 1 March 1824: 'J'ai relu aussi des lettres d'Élisabeth Salter. Étrange effet, après tant de temps!'

The earliest dated reference to the affair is in a letter to Pierret postmarked 11 December 1817, where Delacroix recounts how he is constantly on the stairs, listening and hoping to encounter the 'singulière petite femme', whom he does not name but describes in ecstatic detail (*Correspondance*, i. 11–12). The letters to Elisabeth were probably written within about a month of this preliminary report.

All but one of the drafts are contained in an account book preserved in the Bibliothèque d'art et d'archéologie, University of Paris (MS 256). These were published with extensive commentary by John Russell in his article ' "That Devilish English tongue": Unpublished Letters of the Youthful Delacroix to Elisabeth Salter', *Portfolio and Art News Annual*, 6 (1962), 76–119. I have placed the drafts in the same sequence as Russell, who judged it the most plausible, and made a few minor amendments to his transcripts. Words in brackets are superscript alternatives in the original manuscripts, or, where indicated, words that are crossed out. A further draft is contained in the Louvre sketch-book RF 9146, fos. 22ᵛ–23ʳ. René Huyghe illustrated but did not transcribe this in his *Delacroix* (London, 1963), pl. 67. I first published extracts from it in the catalogue of the Delacroix exhibition

held in Edinburgh and London in 1964 (under no. 1), and it was transcribed at greater length, but with some errors and lacunae, in M. Sérullaz *et al.*, *Musée du Louvre, Cabinet des Dessins, inventaire général des dessins. École française: Dessins d'Eugène Delacroix*, 2 vols. (Paris, 1984), ii. 304–5. I have put this draft at the end of the series, which may not be where it belongs chronologically, and italicized the passages that I published in 1964.

For further discussion of Delacroix's relationship with Elisabeth Salter, including references to drawings of her in his sketch-books, see the entry on her portrait in Johnson, i. no. 61.

To [Elisabeth Salter]

I have almost not seen you yesterday, my dear El and during the all evening I have regretted the pleasure [delight] of your presence. When I took my lesson of English, I was unattentive, and you know of Whom I was thinking. Your remembrance follows me in my daily business, and when I work to the Painting, the image of Eliz is present to my memory. Nevertheless, the little moment wich you have give to me, Before I go to bed, was to me a Comfort and make me expect to morrow more patiently. How I long to can at length understand and speak that Devilish English tongue: So thus, we could enjoy more fully, of the swift instants of ours conversations. I could lose nothing of your thoughts, and I could be happy, by your soul so by your view: at least, I will not write more to you in french, excepted when I will not have sufficient time. I not will, that you in no way have difficulty or weariness on my account, particularly, in reading my letters; for I should fear that the disgust of the letter should fall again upon the author of the writting. Farewell, my loved Eliza: no more speak me hereafter of the matter of your last answer. I have tell to you on this subject in my french letter; and I put in that such importance, that you may make to me a true sorrow, if you say again upon it. Adieu . . . Adieu Leave me to kiss in this letter your gentle lips wich you refuse to me so cruelly [obstinately] in reality.

Keep those Pastils of Seraglio, wich my Brother[1] had carried back of Turkey, and given to me. You will please to me many.
Farewell.

*To [Elisabeth Salter][1]

You must excuse me for all the mistakes and errors of linguage of this letter. I am not instructed in the English tongue: But if you apprehend what I say to you, I shall be sufficiently fortunate. When the heart speak, it is unnecessary to speak correctly. O happy, happy Yorick if you should hold it to be true that I tell; happy moreover if you should condescend to answer to me; while I cannot to see you, I will read over again the your loved hand's characters. El you shall laugh perhaps at my faulty speech: But alas, whilst my mind is full of thoughts, and should wish to express them to you, my pen is cold. At the time I think to my E, it seems to me, it to be easy to speak of her charms, But I cannot find the words. Comfort me, Prithee; tell to me that you do not despise me, and love me a little, little, little. I will kiss your letter and I will keep him on my heart. I kiss your hand, and cheek, and fine eyes, and cherry lips. Call me your you will be my beloved E. What I felt when my sister had troubled us![2] I have seen you only a little moment; and I expect ardently to morrow.

Farewell! I hope that you will embellish my dreams till the next day

Your Eug

[1] General Charles Delacroix (1779–1845). He could have been in Illyria, which included North-west Turkey, in 1805, when it was first annexed, or sometime between 1809 and 1812, when Prince Eugène was commander of the Balkan regions.

[1] There are three drafts for the first few lines of this letter. That given here appears to be the final one.
[2] In a letter to Pierret dated by Joubin to the end of Dec. 1817, Delacroix describes how his sister had burst in on him just as he was pressing his suit most urgently. In a breathless account of his advances, he writes 'Yorick pencha sa tête sur le sein d'Élisa. Yorick saisit Élisa par sa taille légère', and signs 'Yorick'. He evidently saw himself in the role of the writer in Laurence Sterne's Letters of Yorick to Eliza.

*To [Elisabeth Salter]

When you have give to me your letter, I felt a sweet suffusion in my blood, and I shut me in my chamber hastily to read it. But you know if it could rejoice me. I moreover fear to not have apprehend the whole, and nevertheless I have apprehend too much. I might perhaps comfort me a few, if I might to write to you in my own tongue, you not could suspect the sincerity of my heart. But I am like a deaf man which not hear what he say, and endeavour to guess in their eyes what say anothers. It is true E, you do love one? When I have read your writting I believe, I should have prefered if you should say to me you love not me absolutely than to love another and not despise me; Is such cold this word! What! I should be for your heart no more than a [*illegible word—probably someone's name*], a Ch. My mind could not suffer such hard thougt. I was therefore the last night sorry for it and I was accusing you of my sadness. But confess, my beloved E you had wish to prove me, when you told this, yours mild eyes bely your severe words. However, if your writing not lye, forget at least a few this fortunate man which had troubles my night. That he may reign in England and leave to me a little part in your thougts. I conjure you to no more anger me so that. Put this happy letter with her sister in her gentle sanctuary; Love me a little as I love you a great many. I kiss again this your breast which touch my writting. I will just so kiss your answer witch I expect impatiently. Your subdued disciple

*To [*Elisabeth Salter*]

[It is eight o'clock already, and not have still seen you.—*crossed out*] I wait with impatience; and when I hear the door of the kitchen rustling in its hinges, Is my mind in suspense until the noise cease entirely.—I told you yesterday evening that my S was disconted;[1] I told you that with pain but it is true and not would dissemble. If you ask me the cause of this caprice I will cannot to say; I think it is a feminine frolic wich I could not explicate and perhaps you will guess rather. Besides it must oppose to the fortune a firm heart and to act with prudence. For a some time it is necessary to see us less often and to endeavour it may

[1] i.e. 'Sister was displeased'.

be with security. Therefore you will not surprized to not see me during the whole day: for it is purposely. But as often as I heard the door of the kitchen rustling in its hinges I was at the point to look out and expect your presence. Have you felt that trouble of absence: when you not look me, have you sometimes thougt to me: I believe you will soon forget me entirely for the separation wich give a new strength to the [*two illegible words*], it weaken still a cold affection. It must the may be equal in two hearts, to understand their selves, that the soul thougt only of the strange obstacles and not is troubled in his principal inclination. [You told me that you soon return to England: it may be more removed than we believe, and although it could be so, is it nothing to your soul, three or four fortunate months—*crossed out*] When I will hear your voice saying E, I love thee, no anger in the world will be an impediment to our daily happiness. All the moments will be savoured, and none lost. E, I beg you a great favour if you not love me, it will be a swift consolation; if love a little, it will be a mild pledge; kiss your friend once of free will; such a happiness it is few for you and will be much to me, shall sustain me during the hours of the separation.

Farewell.

Separate Prithee distinctly your phrases in your answer. I have had a little difficulty to read the last.

To [Elisabeth Salter]

Perhaps you are not just in your letter. You tell me always I shall forget you, and yourself scarce thougt of me. Contrary I should must to be surprized you exact in me what you quite not have. There is in the love a swift confession which only makes the happiness of the lovers; if one loves only, and the other is indifferent there is no more charm in that affection.[†] You love another and you should seem fear I forget you; Is it the justice of England? I confess it is not the custom of universallity of men. I believe you laught saying you perhaps shall find me married. I have told you it is doubtful and particularly in that moment; I am not disposed to lose my independence which is so necessary to an artist. It may be when I have acquired talent and years I thought of that, but it is not next. I must travel in Italia[1] and remain

[1] Something Delacroix was never to do.

there long time. Should I stick ardently to a women, I assure you all the charms of the lecherous Italian ladies not could take off my heart of a sincere love. In that voluptuous country the senses can to be captivated by the bait of pleasure; but in a firm man, produce only a light impression.

† You not have for me, no confidence, no affection.

*To [Elisabeth Salter][1]

You ask me why I imagine you love Ch.[2] It is a thing what no person might to perceive clearly: But you will confess very many reasons could denote it. Was a time I saw you more frequently: you had the complaisance to come at my signals. That time suddenly past. Instead of that, you feign to not hear, or if, you come sometimes it is almost always with your M[ad], which is inseparable of yours. Stops like a shadow, as for derision. Nevertheless, seeing you tell me you not have love for Ch. I have confidence in that. But Why you not will see me as formerly? Not object me you apprehend the babblers; for you have told me your express purpose is to quit M[ad] [Lambs(?)—*crossed out*] as soon as you will be in England. Why you consider the bad talks of a sot which you not love. Besides as you see me with indifference my opinion of your love for Ch. will be of small importance in your eyes. I have not right to be offended for it, and you are free for your affection. Yet I confess you, I should be very much displeased to contend a thing with Ch.—I have speak you freely. I hope you will receive my sincerity without any disconted.

I dare to hope you will have complaisance to go up Sunday for the agreed portrate.

*To [Elisabeth Salter][1]

I not seen you E and you forget me absolutely. Often I have expected you and you have contemned my advertissements. *I conceive*

[1] Delacroix first made a complete draft in French of this letter.
[2] Possibly her employer's son, as suggested by reference to 'Ch.' in next letter.

[1] The text begins with almost three lines that run without transition, except for a full stop, into the opening sentence of this letter; being taken to be part of it, they have been

you are wearied to see me in stairs to the face of the whole house, and I confess it not please me much. Yet, if we could understand we could find the means to frame even any swift moments. I not have lost memory of this happy evening when the all babblers and troublesome were removed. You not remember probably last friday; but I have that present to my mind and I resent better for the want of so welcome occasion. *Often, when I go near the kitchen I hear your fits of laughing, and I laugh in no wise.* You ask me perhaps what matter is it to me. I will only answer such is my temper. Pardon me that caprice and my fantastical humour. *I frame great many purposes to see you easily but needless.* [for you will accord nothing to me—*crossed out*] If was the fine season, I could hope with you much happiness: But we are far off. One say M. L. has lost her process and she will appeal: it perhaps shall prolong her residence in Paris. I cannot call again to my mind that fortunate friday without a middle start of pleasure. The security of our company added over to the delight of your view. *Oh my lips are arid, since had been cooled so deliciously. If my mouth could be so nimble to pronounce your linguage, as to savour so great sweetness, I not should be so wearied when I endeavour to speak or to write you.* Pardon me if I call again to your memory the happiness which you have granted me. Not reproach me that, yet are so rare the Delights of Life. I beg you a favour: not refuse me. When Ch. L . . . will be go out and when also L [*joined to two or three illegible letters*] also I conjure you make me known of that. Sometimes you will say it to me on the stairs: or if it not may be, you will have complaisance to say you have something to tell me: and I shall know what it signifies. *You will not omit, you will tell me Sunday a thing which interest me. I am sure you laugh at it and you prepare to amuse me with trifflings. You are a cruel person which play afflicting the anothers. Nevertheless not be angry at it; I am a pitiful Englishman and I bet I have told in this write a multitude of impertinence, it must therefore pardon me in consideration of my good intentions. Thought of me.*

I will go out this evening. Prithee come a few. I hope God will remove ours enemies. I beg him for that. My whisker not sting more.

considered largely indecipherable. They read thus: 'Maleable wich may be wrought with a hammer and which cannot use one's hand, or had but one hand[.] mandatary that comes to a benefice.' Though the phrasing is odd and the lack of punctuation confusing, this is clearly an exercise in English vocabulary, defining the adjective 'malleable' and the noun 'mandatary'. It is not part of the letter that follows on from it.

Letters to Charles de Verninac
(1821–1831)

Charles Étienne Raymond Victor de Verninac, born in Paris on 19 November 1803, was the only child of Delacroix's sister Henriette de Verninac and Raymond de Verninac (1762–1822), who had served in the Diplomatic Corps, as Minister to Sweden from 1792 until the severance of diplomatic ties upon that of Louis XVI's head; to the Porte from 1795–7, under the Sultanate of Selim III; and to Switzerland from 1802–5, retiring from service at the end of his tenure. During the Consulate he had been Prefect of the Rhône. After taking his degree in Law, Charles, now an orphan, his mother having died in 1827, joined the Consular Service and was posted to Malta as a trainee Vice-Consul in 1829. Two years later he was recalled to Paris and appointed Vice-Consul in Chile. After an eventful voyage, during which he suffered the rigours of a stormy passage round the Horn and the acrimonious hostility of his superior, M. Ragueneau de la Chainaye, he arrived at Valparaiso, where he was left in charge of consular affairs, on 11 May 1832, over five months after he had sailed from Toulon. In January 1834 he sailed from Valparaiso on the return journey to France via the Isthmus of Panama. In Vera Cruz he contracted yellow fever, from which he died in New York at the age of thirty, on 22 May 1834. On 20 July Delacroix wrote to Soulier of his distress on learning of the death of his nephew, who was more like a younger brother to him, since there was only five years' difference in their ages: 'J'ai appris la fin prématurée de mon bon Charles, de mon bon neveu, le seul reste de ma triste famille [. . .] Tu as un peu connu, toi, cet être excellent [. . .]; tu peux donc apprécier ce que j'ai perdu' (*Correspondance*, i. 376). (For a more detailed account of Charles's career and the portraits of him by Delacroix, see L. Johnson, 'Eugène Delacroix and Charles de Verninac: An Unpublished Portrait and New Letters', *Burlington Magazine*, 110 (1968), 511–18,[1] and J62, J83, J92, J236.)

[1] To the details of Ragueneau de la Chainaye's intemperate hostility towards Charles, and his attempt to have him recalled, may be added further evidence of Delacroix's efforts to protect him in high places: in the collection of the late M. Leybold, I saw but

Only one letter from Delacroix to his nephew, dated 11 November 1821, was published by Joubin in *Correspondance* (v. 97–8). The letters presented here were, with the exception of a few brief extracts that had appeared before, first published by me in 1968, in the article cited above (that of 17 May 1831, incompletely given in this article, I published *in extenso* in the *Burlington Magazine* in April 1969 (p. 223)). They were at the time in the possession of Mme J. L. Malvy, née de Verninac.

*Monsieur Charles Verninac, Élève au Collège Louis le Grand à Paris[1]

J'ai reçu ce billet non cacheté, mon cher ami. J'étais invité par ton père à le lire. Je te l'envoie. Tu vois la conduite que tu as à tenir. Je ne suppose pas d'ailleurs que l'on te laisse voir d'autres personnes que moi. Il est vrai que Mr Dussol comme ton parent ne pourrait l'obtenir du proviseur: ainsi refuse simplement de le voir si c'est lui. Je ne peux aller te voir, je suis accablé d'ouvrage.[2] Cependant je me déroberai quelque jour.

Adieu, je t'embrasse.

E. Delacroix

*To Ch. Verninac, poste restante à Mansle, Charente

Le 9 avril 1822

Mon cher neveu,

Je vais donc t'écrire à toi puisque tu me témoignes le désir et c'est avec un grand plaisir. Ta lettre m'en eût fait beaucoup si les nouvelles

did not copy in full a letter addressed to 'M. Cuvillier-Fleury, Gouverneur de S.A.R. Mgr le Duc d'Aumale, aux Thuileries [*sic*]', concerning the 'méprisable dénonciation' of Charles. Dated merely 'ce jeudi matin', it must have been written in the second half of 1832. On Cuvillier-Fleury, see letter of 10 May 1839 (p. 99).

[1] Note joined to a letter dated 22 Mar. 1821, to Charles from his father at the Maison des Gardes, Forest of Boixe, nr. Mansle, Charente.
[2] Delacroix was working on the *Triumph of Religion* for the Cathedral of Nantes, a commission passed on to him by Géricault (now in Cathedral of Ajaccio (J153)).

que tu me donnes de la santé de ton père n'étaient toujours alarmantes.[1] Le petit mot que ta mère m'a envoyé ne m'a pas rassuré davantage. Je ne m'appesantirai pas plus que vous deux sur un sujet aussi pénible. Sois assuré seulement et assure pour moi ta bonne mère que je serai toujours parent et ami dévoué. Je te renvoie l'effet de Mr Dumas dont on m'a refusé le paiement très incivilement. Il faut que mon beau-frère l'acquitte lui-même. Je [MS damaged] acquitté parce qu'étant surchargé d'ouvrage à cause d [MS damaged: du Salon?[2]], j'avais envoyé quelqu'un le toucher à ma place. Je vous prie [MS damaged: de?] grâce en me le renvoyant de joindre l'argent des impositions, pour avant le 15 s'il est possible. Je l'ai promis à Mme Cazenave;[3] il serait regrettable de le lui refuser encore ce trimestre-ci. La végétation a été subitement interrompue dans ce pays-ci par des froids très cuisants qui sont venus à la traverse du plus beau temps du monde qui durait depuis une quinzaine de jours. Tu ne me parles pas de la peau du loup que tu as tué. Je ne pourrai plus en conscience chasser avec toi. Tu me tueras sous le nez toutes les pièces que nous rencontrerons. En récompense, je te donnerai peut-être quelques coups de fleuret dans le torse quoique tu prennes des leçons de Mr Albert,[4] à qui je souhaite le bonjour. Je vais, je crois, me remettre à faire un peu d'armes.

Adieu, mon petit, je t'embrasse bien tendrement.

E. Delacroix

Tu m'étonnes avec Mr Williams.[5] On m'avait fait part du mariage de Zélie.[6]

[1] Raymond de Verninac died a fortnight later, on 23 Apr.

[2] Delacroix exhibited at the Salon for the first time in 1822, making his mark as a powerful new talent with the *Barque de Dante* (Louvre; J100).

[3] The landlady of the Verninacs' Paris residence in the rue de l'Université.

[4] Pierre Albert, nephew of the Verninacs' forester.

[5] A M. Williams, otherwise unknown, is mentioned in a letter datable to 1822 published below (p. 23) from Delacroix to François de Verninac, Charles's cousin, as having asked Delacroix in 1820 to sell a watch and seal in order to raise money, apparently to release other valuables held as collateral and on behalf of a member of the Verninac family, possibly Charles, who is known to have pawned family possessions when hard up (see below).

[6] Charles's cousin Zélie de Verninac, become Mme Duriez.

*To M. Ch. de Verninac, chez M. M^r Imbert et Château, à Marseille[1]

Paris 16 Mars 1830

Tu dois être bien surpris de mon long silence, mon cher Charles, et je ne commencerai pas par des nouvelles bien satisfaisantes. Tu connais d'abord ma funeste manie de tout remettre de jour en jour. Voilà donc les principales causes de ce long retard. Ensuite j'ai eu toutes les plus ennuyeuses aventures depuis mon retour de Valmont au commencement de X^{bre} [décembre] dernier. *Quelques jours après mon arrivée, étant en cabriolet le cheval s'abattit et je me fis une blessure assez grave précisément au-dessus de l'œil. Heureusement la cicatrice se cache maintenant sous le sourcil. Mais il m'en est resté une faiblesse nerveuse sur les yeux qui ne cesse de m'incommoder depuis ce temps. J'ai été presque continuellement malade et quelques fois au lit de sorte que les travaux ont considérablement langui.* Ce que j'ai de plus triste à t'apprendre et que tu sais peut-être par les journaux si tu les reçois, c'est la mort de M^r Lavalette[2] arrivée il y a environ un mois. Un si cruel événement te frappera comme il nous a tous frappés, d'abord avec tant de soudaineté que le coup en a été certainement plus sensible. Je me reproche beaucoup de ne t'en avoir pas encore informé. Mais c'est surtout depuis sa mort que j'ai été le plus souffrant, ayant pris du froid à l'église. Le gueux de Lherminier[3] est tout à fait cause de ce malheur. A peine malade un dimanche j'avais dîné chez lui et souffrant seulement d'un rhume, le lundi suivant il ne vivait plus. Le dernier jour seulement, (car la maladie qui était une espèce de fluxion de poitrine allait assez bien jusque-là) il s'est manifesté de l'apoplexie et le médecin, au lieu de le saigner à blanc comme le comportait son

[1] Forwarded to Malta. The passage in italics was published in English translation in R. Huyghe, *Delacroix* (London, 1963), 20, and in French on the same page in the Paris edition (1964).

[2] Comte Antoine Marie de Lavalette (1769–1830), father of Joséphine de Forget, who was shortly to become Delacroix's mistress and lifelong confidante. Formerly director of the Imperial Mails, he had been condemned to death for taking over the administration of the mails when Napoleon returned from Elba. Imprisoned in the Conciergerie, he made a sensational escape on 20 Dec. 1815, with the assistance of his wife Émilie, née de Beauharnais, the Empress Josephine's niece. She went mad soon afterwards.

[3] This is my reading from the original MS. It is perhaps the same doctor mentioned by Delacroix in 1858, whose name is given as Lhéritier by Joubin (*Journal*, iii. 209).

tempérament, lui mit quelques sangsues qui ne firent aucun effet. N'ayant pas seulement laissé près de lui pour la nuit un aide qui ait quelqu'intelligence en médecine de maison à pourvoir aux accidents qui pourraient arriver, il n'arriva qu'à 7 ou 8 heures du matin pour le voir expirer quoiqu'on ait été le chercher avant 4 heures de la nuit pour lui dire à quel point le danger était grand. Tu vois qu'on ne saurait trop se désoler d'un accident qui pouvait à coup sûr être prévenu. Quelle est notre douleur et celle de M^me de Forget, parce que cette perte a d'autres conséquences encore, en ce qu'elle la laisse bien plus à la merci de son mari dont M^r de Lavalette se défiait à bon droit. Heureusement que son testament a pourvu à beaucoup de choses. Ainsi la fortune reste entièrement à M^me Lavalette et la maison expressément sur le même pied que de son vivant. Sous aucun prétexte elle ne peut être emmenée de Paris et M^me de Forget doit y passer au moins 9 mois de l'année. Cet excellent homme a pensé à tout et a ainsi consommé autant qu'il était en lui tout ce qu'il n'avait cessé d'avoir d'attentions et de soins pour sa femme. Quant à elle, elle a paru à peine faire attention à un si grand vide. Cela n'augmentait pas notre affliction. Le pauvre Jacob[4] est mort aussi en Janvier. Il a fait ici un hiver affreux, d'une rigueur inouïe et toutes les santés faibles, dans les vieillards surtout, ont été cruellement éprouvées. Dans ce moment-ci l'oncle Pascot[5] est fort mal et cependant, malgré ses 80 ans tout à l'heure, il a des chances de s'en tirer. Du reste la cousine[6] t'accable de vœux et de compliments.—Le portrait de ta mère[7] est toujours chez Beauvais. Je n'ai eu que tout dernièrement son adresse que M^r Pierrugues me demandait et j'espère qu'il fera quelques demandes pour le ravoir. Quant à ton M^r Hérard, il m'a dit que loin de pouvoir avancer quelque chose pour toi, il était en avance attendu que tes appointements n'avaient pas encore commencé à courir. Je n'ai pas moins promis Reblet de le payer de cent francs ce mois-ci. Pardon, mon bon ami, de m'entretenir d'affaires qui n'ont rien de gai.[8] Une autre lettre de moi sera peut-être plus pleine de ce que je voudrais te témoigner. C'est-à-dire le plaisir que me fait ta position heureuse,

[4] Nicolas Laurent Jacob, husband of Delacroix's paternal aunt Marie Anne.

[5] Husband of Delacroix's maternal aunt Adélaïde. Sometime intendant of the Duchesse de Bourbon.

[6] Alexandrine Lamey, Pascot's daughter.

[7] No doubt the portrait of Henriette de Verninac painted by David in 1799, now in the Louvre. Charles is reported to have twice pawned it, Delacroix to have twice redeemed it.

[8] This discussion of Charles's tangled financial affairs is obscure. Three of the names mentioned recur in a letter of 19 May 1831 from Delacroix to M. Pierrugues, which Joubin connects with the complicated settlement of the estate of Charles's parents,

dont tu peux toujours t'applaudir d'après ce que je vois à une lettre de toi que ton ami Mr Taboureau[9] m'a fait voir.

J'ai passé environ deux mois fort agréables à Valmont en compagnie du cousin Bataille et de Léon Riesener.[10] Imagine, s'il est possible, que rien, pas un atôme n'y est [*sic*] dérangé depuis quinze ans et plus que nous l'avions vu: toujours la même entrée avec deux pierres l'une sur l'autre pleines de crotte, les mêmes gravures et dessins pendus aux mêmes places, rien n'a bougé, hélas, que nous qui avons malheureusement fait du chemin depuis tout cela. Je te donnerai quelques détails sur tout cela. Adieu, mon bon Charles, je t'embrasse bien tendrement et souhaite bien de tes nouvelles.

Eugène Delacroix

Je suppose que tu sais l'époque où tu as mis les portraits [*in parenthesis below:* les miniatures] en gage, de manière à ne pas les laisser vendre faute de les retirer ou de renouveler: ce qui serait irréparable.[11]

To Monsieur Ch. de Verninac, chez M. Mr Imbert et Château, à Marseille.[1]

Paris 1er Mai 1830 [*postmark* 19 Mai]

Ta lettre m'a fait bien plaisir, mon bon Charles. Je conçois toutefois que quoique ta position soit améliorée, par une bizarrerie toute

identifying Pierrugues as a banker charged with the interests of the Delacroix-Verninac estate; Beauvais as a banker acting for Hérard; and Hérard as one of the creditors of Charles's father, who had once sued him in connection with the Verninac property in the Forest of Boixe (*Correspondance*, i. 280 and nn.). Whatever his function at this stage, Pierrugues was surely the man who married Charles's cousin Hyéronime de Verninac (date of marriage unknown). The fact that the letter of 1822 to François de Verninac, Mme Hyéronime Pierrugues's brother, published below (p. 23) bears the same address, 'rue Hauteville n° 5 à Paris', as that sent to M. Pierrugues on 19 May 1831 seems to support this view. Pierrugues might thus have had a personal family, not merely professional, interest in settling the Verninac affairs. As for Hérard, he seems from this letter and that of 17 Aug. below to have been Charles's paymaster at the Quai d'Orsay. The name of Reblet, evidently one of Charles's creditors, does not occur elsewhere in Delacroix's writings.

[9] Unknown.

[10] Alexandre Marie Bataille, owner of Valmont Abbey, near Fécamp, son of Delacroix's paternal aunt Marguerite Françoise. Léon Riesener (1808–78), also Delacroix's cousin, the son of his maternal aunt Félicité Riesener.

[11] This no doubt refers to the miniatures by Hall that had been in pawn before—in 1822 (see *Correspondance*, v. 103). Peter Adolf Hall (1739–93), of Swedish birth, settled in Paris in 1766, where he was the leading miniaturist until the Revolution.

[1] Forwarded to Malta. The passages in italics were published in Huyghe, *Delacroix*, 16.

naturelle tu regrettes un autre temps. Notre imagination fait tout pour notre bonheur ou notre malheur. Pour ce qui est de moi elle n'a guère contribué jusqu'ici qu'à me tourmenter et à me peindre en plus noir chaque situation où je me suis trouvé. Je suis dans un de ces moments où on n'a de goût pour rien. Je me trompe: c'est pour toute espèce de travail que je ne m'en sens aucun et je sais malheureusement ce qu'il me faudrait au moins momentanément. Il me faudrait de l'argent pour voyager, me distraire, voir des pays et sortir de l'insipidité que j'éprouve. J'aurais été fou du désir d'aller en Angleterre cette année, sous la raison supérieure que tu me connais qui n'est autre chose que la crudel necessità. L'Italie aussi me sollicite et je crois que j'arriverai à la caducité avant d'avoir vu les felice [sic] sponde. Je ne suis pas fâché en passant de t'exercer un peu sur l'Italien dans lequel je suppose que tu fais quelques progrès. Je pense aussi que tu te lances pour l'Anglais. Je ne saurais trop t'engager à y travailler beaucoup maintenant, attendu que dans quelque partie du monde que l'on te place par la suite, tu retireras à coup sûr un grand profit de la connaissance de cette langue du plus indécrottable des peuples. Je ne sais si la vie que tu mènes au milieu d'eux t'en a donné de plus favorables idées que celles que je me suis faites d'eux ici et dans leur chien de pays.[2] Leur orgueil, leur insociabilité, leur impertinence et la vanité de leur prétention par dessus tout révoltent tout esprit qui n'est pas de travers.

Tu trouveras ci-jointe une lettre que la bonne cousine[3] me charge de t'envoyer. De plus, sous bande une petite brochure que Mme de Forget t'adresse par mes soins concernant son excellent père. Fleury en est l'auteur.[4] A propos de Mme de Forget, je me suis un peu avancé, elle a reculé, puis elle revient puis elle recule. Avancer et puis reculer et puis avancer, tout cela n'est pas mauvais quand on a déjà la V.. dans le C.. parce que c'est le seul moyen que la nature mette en usage pour amener la divine jouissance que tout amoureux réclame, témoin le superbe étalon arabe que j'ai vu avant hier matin au manège, par une faveur spéciale, poignarder une jument avec un braquement de trois pieds de long. Mais comme dans l'affaire en question je n'ai pas même introduit le petit bout du doigt, je n'avance ni ne recule, je reste à la même place physiquement et moralement. Ce n'est pas qu'il n'y ait quelque chose d'amusant dans ce petit état de guerre de coquetterie. Peut-être si j'avais obtenu des faveurs véritables, je veux dire

[2] Delacroix spent three months in London from May to Aug. 1825.
[3] Alexandrine Lamey.
[4] A. A. Cuvillier-Fleury, *Documents historiques sur M. le comte Lavalette . . .* (Paris, 1830).

palpables, n'y retournerais-je pas avec le même empressement et me dégriserais-je vite: car *une femme n'est qu'une femme, toujours très semblable au fond à sa voisine*; et preuve que c'est l'imagination qui fait tout, c'est que souvent les beautés les plus éclatantes vous laissent froid et indifférent. Pour ce qui est de M^me Dalton,[5] j'en suis toujours au même point; seulement il y a plus de réalités auprès d'elle et, s'il faut l'avouer, du piquant aussi. Tantôt je suis froid pour elle; tantôt c'est elle qui l'est pour moi et alors je me renflamme. Diront ce que voudront les gens désintéressés dans la question de l'amour, c'est-à-dire les rédacteurs du Globe, les élégants qui changent de femme comme d'habits, les gens studieux, les minéralogistes, papillonistes, Saint-Simonistes et autres qui n'y comprennent rien. Il leur semble que avoir une femme un an est un phénomène, l'avoir deux ans une impossibilité. Je leur dis qu'ils en ont menti et que c'est dans cette attraction, dans cette impossibilité de se décoller que consiste le plus grand charme de *cette délicieuse passion*. Je pourrais bien par exemple tomber avec eux d'accord sur ce point, à savoir que cela *peut perdre un homme le plus joliment du monde. La vie d'amoureux, surtout quand on aime deux ou trois femmes, absorbe un peu les facultés de toute autre espèce et rien n'est nécessaire dans cette situation comme les 25,000 livres de rentes que j'attends toujours de la fée ma marraine. C'est une ingrate.* Je commence déjà à être moins exigeant et jet la tiendrais presque quitte pour la moitié.

Au train dont vont les choses, je devrai m'estimer heureux d'avoir un jour un lit à l'Hôpital; car j'ai fait une découverte. C'est qu'il n'y a qu'un moyen de faire son chemin; c'est d'appartenir exclusivement à une coterie. Ce moyen-là est plus certain que les intrigues de toutes autres espèces.

[Mid-May]

Je reprends après une lacune de 15 jours et tu me reconnais là. Je te rappelle de penser aux miniatures. Voici le mois de Juin, je suppose que tu auras écrit à Pierrugues à ce sujet.[6] A propos, ma mélancolie commence à se dissiper un peu, et si tu as perdu à ces 15 jours d'attente, au moins auras-tu l'avantage de savoir que j'ai repris un peu de cœur au ventre. Je te dirai que j'envoyai suivant ta direction à M^me B.[7] la lettre que tu voulais lui faire remettre; mais que ne l'ayant pas

[5] Eugénie Dalton, former dancer, painter, inconstant wife of an Irishman. See Delacroix's letters to her (pp. 29–33) for further details of their relationship.

[6] See letter of 16 Mar. 1830, postscript and n. 8.

[7] Love letters from Charles to the lady in question were in 1968 in the same collection as Delacroix's letters to Charles.

trouvée on n'avait pas laissé la missive d'après mes ordres. Je lui envoie donc un billet dans lequel je lui disais que j'avais reçu une lettre la concernant et que je la priais d'envoyer une personne en qui elle eût confiance pour la retirer. Effectivement est arrivé un jeune garçon que j'en ai chargé. Voilà tout ce que je sais. Je ne t'avais pas marqué à propos de la lettre de la cousine la mort du pauvre oncle Pascot qui est décidément mort depuis 2 mois à peu près.[8] Ce qu'il y a de plus fâcheux là-dedans pour la cousine c'est qu'elle est obligée de s'en aller à Strasbourg vivre avec son ours de mari, loin de tous ses amis et de tous ceux avec qui elle a vécu depuis son enfance. Nous l'avons emballée il y a trois jours. Je suis chargé de te faire mille compliments et amitiés de la part de tous nos amis et notamment de ceux que tu mentionnes. J'ai reçu la caisse d'oranges qui étaient délicieuses. Malheureusement la mer en avait gâté une partie comme te l'aura marqué ton correspondant. Adieu, cher enfant, porte-toi bien. Sois sûr de mon inaltérable amitié qui te suivra partout où ton destin te portera. Je vais donc un peu plus habituellement chez Deffandis[9] et ne manquerai pas de t'y être utile autant que je le pourrai. Je t'embrasse mille fois.

Eugène

*To Monsieur Charles de Verninac, chez M. M^r Imbert et Château, à Marseille.[1]

Paris 17 août 1830 [*postmark* 8 Sept. 1830]

Mon cher enfant,

Depuis que j'ai reçu ta lettre il s'est passé bien des choses. Je me reproche de ne t'avoir pas écrit plus tôt pour t'ôter les inquiétudes que tu as pu avoir. Je t'avais commencé une autre lettre que j'ai perdue. D'abord pour répondre à ta commission relativement à la place de vice consul à Guatemala, sitôt ta lettre reçue j'ai été chez M^r Deffandis. Il m'a dit qu'il était toujours attentif à ce qui pourrait t'être utile; que d'ici à peu de temps il pourrait se présenter quelque chose de mieux

[8] See letter of 16 Mar. 1830 nn. 5 and 6.
[9] An official at the Foreign Ministry.

[1] Forwarded to Malta. The passage in italics was published in P. Courthion, *Le Romantisme* (Skira Publications, Geneva, 1961), 75.

encore que Guatemala attendu qu'il m'a dit que tu n'y aurais pas encore d'appointements; que les vice consulats ne seraient pas difficiles à obtenir dans l'Amérique qui était peu recherchée. En un mot, je suis convaincu qu'il fera tout pour le mieux et comme il conserve sa place, spécialement aux consulats, tu penses que j'aurai l'œil à ce qu'il ne t'oublie pas. J'avais vu également Mr de Mackau,[2] non sans peine à la vérité et après avoir fait antichambre quelques heures à son bureau: car il m'a été impossible d'avoir audience chez lui. Il m'a dit beaucoup de jolies choses, entr'autres qu'il écrirait à Deffandis ce que je crains qu'il n'ait oublié; mais du reste, à présent sa protection n'a plus rien d'intéressant; car je crois qu'il a grand besoin lui-même d'être protégé. Que dis-tu de ces événements?[3] N'est-ce pas le siècle des choses incroyables: nous qui l'avons vu nous ne pouvons le croire. On a dû d'abord, je suppose, vous donner des nouvelles très exagérées. Mais si, comme je pense, vous recevez les journaux français, ils te donneront une idée assez juste de ce qui s'est passé. Nous avons été pendant trois jours au milieu de la mitraille et des coups de fusil; car on se battait partout. Le simple promeneur comme moi avait la chance d'attraper une balle ni plus ni moins que les héros improvisés qui marchaient à l'ennemi avec des morceaux de fer emmanchés dans des manches à balai. Jusqu'ici tout va le mieux du monde. Tout ce qu'il y a de gens de bon sens espère que les faiseurs de république se consentiront à se tenir au repos.

Voici une grande lacune.

Je reprends ma lettre pour relire ce que je te dis plus haut. L'horizon s'éclaircit un peu. Deffandis est conservé. On a le plus grand besoin de lui au Ministère.

le lendemain 4 7bre [*septembre*]

Je reçois, mon cher petit, ta bonne, ton excellente lettre du 23 juillet.[4] Dieu du ciel, je frémis en songeant que ma négligence va être cause que tu ne reçoives cette lettre que dans un mois et que le long silence va te donner sans doute de l'inquiétude. Je ne me corrigerai donc jamais de ma funeste manie de remettre au lendemain. Je suppose que tu reçois les journaux. Ils te donneront des détails assez

[2] Baron Ange René Armand de Mackau (1788–1855), French admiral. He had supported Charles's application for a place in the Consular Service in 1828.
[3] The July Revolution and the overthrow of Charles X, inaugurating the July Monarchy under Louis-Philippe. Commemorated in Delacroix's *Liberty leading the People* (Louvre; J144).
[4] In reply to Delacroix's letter of 1 May; all the letters to Charles in Malta are marked with the dates of receipt and reply.

exacts de tout ce qui a eu lieu. Voici pour le présent. *L'ex duc d'Orléans, c'est-à-dire le roi actuel Louis Philippe, se donne un mal de galère pour assurer notre tranquillité, et on peut bien dire qu'il y a du dévouement dans son affaire. Je t'assure que malgré ma gueuserie, je ne voudrais pas de sa royauté au prix de toute la peine qu'il est obligé de prendre. Les solliciteurs sortent de dessous terre comme les colimaçons après la pluie. C'est une rage universelle et tu penses qu'il se fait beaucoup de mauvais choix. Ce qui sauvera la chose publique c'est sans contredit, outre la bonne foi du roi dont tout le monde est convaincu, la tenue et l'organisation de la garde nationale qui est vraiment admirable. A la revue de dimanche 27 août il y avait déjà plus de 50,000 hommes armés et équipés à neuf, infanterie et cavalerie, et c'était vraiment un des plus beaux spectacles qu'on puisse voir. Je te vois me demander si j'en suis; je te réponds oui sur les contrôles, et non, c'est-à-dire le moins que je pourrai, sous les armes, attendu que pour avoir monté la garde et couché sur le lit de camp au Louvre le surlendemain des grandes affaires, j'ai été malade deux jours. Je n'en dis pas moins à t* [MS torn: *tout le*] *monde que c'est une chose superbe.* Mon frère[5] était ici il y a dix ou [*MS torn*] jours. Il était venu de Tours pour solliciter d'être employé comme M [*MS torn:* Maréchal] de Camp. Tu sais sans doute qu'il ne l'est qu'honorairement. Son désir, qui est assurément bien modeste, est d'arriver après peu de temps à avoir sa retraite en cette qualité, ce qui changerait la dite retraite qui est de 2200[fr] en une de 4 ou 5000.[6] Il y a tant d'intrigants qui se remuent qu'il n'y a pas de place pour les gens de mérite. Il est bien content de te savoir loti et regrette bien de ne t'avoir pas embrassé. Il avait conservé un souvenir vif de Caroline et m'en a demandé des nouvelles.

On vous a furieusement exagéré le nombre des tués et blessés. Au fait, on ne sait pas au juste combien il y en a; mais je ne puis croire que cela dépasse pour les tués 2000 ou 3000 au plus; et c'est encore fort en l'air. Le métier de blessé deviendra bientôt le plus lucratif de tous. De tous côtés ce ne sont que souscriptions & &. Il en est du nombre des morts comme des millions que l'Angleterre était censée avoir envoyés au profit des blessés français—de 3 millions annoncés on n'a encore tiré à clair que 53000[fr]. En Écosse, les patriotes du lieu se sont assemblés. Ils adhèrent pleinement et admirent à l'excès notre conduite martiale. Mais ils ont trouvé qu'il y aurait des fonds

[5] General Charles Delacroix, inactive since the Restoration.
[6] He failed to have his pension increased.

suffisamment et ont fait comme le seigneur Géronte qui fouille dans sa poche et n'en tire que son mouchoir.[7]

Quand je relirai ta lettre je te répondrai encore sur beaucoup de choses encore. A propos, je te fais compliment de ta conquête. C'est fort doux après les dures épreuves que tu as subies d'avoir remonté un petit pain quotidien qui te convienne. Souviens-toi que si tu as quelques années de plus dans ton objet, tu as de moins les inquiétudes de la jalousie qui empoisonnent souvent le bonheur. Il est peu probable qu'elle te cocufie aussi souvent qu'une autre.

Adieu, adieu, je t'embrasse bien sincèrement. Écris-moi le plus que tu pourras. Tes lettres me font bien plaisir. Ce qui me plaît surtout c'est que tu ne te dégoûtes pas de ta position qui ne peut que s'améliorer infiniment.

Ton oncle et vrai ami

Eug Delacroix

Il est venu ces jours-ci un Mr Dangely que tu as connu en Angoumois qui pensait que tu serais déjà ici à solliciter. C'était pour te demander ta protection, attendu qu'il est grenadier à cheval et licencié comme tout le reste de la garde. Je lui ai dit que tu étais fort sagement à Malte et que d'ailleurs tu n'avais pas eu trop de ton crédit pour toi tout seul.

*To Monsieur Charles de Verninac, chez M. Mr Imbert et Château, à Marseille.[1]

17 mai 1831

Mon cher Charles,

J'ai tardé furieusement à t'écrire; et loin d'avoir des excuses à te donner, c'est par suite d'un autre crime que je suis tombé pendant si longtemps dans celui de ne pas t'écrire; je me le reproche moins au reste puisque je romps le silence en t'apprenant de bonnes nouvelles.

[7] A reference to the father of Léandre and Hyacinthe in Molière's *Les Fourberies de Scapin* (II. vii).

[1] Forwarded to Malta. Although I have seen the original MS, I was unable to make a complete copy of it. Except for the passages in italics, the present transcript is based on a copy kindly communicated by M. René Huyghe.

J'ai reçu une lettre de toi il y a quelque temps avec d'excellentes oranges dont je te sais gré et je voulais te répondre; mais j'ai toujours remis à te répondre jusqu'au moment où je pourrais te donner des solutions sur plusieurs points. Quant à la raison qui me faisait toujours tarder auparavant c'est que j'avais égaré, je ne sais comment, la lettre où tu me chargeais de commissions pour M. Miège[2] et pour ton docteur. J'ai fini par la mettre sur le dos de ma chambrière; mais j'espère que tu me pardonnes en faveur du changement de position que je désire être le premier à t'annoncer. *Feuillet[3] vient de m'apprendre que tu es nommé* <u>*vice consul*</u> *au Chili, attaché au consul général M^r Raguenault de la Chenaie* [sic, *for Ragueneau de la Chainaye*]. *Outre l'avantage de passer avec grade à cette station, tu trouveras dans ton patron un homme qui est de la connaissance de plusieurs de nos amis et qui passe pour être fort aimable. J'espère que cela valait la peine d'attendre*, sans compter que nous aurons probablement le plaisir de nous embrasser dans le changement.

En second lieu j'ai découvert que le S^r Hérard touchait depuis un an ½ environ ta pension sans t'en donner avis. J'avais tracassé Feuillet et De [*name incomplete in transcript:* Deffandis?] et fait je ne sais combien de démarches pour savoir pourquoi on ne te payait pas. Il y a deux mois environ Feuillet me donne l'assurance positive que tu touchais et voilà que ta dernière lettre m'apprend qu'il n'en est rien. J'ai été voir Hérard et suis parvenu à savoir ce qui en était. Aussitôt il fut piqué d'un beau zèle et va t'écrire à ce qu'il dit. Je ne lui ai pas caché que je regardais son procédé comme voisin de l'escroquerie et que le premier intéressé, c'est-à-dire toi, aurait dû être averti depuis longtemps, ce qui eût évité mille embarras à toi et à tes amis. Je t'aurais écrit sur le champ mais l'avis que me donna Feuillet qu'il se trouvait enfin quelque chose pour toi, m'a fait retarder de quelques jours pour te donner des nouvelles positives.

On dit le climat du Chili favorable, et toutes les personnes des affaires étrangères s'accordent à dire que ton avancement sera plus rapide dans ce pays que dans tout autre. J'aurais mille choses à te dire. Je suis toujours dans une position voisine de la plus grande gêne; je ne sais aussi quand je monterai en grade et j'attends aussi mon vice-consulat. L'autorité a

[2] Unknown.

[3] Baron Félix Sébastien Feuillet de Conches (1798–1867), author and official in the Ministry of Foreign Affairs, in charge of protocol under Charles X and Louis-Philippe; master of ceremonies under the Second Empire. A good friend and exact contemporary of Delacroix's.

l'air de se raffermir dans ce pays. Il faut le souhaiter car avec ses fautes c'est encore le meilleur que nous puissions attendre des événements.

Je m'empresse de t'envoyer ceci. S'il y a quelque chose de nouveau je te le manderai. J'ai arrangé ton affaire avec Beauvais. C'est une affaire entre moi et M^r Pierrugues qui a l'obligeance de m'avancer des fonds quoique je sois bien gueux, je m'applaudis encore de voir cela terminé. J'ai le portrait.[4]

Adieu. Reviens vite comme je l'espère. Je t'embrasse bien tendrement.

Eugène

*To M. Ch. de Verninac, Vice Consul, Rue de Richelieu, Hôtel des Princes, à Paris.

Valmont 30 7^bre [septembre 1831 —*postmark*]

Me voici, bon Charles, à Valmont. Nous avons eu mille contrariétés en route. Tu te rappelles d'abord que nous avons été obligés de courir comme des dérattés avant de rattraper notre voiture. A la barrière de l'étoile le fiacre qui ne s'était pas ménagé a trouvé la diligence d'Évreux qui nous a menés jusqu'à ce que nous rattrapassions l'autre. Ensuite le cousin n'était pas ici quand nous sommes arrivés; mais grâce au ciel nous voici installés. J'attends avec impatience que tu m'écrives un mot pour me dire s'il y a quelque chose d'arrêté sur l'époque de ton départ. Dans le cas aussi où tu penserais avoir une mission, tâche de le savoir un peu d'avance: tu m'écrirais de suite et je ferais force de rames pour être à même de t'accompagner. De même si ton départ pour ta résidence avait lieu, tu m'écrirais de même pour que je vienne t'embrasser.

Je pense que tu n'es pas embarrassé de l'emploi de tes journées: tu as l'amour et ce qui est le nerf de l'amour et de la guerre, c.à.d. de l'argent. Profite donc du temps. Pour moi le charme particulier que je trouve dans ce lieu-ci, c'est l'oubli profond de toute affaire, et la tranquillité d'esprit où je me trouve. Rien pour moi ne saurait remplacer cela. Il en résulte que je trouve du charme à tout, excepté pourtant aux incartades des cousins qui sont quelques fois un peu

[4] See letter of 16 Mar. 1830 n. 7.

fortes. Mais j'ai avec moi Riesener et c'est une compensation. Bornot,[1] qui est avec nous, va nous quitter. C'est un fort bon diable et je le regrette. Si tu as un moment, vas le voir avant ton départ. Écris-moi à l'adresse ci-après. <u>M^r Delacroix chez M^r Bataille à Valmont Seine inférieure.</u>

Je t'embrasse tendrement. Mille choses à nos amis que tu rencontreras, Henry[2] entr'autres.

Eugène

[1] Louis-Auguste Bornot (1802-88), Paris lawyer, grandson of Delacroix's paternal aunt Anne Françoise Bornot. Inherited Valmont Abbey from his cousin Bataille in 1841.

[2] Henri Hugues, Delacroix's first cousin, the son of his mother's sister Françoise. Delacroix painted his portrait in the 1830s, apparently not long before he died at the age of fifty-six in February 1840 (J234).

Letters to François de Verninac
(*1822–1857*)

François Honoré de Verninac (b. Marseille 1803, d. Martel 1871) was the nephew of Delacroix's brother-in-law Raymond de Verninac and cousin of his nephew Charles de Verninac. After studying law in Paris, he entered the magistrature. He married Louise Aubusson de Soubretot in 1839. From 1846 to 1848 he served as a Deputy from Corrèze, supporting the conservative majority in the Legislative Assembly. (For further biographical details and a portrait of him, possibly by Delacroix, see Johnson, iii. 299–300.)

M. Charles Malvy, François's great-grandson, kindly provided me with transcripts of the letters dated 19 January (1855?) and 14 January 1857, and M. René Huyghe with copies of those of July 1822 and 1855, as well as his own transcripts of those communicated to me earlier by M. Malvy. Only one letter to François, sent from Plombières on 24 August 1857, is contained in *Correspondance* (iii. 406–7).

To Monsieur François Verninac, rue Hauteville n° 5, à Paris

[*c*. juillet 1822[1]]

Mon cher François,

En 1820, Monsieur Williams me chargea de vendre ici une montre et un cachet: il me prescrivit l'emploi de l'argent qui fut employé je ne sais plus à quoi, peut-être à être remis à une M^me James[2] pour dégager

[1] This letter appears to have been written within a few months of that dated 9 Apr. 1822 to Charles de Verninac, where a M. Williams is also mentioned (p. 10). The reference to Delacroix's being ill and about to go on a trip probably alludes to his visit to his brother at Le Louroux in July 1822. He mentioned being ill in a letter to Soulier of 15 Apr. 1822 (*Correspondance*, i. 141).

[2] Unknown.

certains autres effets, enfin j'ai oublié la destination. Voici pour la montre. Maintenant j'ai un service à te demander: c'est de supplier M. Duriez[3] de m'excuser auprès de Mlle de Villeneuve[4] si je n'ai point été lui porter le croquis que je suis obligé de laisser presque fini. Je suis malade depuis assez de temps pour mettre obstacle à une foule d'affaires importantes pour moi et je pars, malade vu l'urgence. Je ne doute pas que Mme Duriez ne soit assez bonne pour se charger de mes excuses quoique j'eusse peut-être dû aller l'en prier, moi-même: mais elle voudra bien pardonner également je n'en doute pas et [*word missing in transcript:* exprimer?] à Mademoiselle de Villeneuve tous mes remerciements et tous mes regrets. Il me reste à solliciter la même faveur de Monsieur et Madame Verninac[5] dont la constante bonté pour moi me rend confus de ma sauvagerie et de ma sottise. Je me recommande donc à toi mon cher François pour tous ces services, services entends-tu et te prie en même temps de me rappeler au souvenir d'Henry.[6]

Mon voyage au reste ne sera pas d'assez longue durée pour que je ne sois bientôt de retour pour réparer autant que possible tous mes oublis involontaires.

Ton ami

Eug Delacroix

To [*François de Verninac*]

[19 janvier 1855?[1]]

Mon cher François,

Je me suis adressé à M. Piron[2] aussitôt ta lettre reçue et comme tu penses avec une recommandation aussi vive que possible. Au moment de cette démarche M. Piron était au lit et y est demeuré retenu assez

[3] Husband of François's sister Zélie.

[4] Unknown.

[5] François's parents.

[6] Probably François's brother Henri (1801–29), whose portrait Delacroix painted about 1824 (J68).

[1] Merely dated 'Ce 19 janvier' at the end, this letter is dated to 1855 by François's great-grandson M. Malvy.

[2] Achille Piron, Delacroix's lifelong friend and universal legatee. A Post Office official. I do not know what business Delacroix had to discuss with him. It was possibly connected with the same matter, also obscure, discussed in the next letter: that of helping François's protégée.

longtemps par une indisposition pour ne pouvoir absolument aller à son bureau et s'occuper d'affaires. Voici enfin le résultat de ses démarches et je t'envoie sa lettre même. Tu y verras non seulement des détails concernant l'affaire elle-même mais aussi j'espère beaucoup d'empressement et de bonne volonté. Malheureusement, cela se présente assez mal comme tu le vois et ces recommandations puissantes arriveraient bien à propos.

Je te remercie bien, mon cher ami, de ce que tu me dis de bon et d'amical dans ta lettre au sujet de notre ancienne amitié dont le souvenir me devient plus cher à mesure que je vois s'éclaircir les rangs de ceux que j'aimais. Je voudrais bien pouvoir dans cette circonstance t'en donner une preuve. Reçois néanmoins toute l'assurance de mon souvenir bien dévoué et d'une affection déjà bien ancienne mais bien sincère.

<div style="text-align: right">Eug Delacroix</div>

Ce 19 janvier.

To [*François de Verninac*]

<div style="text-align: right">Ce 21 Juillet 1855</div>

Mon cher François,

Je t'envoie la lettre ci-jointe de M. [*name missing in transcript*] afin que tu voies bien la situation de ta protégée et que je n'ai pas négligé de la recommander vivement. Je reviens seulement à présent à Paris d'un petit voyage que j'ai été obligé de faire:[1] c'est pendant ce temps-là que la lettre est arrivée et je te l'envoie aussitôt.

Je ne doute pas que mon ami ne fasse les démarches qui sont en son pouvoir auprès des personnes qui sont en mesure de décider cette situation et je désire vivement, quoique je ne l'espère pas beaucoup d'après les termes de la lettre, que nous puissions réussir.

Présente à Madame Verninac l'expression des sentiments tendres et respectueux que j'ai pour elle. Je me suis flatté quand je t'ai vu de l'espoir de pouvoir aller [*word missing in transcript:* pendant?] les vacances la voir quelques instants ainsi que toi et Mad. Duriez. Je vais faire mon possible pour écarter les obstacles: sois assez bon de ton côté

[1] Delacroix had been staying with his cousin Pierre Antoine Berryer at Augerville since 12 July.

pour m'écrire un mot qui me dira quand je pourrai vous trouver réunis
ainsi que l'itinéraire.

Reçois en attendant, mon cher ami, l'assurance de mon dévouement.

Eug Delacroix

*To [*François de Verninac*]
(*Getty Center*)

Ce 7 7^bre [septembre] 1855

Mon cher ami,

Malgré tout mon désir il m'a été impossible de venir te joindre avant
ce moment: j'ai eu un moment l'espoir que je pourrais le faire il y a
quelques jours: j'aurais eu ainsi la possibilité de rencontrer Mad.
Duriez: mais je doute qu'elle soit encore à Croze et j'en éprouve un vif
regret. D'autre part, je n'ai voulu t'écrire que quand je serais certain
de mon départ: or, sur tes indications j'ai pu hier retenir ma place
d'Argenton à Brives [*sic*]: je partirai lundi 10 à 8^h du soir et serai à
Argenton vers le matin et à Brives le mardi soir.

Je ne pourrai malheureusement rester près de toi et de ton
excellente mère que bien peu de jours: la nécessité de me trouver à
Paris pour le jury des tableaux et de voir auparavant des parents que
j'ai à Strasbourg,[1] c'est-à-dire d'être presqu'à la fois au nord et au
midi dans un espace de temps très court me forceront à être autant sur
les chemins que dans les endroits où je devrai m'arrêter. Je n'ai pas
voulu te manquer de parole et je me procurerai, même pour peu de
temps, le plaisir que je me promettais près de toi.

Ainsi donc, je serai à Brives mardi soir et je me ferai conduire à
l'Hôtel de Bordeaux.

Présente en attendant à Madame Verninac mille tendres et
respectueux souvenirs et reçois l'assurance de ma vive amitié.

Eug Delacroix.

[1] His cousins M. and Mme Lamey. Delacroix stayed with the Verninacs at their
family home, the Château de Croze, near Brive (Corrèze), from 11 to 15 Sept., and met
people he had not seen since his early youth (see *Correspondance*, iii. 291). A sketch-book
containing views of the region, including the family château, is in the Art Institute of
Chicago. It was published in facsimile by M. Sérullaz under the title *Eugène Delacroix,
Album de croquis* (Paris, 1961).

*To [François de Verninac]
(Getty Center)

Ce 2 mars 1856

Cher François,

J'ai vu M. Haro pour le portrait à réparer. Il sera prêt pour le moment où ces dames viendront à Paris. La restauration est très bien faite et j'espère que tu en seras content. Quant au petit tableau que j'avais vu déjà et sur lequel je m'étais trouvé d'accord avec M. Haro, nous sommes d'avis qu'il ne mérite pas les frais d'une restauration et je crois que le mieux est de le remporter tel qu'il est.[1]

J'ai eu un grand chagrin depuis que je ne t'ai vu, mon cher ami: ma pauvre cousine que j'ai été voir cet automne en te quittant et qui était ma dernière parente du côté de ma mère, est morte subitement.[2] C'était à la fois une sœur et une mère pour moi. Elle laisse un mari de 84 ans que j'aime beaucoup aussi et dont l'effroyable abandon me cause une vive peine. Ma santé est mauvaise aussi, mais ce n'est pas là maintenant ce qui m'afflige le plus.

Conserve bien ta bonne mère: dis-lui encore combien j'ai été heureux de la revoir. Apprécie bien ton bonheur d'être entouré de personnes pour lesquelles ton affection doit être si vive.

Reçois mon cher ami mille tendresses et expressions de mon dévouement.

Eug Delacroix.

Je me rappelle avec bien de l'empressement au souvenir de Mad. Verninac et de Mad. Duriez. Elles trouveront toutes prêtes les deux peintures.

To [François de Verninac]

Ce 14 Janvier 1857

Cher ami,

Je te remercie bien de ta bonne lettre et j'y vois que tu avais à l'avance confiance dans le résultat. Je n'ai pas été aussi rassuré que toi pendant le cours des démarches qui l'ont amené: non pas que j'en aie

[1] Haro, Delacroix's colour merchant. I do not know which pictures are referred to.
[2] Mme Lamey, who died on 8 Feb. 1856.

fait beaucoup de ma personne, car je suis retenu à la maison depuis plus de trois semaines par un rhume violent qui m'a empêché de faire les visites d'usage. J'ai écrit des lettres et surtout j'ai eu dans l'illustre corps[1] deux ou trois amis comme il n'y en a guère qu'au <u>Monomotapa</u>[2] qui ont pris ma carte en main avec une suite et une chaleur qui ont beaucoup contribué au succès. En somme, quoique tardive, cette élection est utile et me semble plus à propos à présent qu'elle est faite, que je ne me le figurais auparavant: aux félicitations que je reçois, je vois qu'elle était presque nécessaire pour qu'une certaine partie du public me mît à une certaine place. Il n'y a rien de changé dans la valeur de l'homme, mais il fallait, à ce qu'il paraît, l'étiquette.

Je t'embrasse et te remercie de nouveau et j'offre à Madame de Verninac mes respectueux hommages. Quand tu verras ta bonne mère exprime-lui mes vœux de nouvelle année et toute ma respectueuse tendresse.

Tout à toi cher ami.

Eug Delacroix

[1] The Institut, to which Delacroix was elected, on his seventh application, in Jan. 1857 (see pp. 66–8, 139–42 for further correspondence on this subject).
[2] An allusion to La Fontaine's fable *Les Deux Amis*, where the name, given on old maps to an extensive region of south-east Africa, serves to evoke a Utopian land.

Letters to Eugénie Dalton
(1827)

Eugénie Dalton, the wife of an Irishman, had been a dancer at the Opéra and became sufficiently accomplished as a landscape painter to exhibit at the Salon of 1827—even, according to Robaut, to have had some of her landscapes, retouched by Delacroix, passed off as his own at his posthumous sale. At the Salon of 1831, she showed a life-size *Gun Dog minding Game*, for which Delacroix solicited a medal on her behalf (see *Correspondance*, v. 152–3). He appears to have met her about 1825, perhaps in London, and to have been spasmodically on intimate terms with her, sharing her favours with others apart from her husband, until the early 1830s, when she was replaced in his affections by Joséphine de Forget, whom he had been attempting to seduce at the same time as he was dallying with her in 1830 (see letter to Charles de Verninac, p. 15). She settled in North Africa in 1839, Delacroix having arranged her passage (see letter of 10 May 1839 to Cuvillier-Fleury, p. 99). She died of breast cancer in Algiers in 1859, attended by her daughter, Mme Charlotte Turton, who wrote from Algiers informing Delacroix of her mother's imminent death and asking to see him when she returned to France.

The four letters presented here were published by Camille Bernard, from his own collection, in an article entitled 'Une liaison orageuse' (*Nouvelles littéraires* (9 May 1963), 8), which also contained new letters from Mme Dalton to Delacroix, as well as that of her daughter. The following texts are as given in that article. *Correspondance* contains no letters to Mme Dalton, though there are references to her, not all flattering, in other letters.

To [*Eugénie Dalton*]

Ce jeudi soir, 13 septembre 1827

Il me prend fantaisie en revenant de ribotte, de causer avec vous. Je voudrais bien avoir un moyen de vous faire connaître au moment où je vous écris que je m'occupe de votre personne. Mais il est probable que vous dormez et cela vaut mieux. J'ai eu mille sujets de plaisir mais il me manquait le seul auquel j'eusse avec joie sacrifié tous les autres. Vous n'êtes peut-être pas habituée à vous voir envoyer de pareils volumes d'écriture, et mon plus cher désir serait qu'ils fussent lus avec l'émotion qui les dicte. Rassurez-moi: dites que la vue de mon écriture vous remue, ne fusse qu'un peu; qu'en devinant à travers l'enveloppe de qui vient la lettre, votre cœur devance tout pour s'emparer de ce que le mien se plaît à épancher. Je prie le ciel que dans ce moment-là aucune contrariété étrangère ne nuise à ma prose. Mais tous ces désirs-là sont inutiles si votre âme sympathise avec la mienne, vous sentirez ce que j'éprouve quand je reçois un mot de votre main, sinon, mon éloquence ne pourra réveiller un sentiment et un entraînement qui est toujours involontaire. Au fait, pourquoi trop exiger: il est des choses qui n'ont qu'un temps. Il y a dans la nouveauté en amour une fraîcheur divine d'émotion. Elle ne peut être remplacée que par une passion vive ou par une douce habitude qui est bientôt synonyme de l'indifférence. C'est pourtant un âge heureux que celui où l'on peut, encore à soi tout seul, en tête à tête avec une feuille . . .

To [*Eugénie Dalton*]

[16 septembre 1827]

L'absence de mon invalide[1] me fait un grand vide: qui pourra le remplir: Eug., un seul être. Soyez tendre, chère amie, je ne vaux pas grand-chose et cependant quelque chose me dit que je mérite d'être aimé. Ma mine renfrognée est trompeuse, croyez-moi. Je vous ai mal jugée pendant longtemps: ne me traitez pas de même . . .

Ne pensez-vous pas qu'il vaudrait bien mieux un petit amour bien paisible, sans nuages et sans troubles, un véritable Cupidon hollandais

[1] General Charles Delacroix, Eugène's brother, badly wounded in the Russian campaign, had been visiting him from Tours.

sans flèches et sans ailes. J'ai malheureusement la peau trop jaune. La bile a passé par là et il me faut un peu de chaleur quitte à en souffrir:
Aimez, aimez-moi comme je vous aime.

Dimanche, 16 septembre.

To [Eugénie Dalton]

[20 septembre 1827]

Il fait un temps de chien. Je suis cloué à la maison depuis que j'ai perdu dix ou douze parapluies que j'ai oubliés partout où j'allais. J'ai renoncé à en avoir. J'ai envie de t'écrire pour ne rien t'apprendre de nouveau à la vérité: mais uniquement parce que m'occuper de toi est la vraie manière pour moi d'employer le temps.[1] Tu as été bien charmante hier soir comme tu m'as embrassé quand je suis arrivé. Animal que je suis de n'être pas arrivé plus tôt: au surplus, le reste de la soirée n'a pas été gâté, la présence de l'ami n'a rimé à rien. Comme ton lit m'a tenté: je suis tout bouleversé quand je me rappelle cette place que ton corps a foulée, c'est si gentil une femme. Un gros fichu homme avec ses os et ses poils par tout le corps est insupportable. Vous ne connaissez pas, vous autres délicates et délicieuses créatures, le bonheur de presser contre soi ces formes divines et si douces.

Je me fais honte à moi-même. Le plaisir de dormir ensemble n'aurait pas d'égal pour moi. Comment ton imagination restera en défaut, désire le bien et qui soit: une cervelle comme la tienne doit accoucher de quelque chose. Voilà qu'en pensant à ce bonheur-là dont je ne jouirai jamais, je me rappelle ou plutôt je me figure que ce serait. Veux-tu que je te fasse la description de ton corps charmant: mais le papier ne peut supporter ce que l'imagination embrasse avec tant d'ardeur. Le langage est trop prude pour l'amour: par une bonne raison. Les termes grossiers révoltent justement un amour délicat et vif, et cependant l'esprit en voit intérieurement cent fois davantage.

Éprouves-tu la même chose, chérie, il faudrait une langue particulière bien plus forte que toutes celles qui existent qui tout en peignant en traits de flamme et sans aucun ménagement, ne flétrirait pas une passion profonde par des mots qui la mettent tout de suite dans le ruisseau. Je te l'ai dit cent fois et je te le répète encore. Toutes

[1] This at a time when he was preparing his largest painting of the 1820s, *The Death of Sardanapalus* (Louvre; J125)!

les extrêmes sont dans l'amour. Le respect et l'oubli de toutes les retenues inventées par la pudeur sotte ou non. Il faut que je t'ouvre un crédit chez mon banquier pour les ports de lettres. Je vais manger la dot de ta fille en dépenses aussi folles. Embrasse-la pour moi, elle est ton sang et je chéris ton sang, tout ton sang. Viens à mon atelier un de ces jours et tu verras s'il y a quelque chose de toi que je n'aime pas. Adieu. Je t'embrasse.

Jeudi, 20 septembre.

To [*Eugénie Dalton*]

Je t'aime plus que jamais: dépêche-toi de me quitter pour que cela n'augmente pas et que le sacrifice ne soit encore plus pénible. J'ai éprouvé hier soir un mélange de sentiments amers, qui m'ont bien agité. La plus grande sottise que je puisse faire c'est de te dire que je t'aime beaucoup. Je vais t'inspirer de la pitié, et de là à l'indifférence, il n'y a qu'un pas. Je t'ai déjà vu plus tendre. Dis-moi si je me trompe et si tu te refroidis c'est-il mon imagination qui me fait voir de travers, quel mauvais moyen j'emploie de te conter mes peines. Cependant, tu es venue en hâte me trouver hier (le jour où je t'ai trouvée avec mon neveu), tu avais donc réellement quelque besoin de me voir: le terrible après est glacial avec toi: tu te souviens de ce que dit Rousseau: femmes, regardez votre amant quand il sort de vos bras. Je te dirai la même chose. Il faut bien que je te dise tout cela par écrit puisque je ne puis te le dire devant témoins. Et puis, on aime mieux l'écrire. Ces cheveux châtain clair, cette complexion, ces lèvres que j'aime et qui m'avez été funestes quelques autres fois, vous avez donc produit tout votre effet. Je ferais bien mieux de penser à ma peinture—on vient m'interroger et j'oublie tout ce que je voulais dire.

Pourquoi ne suis-je qu'un gueux! je t'offrirais tous mes services et je verrais si tu m'aimes par la manière dont tu consentirais à les recevoir.

Cheveux châtains, yeux et bouche et tout le reste, pourquoi vous ai-je encore trouvés avec les mêmes charmes qui sont toujours funestes à mon repos, cheveux . . . si j'allais encore recommencer et cela aurait ressemblé aux litanies de la bonne vierge.

Je n'ose vous embrasser parce que je ne sais pas assez si vous m'aimez.

Adieu, adieu,

Fin octobre 1827.[1]

[1] This date, which is no doubt correct, was evidently added by Camille Bernard (*Nouvelles littéraires*).

Letters to Louis Schwiter
(*1833?–1859*)

Louis Auguste Schwiter was born at Nienburg in 1805, the only son of the French general and Baron of the Empire Henry César Auguste Schwiter (b. Rueil 1768, d. Nancy 1839), whose title he inherited. He was related to Delacroix's intimate friend Pierret, whose mother-in-law was a Schwiter by birth. It was perhaps through this relationship that he met and was befriended by Delacroix, who painted a full-length portrait of him in 1826 (the largest he ever did of a living person (National Gallery, London; J82)) as well as portraying him in a lithograph the same year. Schwiter himself became a portrait painter, exhibiting at the Salon from 1831 to 1859. Among his earliest Salon pictures were portraits of Pierret (Salon 1831), of his father Baron Schwiter, and of Delacroix (Salon 1833). He went blind in his old age and died in 1889 while on holiday in Salzburg.

Eighteen letters from Delacroix to Louis Schwiter have previously been published. They range in date from 1827 to 1863, the year of Delacroix's death, two-thirds of them being from the last decade of his life. Five were first published, with some omissions, in *Correspondance* (Burty 1878). A further eleven, in the possession of Schwiter's descendant Baron von Blittersdorff of Ottenheim, were presented by Julius Meier-Graefe in his *Eugène Delacroix, Beiträge zu einer Analyse* (Munich, 1913), together with a more complete version of a letter of which Burty had published only the second half. He also included a facsimile of a letter that he did not transcribe or date, and which is here transcribed and dated to 1849 (p. 36). André Joubin, in his standard edition of the *Correspondance* (1935–8), brought together all the letters transcribed by Burty and Meier-Graefe, relying on their texts, except for minor alterations of grammar and punctuation, but revising several dates. He added a letter (i. 362) taken from an incomplete copy by Alfred Robaut and a full transcript of another (iv. 261) belonging to Marcel Guérin, which he dated to August 1861. He also provided many more informative notes than his predecessors.

Eleven new letters are published here. I have seen the originals and photocopies of most of the others, and have listed additions and

corrections to Joubin's texts in an Appendix (p. 178). The passages in italics in the following letters were published in the catalogue of the auction held by Hartung & Karl in Munich on 4 November 1987. The letters were withdrawn from the sale.

———•◉•———

To Louis Schwiter

Ce 6 mars[1833?[1]]

Mon cher Schwiter,

Je vous avais commencé une lettre de remerciement pour votre bon souvenir et l'envoi de l'excellent <u>Shakespeare</u>, je l'ai égarée sans l'achever, et je répare aussitôt que possible cet oubli.

Je vous trouve heureux de pouvoir faire un voyage maintenant: j'en aurais besoin de toutes les manières, et cependant cela ne m'est pas possible malgré le plaisir de le faire avec vous.

Mille amitiés bien sincères.

Eug Delacroix

To Monsieur Schwiter, rue royale n⁰ 13 [Paris]

16 avril 1835 [*postmark*]

Mon cher Schwiter,

Mille remerciements. Vous savez que la fameuse Theque[?][1] est arrivée à son port. Elle est charmante. La vieille devait vous porter une lettre hier matin dans laquelle je vous disais tout cela. Je comptais vous

[1] This note possibly refers to Schwiter's departure for London, where he exhibited two portraits at the Royal Academy in 1833 and where Delacroix wrote to him on 3 July, saying he had been tempted to join him (*Correspondance*, i. 360–1). But Schwiter was also in London in July and Aug. 1831, and this note could also refer to that trip. In 1831, he made a quantity of landscape studies in pastel as well as some oils of sites in and around London (see lots 5019–33 in catalogue of the 1987 Munich sale mentioned above for reproductions of the pastels, 5015–16 for the oils).

[1] Possibly for 'Thèque', but it is not clear what Delacroix means by that.

voir chez Pierret le soir: mais la migraine m'a retenu chez moi toute la
soirée.

Je vous remercie aussi de votre petit prince[2] qui me servira
beaucoup.

Tout à vous.

Eug Delacroix

*To Louis Schwiter

Ce 17 nov. [1849[1]] Champrosay.

Mon cher Schwiter,

Je reçois votre mot: vous ne devez pas être surpris de ne pas me
trouver à Paris: je n'y vais jamais que pour quelques instants et quand
j'ai des affaires urgentes. Voici ce que j'ai à votre service. Je n'ai que
des coussins de maroc ronds et en cuir travaillé. A Paris ceux que j'ai
ne sont pas remplis: ce n'est que l'enveloppe: à la vérité comme ils
n'ont pas servi, ils sont tout frais pour la peinture. Ici j'en ai deux des
mêmes en état de servir. Si vous êtes pressé je pourrais facilement en
envelopper un et vous le faire tenir dans la journée par le chemin de
fer. Celui que je vous enverrais n'est pas de ceux qu'on trouve le plus
communément dans les appartements. Si vous alliez avant 9[hres] trouver
un matin Villot[2] rue de la ferme 26, il vous en montrerait ou vous en
prêterait qui sont très beaux et qui donnent une idée de la manière
dont ils sont tous faits. C'est toujours un carré long formé de deux

[2] It is not clear what this refers to.

[1] This letter, which is evidently a reply to a request for a Moroccan cushion to be
used for an accessory in a painting, was written before 1854, since Delacroix mentions
Pierret, who died in June of that year, as having one. It appears to date from 1849, a year
in which Delacroix was at Champrosay on 17 Nov. and expecting to return to Paris
within a week or so, as he says here (cf. *Correspondance*, ii. 410, letter to Marie Pierret
dated 22 Nov. 1849 from Champrosay: 'je t'écris de la campagne où je suis encore, mais
pour très peu de jours').
[2] Frédéric Villot (1809–75), a painter, engraver, and man of considerable learning.
From about 1827, he became a close friend of Delacroix's, but they fell out in later years.
He was appointed Curator of Painting at the Louvre in 1848. Though he introduced
remarkable innovations in display and the standard of catalogues, his restoration
programme aroused such hostility, from Delacroix among others, that he had to resign
the curatorship and was assigned the purely administrative post of Secretary General to
the Imperial Museums in 1861. A portrait of him painted by Delacroix in 1832 is in the
National Gallery, Prague (J217).

côtés différents par l'étoffe et la couleur. Le côté le plus beau est en damas brocard & l'autre est en soie plus simple. Ils ont tous la forme d'un sac qui se ferme à l'extrémité étroite par des boutons ainsi [sketch]
La forme est celle-ci [sketch]
Je vous répète que je n'en ai pas de cette espèce. Les miens sont ainsi [sketch of round cushion]
Écrivez-moi donc si vous voulez que je vous l'envoie de suite ou si vous voulez attendre mon retour à Paris d'ici à 8 ou 10 jours pour en avoir de frais mais non rembourrés. Pierret en doit avoir un que je lui ai donné autrefois. Il est différent de celui que je pourrais vous envoyer d'ici.

Un mot de réponse et mille amitiés.

Eug Delacroix
à Champrosay Seine et Oise

*To Monsieur Schwiter, rue royale 13 [Paris]

[15 décembre 1849[1]]

Mon cher Schwiter,

Je n'ai pu répondre sitôt que j'aurais voulu: j'ai perdu un temps énorme en courses inutiles.

Je ne me rappelle malgré mes efforts qu'un petit nombre d'objets qui pourraient vous intéresser. Je les mets d'abord, je mettrai ensuite ce que je vous demanderais s'il n'y avait pas d'inconvéniences: car il faut craindre de surcharger votre ami.

Je vous recommande surtout des coussins en cuir travaillé: il y en [a] de très communs, vous pouvez en prendre un ou deux comme échantillons. Ceux qui sont au dessus sont en maroquin rouge avec des applications et quelques broderies. Ils sont un peu plus chers et fort jolis: le prix autant que je peux me le rappeler est entre 9 et 10[fr]. Je vous en demanderais deux de cette espèce.

[1] Merely dated 'Ce 15' at the end, this letter appears to be related to the previous one, being similarly concerned with Orientalist accessories for paintings. Schwiter has asked Delacroix for advice on what objects to acquire, apparently from a friend who is about to travel to Morocco, and if there is anything he would like too. Delacroix's reference in the opening paragraph to his having wasted much time on useless errands no doubt alludes to the fruitless visits he made in Dec. 1849 to solicit support for his election to the Institut.

Il y a des tapis oblongs qui sont assez beaux de couleur et dont la laine est touffue contrairement à la plupart de ceux d'orient.

Quelques poteries communes à très bas prix dont les dessins ont beaucoup de caractère.

Coffre en bois peint: il y en [a] d'assez petits.

Ceinture de soldat en cuir travaillé et brodé en soie.

Quelques jolies pantoufles pour hommes et pour femmes.

Un sac en cuir travaillé comme les hommes se les suspendent au côté.

Petit sac dans le même genre en velour et brodé.

Petits portefeuilles en velour brodé.

Mouchoirs, écharpes de gaze et soie pour femmes. On les fabrique je crois à Fez.

1° Je vous demanderais seulement pour moi deux coussins en cuir travaillé de ceux qui ne sont pas les meilleurs marché.

2° Un Haïk de juive commun.

le Haïk est ce grand manteau carré long, dont les hommes et les femmes s'entortillent pour sortir. Ceux des juives du peuple sont en laine dont le tissu est lâche et un peu comme de la gaze grossière.

S'il vous reste quelqu'argent prenez pour votre usage un Haïk d'homme en laine plus épaisse. C'est la meilleure et la plus agréable couverture qu'on puisse avoir sur son lit. On la double ou la triple suivant le froid. C'est chaud et léger. En outre pour draperies cela donne des plis superbes.

Voilà tout ce que je me rappelle. Excusez le retard et recevez mes amitiés bien sincères et dévouées.

Eug Delacroix

J'oublie des étagères en bois peint. Il y en [a] de toutes sortes de formes. Des portemanteaux &c. C'est charmant à mettre contre le mur.

Ce 15.

**To Monsieur le B^{on} Schwiter, rue royale 13 [Paris]*

Ce dimanche 19 [janvier 1851—*postmark 20 Jan. 1851*]

Mon cher Schwiter,

Vous m'avez promis de m'aider à tenir tête à deux Belges qui dînent avec moi mardi. Ce sont des gens que vous retrouverez peut-

être avec plaisir si vous retournez chez eux. Venez donc <u>mardi</u> après demain à 6 heures: vous me ferez grand plaisir. Si par malheur vous ne pouviez pas, répondez-moi un mot.

Votre dévoué

Eug Delacroix.

To Monsieur le B^{on} Schwiter, rue royale 13 [Paris]

Ce vendredi 15 [octobre 1852?]

Mon cher Schwiter,

Je ne doute pas que vous ne vous rencontriez avec Rochard[1] plus souvent que je ne puis faire: je suis absent dans le jour pour mon travail. Je suis passé chez lui vers huit heures ½ du matin pour le trouver et il était déjà parti. Vous seriez bien aimable de lui demander de choisir un jour pour que nous puissions dîner ensemble et s'il doit rester encore quelque temps à Paris, je serais bien aise que ce fût d'ici à une huitaine au moins pour avoir le temps de prévenir Feuillet[2] et autres amis, qui seront bien aises de le voir. Vous m'écririez cela. Dites-lui en attendant mille choses pour moi, et si après m'avoir écrit son jour, vous ou lui ne recevez rien de moi de contraire, ce qui ne pourrait venir que de Feuillet, vous considérerez le jour comme averti et vous viendrez à 6^h.

Mille amitiés et dévouements.

Eug Delacroix

[1] Simon Jacques Rochard (b. Paris 1788, d. Brussels 1872), miniaturist, water-colour painter, engraver. Settled in London in 1816, where he became a highly successful painter of portrait miniatures and exhibited at the Royal Academy from 1816 to 1845. Moved to Brussels in 1846. In an undated letter to Schwiter in the Blittersdorff collection, Rochard recalls that they had known each other for forty-five years, having met in London in 1825. A sizeable portrait in pastel of Prosper Mérimée by Simon Rochard is dated 'Paris 1852' (53 × 42.5 cm, Musée Carnavalet). This letter is tentatively dated to that year, in a month when Delacroix was busy working in the Salon de la Paix, but there were no doubt other times when Rochard was in the French capital.

[2] See p. 20 n. 3.

*To Monsieur Schwiter, rue royale 13 [Paris]

Ce mercredi 22 [juin 1853—*postmark*]

Mon cher Schwiter,

 Soyez assez aimable pour venir dîner avec moi demain jeudi 23 avec Pierret [et] Riesener sans façon et les coudes sur la table. Je ne vous avertis qu'à présent parce que je comptais que ce serait la semaine prochaine et à cause de nos travaux[1] j'ai mis cela à demain, ces messieurs m'ayant fait dire qu'ils le pouvaient.
 Mille bonnes amitiés.

Eug Delacroix

*To Monsieur le B^{on} Schwiter, rue Royale 13. [Paris]

Ce vendredi [15 août 1856—*postmark 16 Aug. 1856*]

 Mais en vérité ne pourrons nous trouver un moyen de nous rencontrer? Vous pensez bien, mon cher Schwiter, que quand j'ai passé mon temps à St Sulpice où je vais entre 7 et 8h du matin, j'ai grand besoin de changer chemise et de me laver les mains: je retourne toujours chez moi pour ces objets ou pour me reposer. Je serai donc, si vous le voulez bien et sans autre avis, Passage de l'Opéra à 6h précises.[1]
 Mille, mille amitiés.

Eug Delacroix

*To Monsieur le B^{on} Schwiter, rue Royale 13 [Paris]

Ce 5 oct. [1857—*postmark*]

Mon cher Schwiter,
 Je fais en sorte d'aller vous voir avant de partir pour une petite absence d'une quinzaine de jours et pour vous remercier de votre

[1] In the Salon de la Paix at the Hôtel de Ville.

[1] On 16 Aug. 1856 Delacroix noted in his *Journal* (ii. 464–5): 'Travaillé à l'église avec assez de fatigue [. . .] Dîné avec Schwiter, rue Montorgueil; le pauvre garçon est plein de ses illustres connaissances. Il pourra éprouver des déceptions de ce côté. Je l'aime beaucoup.'

souvenir. Je pars demain et ne pourrai avoir ce plaisir qu'à mon retour.[1]

J'ai été fort entrepris depuis sept ou huit mois. Maintenant je vais très bien et commence à m'aventurer un peu. J'espère que de votre côté, vous aurez été plus content de votre santé.

Votre bien dévoué

Eug Delacroix

*To Louis Schwiter

Ce mardi 28 [juin 1859[1]]

Mon cher Schwiter,

Je vous écris à la hâte pour vous demander d'être assez aimable pour venir dîner en garçon après demain jeudi 30 avec Soulier qui m'écrit qu'il pourra me donner ce jour. Je suis très pressé et vous dis mille choses.

Eug Delacroix

*To Louis Schwiter

Ce lundi 7.[1]

Mon cher Schwiter,

Il y a des siècles que nous ne nous sommes vus. Venez donc jeudi 10 dîner avec moi. Vous trouverez les amis d'habitude. J'ai reçu de Rochard[2] une lettre excentrique et d'un très bon garçon comme vous le connaissez.

A 6hres et un mot de réponse s.v.p.

A vous de cœur

Eug Delacroix

[1] Delacroix spent a fortnight with his cousin Berryer at Augerville.

[1] Delacroix wrote to Soulier on this date, saying that he would expect him on Thursday the 30th and thanking him for arranging to come then, as he was leaving for Champrosay the following week (*Correspondance*, iv. 113). On Soulier, see letter of 3 Aug. 1850, p. 113.

[1] I find it impossible to date this note.

[2] See p. 39 n. 1.

Letters to Pierre Andrieu
(1850?–1858/61)

Pierre Andrieu (b. Fenouillet 1821, d. Paris 1892) was Delacroix's chief assistant from 1850 on. He had been his pupil since 1843. There are twenty-five letters to him in *Correspondance*.

* To Pierre Andrieu[1]

Ce jeudi [17 janvier 1850?]

Mon cher Andrieu,

Voici l'adresse de la personne qui m'a fait la demande de la copie. Je vous donnerai la lettre qu'il m'a écrite et que vous devrez conserver pour avoir au moins un titre dans tous les cas possibles.

M^r Leopold Mossy rue rambuteau 92.

t. à v. [tout à vous]

Eug Delacroix

*To Pierre Andrieu[1]

Ce jeudi 8 [février 1855]

Mon cher Andrieu,

Il n'y a pas eu de conseil depuis que je vous ai vu et j'ai été tellement occupé à avancer mes deux tableaux que je n'aurais pu aller chez vous,

[1] In a letter to Andrieu dated only 'Ce mercredi', Delacroix informs him that a foreigner wishes to have a small copy of the *Massacres of Chios* (J105), and suggests that he might like to do one, though the price offered is only 500 fr. (*Correspondance*, iii. 3). The letter is dated to 16 Jan. 1850 by Joubin, following Burty, who may have had first-hand information from Andrieu, for the month and year. The present letter may well concern the same commission, particularly since the patron has a foreign-sounding name.

[1] This letter was transcribed and illustrated, but not dated to month and year, by K. Madsen in 'To Elever af Delacroix', *Tilskueren* (Copenhagen) (Mar. 1932), 207. It

qu'à l'heure où on n'y voyait plus. Demain vendredi attendez-moi
l'après midi. Je viendrai sans faute.

 Tout à vous sincèrement

<div align="right">Eug Delacroix</div>

Je vous envoie une stalle pour aller ce soir aux Italiens. Je crois que
cela vous intéressera.[2]

*To Monsieur Andrieu, peintre, rue de Seine 54. f^g S^t Germain

To Monsieur Andrieu, peintre, rue de Seine 54. fg St Germain

(*BN MSS, Naf 24019, fo. 186^{r-v}*)

<div align="right">Ce 21 mars [1857—postmark]</div>

Mon cher Andrieu,

 J'ai écrit à M. de Mercey[1] dans le sens que vous m'avez indiqué et
j'espère qu'il ne vous imposera rien de trop antipathique pour vous. Il
m'a donné par une lettre officielle la confirmation de votre commande.
Je vous engage sitôt qu'il sera convenu avec vous du sujet de vous y
mettre le plus tôt possible afin de ne pas traîner cela. Il est probable
que vous y gagnerez de toutes les manières.

 Tout à vous

<div align="right">Eug Delacroix</div>

appears to have been written in Feb. 1855, when Delacroix was working hard on two
pictures for the Exposition universelle: *The Two Foscari* (Musée Condé, Chantilly; J317)
and *The Lion Hunt* (Musée des Beaux-Arts, Bordeaux; J198), of which he wrote on the
7th: 'Depuis moins de quinze jours, j'ai travaillé énormément: je suis occupé maintenant
des *Foscari*. J'avais auparavant donné aux *Lions* une tournure que je crois la bonne'
(*Journal*, ii. 314).

 [2] Donizetti's opera *Linda di Chamounix* was performed at the Théâtre des Italiens on
8 Feb. 1855.

 [1] Director of Fine Arts at the Ministry. See letter of *c.*1853, p. 120 n. 2 for further
biographical details. The letter that Delacroix refers to is undoubtedly one dated 21
Mar. 1857 which was included in the catalogue of a sale of manuscripts held in Paris,
Drouot-Richelieu, on 30 May 1990, lot 57, without name of addressee and with this
summary: 'Il le remercie de "la nouvelle commande que vous avez fait obtenir à M.
Andrieu", et conseille de lui demander "un sujet plutôt dans un genre doux, comme
figures de femmes etc. que d'un ordre très sévère. Cela le mettra davantage à même de
réussir et de se rendre digne de la faveur dont il est l'objet. [. . .] je suis obligé d'être
bien avare de mes visites et surtout de mes paroles. [. . .] j'ai été très éprouvé, tout à fait
malade et la convalescence sera longue encore" . . . '. Delacroix was too ill to work at
Saint-Sulpice in 1857 and is evidently helping Pierre Andrieu, his chief assistant, to find
alternative work to keep him occupied.

*To Monsieur Andrieu, peintre, rue de Seine 54.
(*Getty Center*)

Ce lundi matin [juillet 1858/61[1]]

Mon cher Andrieu,

Rapportez-moi le plus tôt possible les lunettes qui sont à l'Église: vous me rendrez service.

t. à v. [tout à vous]

Eug Delacroix

[1] This note, in which Delacroix asks his assistant to bring him his spectacles from Saint-Sulpice, no doubt dates from the later years of their collaboration in the Chapel of the Holy Angels, after Delacroix had moved to the rue Furstemberg at the end of Dec. 1857, in order to be close to the church: Andrieu would not have had far to go to return the glasses. In 1858 they started work in the Chapel on 3 July (*Journal*, iii. 197).

Letters to M. and Mme Alexis Roché
(1850–1863)

Alexis Jean-Baptiste Roché, architect of the Civic Hospices of Bordeaux in 1846, died at Bordeaux in 1863 at the age of seventy-five. He married his wife Thérèse, née Bomberault, in Paris in 1814. Delacroix's known relationship with Roché dates from the time when he commissioned him to erect the tomb of his brother General Charles Delacroix, combined with a monument to their father, following the death of the former at Bordeaux on 30 December 1845; but the Roché couple had evidently befriended Charles before his death. The tomb still stands in the Carthusian cemetery of that city, where Delacroix's father, Prefect of the Gironde at the time of his death in 1805, had been buried, but whose remains could not be found. It is clear from these letters that Roché not only erected the tomb, but saw to its maintenance later, and was of much help to Delacroix in settling his brother's affairs (not to mention the contretemps with his purveyor of claret in 1860). A warm friendship developed between them, Delacroix being emotionally drawn to Roché by his nostalgia for his own family's associations with Bordeaux. He painted two pictures as gifts for M. and Mme Roché, an *Indian Tiger reclining* of 1846/7 (Art Museum, Princeton University; J176) and a *Christ on the Cross* finished in 1856 (Kunsthalle, Bremen; J462). He also sent Mme Roché a pastel of *Christ in the Garden of Olives* in 1850, besides giving the couple other mementoes in token of his friendship and appreciation. Though it might have been deduced from the subject-matter of two of these gifts that Mme Roché was very pious, it comes as something of a surprise to find a sceptic like Delacroix suggesting in the first letter below that, when praying, she might remember to recommend him and his brother to God. This should no doubt be seen as a diplomatic gesture towards a lady he knew to be deeply religious.

Three letters to Alexis Roché dating from 1846 and 1847, two of which contain detailed instructions concerning the tomb, were published in *Correspondance* (ii. 263, 267, 304), as well as one to Mme Roché (iii. 52) dated 15 January 1851. All were taken from the texts in

Correspondance (Burty 1880). But in his 1878 edition of the corres-
pondence Burty had published two further letters to M. Roché,
fragments of two more, and another to his wife. Probably through an
oversight, these were not reprinted in the 1880 edition or in Joubin's
Correspondance. They are therefore included here, with some textual
additions and extra editorial matter.

To Monsieur Roché, architecte, Cours d'Albret, près le Palais de Justice, à Bordeaux[1]
(*Private Collection*)

Paris 17 f^r 1850

Mon cher Monsieur,

Vous aurez oublié sans doute un homme qui bien qu'il ait eu à se
louer au delà de toute expression de votre obligeance a été bien
longtemps sans vous donner de ses nouvelles. Il vient aujourd'hui vous
en demander pardon et vous demander aussi de vos nouvelles et de
celles de Madame Roché. Je n'ai pas plus oublié son aimable accueil
que toutes les marques de bonté que j'ai reçues de vous: mais *il s'est
passé tant de choses, nous avons eu, comme tout le monde, tant d'occasion de
trouble et de chagrin,*[2] *que ce n'est qu'en tremblant qu'on s'informe les uns des
autres après de pareils événements.* Je mets à la diligence une caisse
contenant un petit pastel représentant N. S. Jésus-Christ au jardin des
oliviers: je vous prie de l'offrir pour moi à Madame Roché: et si elle
le regarde en faisant sa prière qu'elle pense en même temps à
recommander à Dieu deux frères[3] qui ont eu tant à se louer d'elle, et
dont l'un encore dans ce monde la verrait avec bien du plaisir accueillir
ce petit souvenir.

[1] This letter, announcing the dispatch of the pastel *Christ in the Garden of Olives* as a
gift to Mme Roché, was included with the pastel in a sale at Sotheby's, London, 19 June
1984 (lot 11, repr. in colour). The lot did not find a buyer at the auction, but was sold
later by private treaty. The passage in italics was published with a slight inaccuracy in
Correspondance (Burty 1878), 191.

[2] The 1848 revolution and its aftermath.

[3] Eugène Delacroix and his brother Charles.

Veuillez, cher Monsieur, me donner de vos nouvelles: j'espère qu'elles seront bonnes. Agréez en même temps l'assurance de mes sentiments de dévouement et de bien haute considération.

Eug Delacroix

rue Notre Dame de lorette 58.

*To [*Alexis Roché, 76 cours d'Albret, Bordeaux*]
(*Getty Center*)

Ce 24 nov. 1855

Cher Monsieur,

J'envoie directement à M. Verrière Choisy une réponse à la lettre qu'il vous avait adressée et que vous aviez eu la bonté de me transmettre. Je ne l'ai pu qu'à présent, ayant tout retourné chez moi depuis que je l'ai reçue pour retrouver le compte qu'il m'avait donné et qui est égaré, sans que je puisse en comprendre la cause. Je suis tout à fait de son avis, et le prie de vouloir bien terminer aux termes les plus avantageux qu'il pourra cette désagréable affaire. J'espère qu'il retrouvera dans ses minutes, de quoi établir ce compte pour justifier de l'emploi des sommes provenant de la vente.[1] Maintenant que je vous parle un peu de vous et de Madame Roché dont vous me dites bien peu de choses. J'espère que sa santé se soutient toujours et que cette amélioration si sensible que vous avez remarquée ne fera que se consoler. Lui avez-vous dit que nous l'avons bien regrettée dans les courts moments que j'ai eu le plaisir de passer avec vous et que sa présence les aurait encore embellis?

Je vous remercie bien de ce que vous me dites de bon et d'aimable sur le résultat de mon exposition. Ce résultat est d'autant meilleur que la décoration, la seule de cette nature, a été demandée par le jury réuni

[1] This paragraph concerns the protracted settlement of General Charles Delacroix's estate. M. Verrière-Choisy was his notary. By the terms of his will, Eugène, though the principal beneficiary, was directed to provide from the estate an income of 300 fr. a year to his housekeeper Anne Boyer, who was also left some household chattels. The sale of his effects was held between 17 and 19 Jan. 1846 (*Correspondance*, ii. 256), raising 4,030 fr., which, added to his other assets, brought the total value of his estate to 8,071 fr., from which his brother had to pay inheritance taxes, medical fees, and funeral expenses, as well as satisfying the provisions for the housekeeper. It was these which caused the worst problems and delayed the final settlement (see below). I am indebted to Dr Jean-Luc Stephant for all details regarding Charles Delacroix's will, gleaned in the course of his extensive researches in the archives at Bordeaux.

et que le gouvernement n'a fait qu'accéder à son vœu.[2] Vous, cher Monsieur, à qui j'ai déjà tant d'obligations de tout genre vous ne deviez que prendre part à ce qui m'arrive d'heureux dans ma carrière. Je vous embrasse bien cordialement.

Eug Delacroix.

Jenny[3] vous prie d'agréer ses biens humbles respects et vous remercie du fond du cœur ainsi que Madame Roché des bons souvenirs que vous voulez bien lui garder.

*To [Alexis Roché, 76 cours d'Albret, Bordeaux]
(Getty Center)

Ce 18 déc. 1855.

Cher Monsieur,

Je suis confus de l'envoi que vous avez eu l'idée de me faire et je ne sais comment vous en remercier: vous êtes mille fois trop aimable. Me voilà en voie de vivre des siècles avec tout cet élixir: heureusement que vous et Madame Roché en faites usage aussi; j'aurai donc longtemps encore à être heureux de la possibilité de vous voir. Pourquoi faut-il que nous soyons si éloignés: les marques d'amitié si touchantes et si nombreuses que j'ai reçues de vous, surtout dans des circonstances où vous avez été pour moi comme un père ou un frère me rendraient bien précieuses des réunions plus fréquentes. Pourquoi moi-même suis-je aussi enchaîné que vous et tellement enfoncé dans les affaires et les travaux, qu'il me soit si difficile de voir ce Bordeaux qui me rappelle de si chers souvenirs.

Dites bien à Madame Roché qu'elle est de moitié dans les sentiments que je vous porte et que je n'oublierai jamais ses bontés pour mon frère et pour moi. Je vous ai exprimé à votre passage si court à Paris, combien je regrettais de n'avoir pu vous voir tous deux. Paris devient si beau, si merveilleux,[1] que cela devrait bien vous tenter de le revoir l'année prochaine et pour un peu plus de temps: Je veux vivre

[2] On 15 Nov. 1855 the awards for the Exposition universelle were distributed. Delacroix was promoted Commander of the Legion of Honour and decorated with the 'grande médaille d'honneur' in recognition of his retrospective show. The first two sentences of this paragraph were published in *Correspondance* (Burty 1878), 275.

[3] Eugénie Le Guillou, Delacroix's housekeeper.

[1] A reference to the transformation of the capital under Baron Haussmann.

dans cette confiance en vous réitérant ici, avec mes remerciements, l'assurance de mon cordial et bien sincère dévouement.

Eug Delacroix

Vraiment je suis honteux de cette quantité d'excellentes liqueurs et si bien choisies.

*To [*Alexis Roché, 76 cours d'Albret, Bordeaux*]
(*Getty Center*)

Champrosay par Draveil, Seine-et-Oise
Ce 26 mai 1856

Mon cher Monsieur,

On vient de me renvoyer ici où je ne suis que jusqu'à demain la lettre chargée dont je m'empresse de vous accuser réception contenant l'acte de cession des époux Alexis, la déclaration de non propriété que vous avez la bonté de me faire, plus la somme de 700fr en billets, item la signification faite à mon domicile de votre droit à la créance, it. [item] l'expédition du testament de mon frère qui était dans les mains de la femme Alexis. Plus la quittance de Me Quintin.[1]

Je n'ai pas besoin de vous dire combien cette solution me remplit de contentement: mais j'aurais encore plus de peine à vous exprimer toute ma reconnaissance pour la célérité et la complète réussite que je ne pouvais attendre que de la précieuse amitié dont vous m'aviez déjà donné tant de marques. M. Eynaud[2] a voulu absolument et contre mon gré d'abord vous faire la demande de l'acte de renonciation de votre part et entre nous. Il m'a assuré que c'était une chose de forme mais nécessaire dans une éventualité que rien heureusement ne peut faire prévoir.

Je suis bien heureux que le petit Christ vous plaise ainsi qu'à Madame Roché.[3] Je lui adresse d'ici et en pensée des prières ferventes

[1] This paragraph and the next letter concern the final settlement of General Charles Delacroix's estate. His housekeeper Anne Boyer had become Mme Alexis since the will was drawn up in 1842, and her husband had in Feb. 1847 accepted a lump sum of 3,000 fr. plus arrears in lieu of the income of 300 fr. a year stipulated in the will (see pp. 47 n. 1, 108; *Journal*, i. 188). Now, nine years later, Delacroix receives from Bordeaux the documents and monies owing to him, concluding the affair! Maître Quintin was Roché's notary.

[2] Delacroix's Paris lawyer.

[3] A painting of *Christ on the Cross*, now in the Kunsthalle, Bremen (R1289; J462). This sentence was published by Robaut under his entry for R1289, 'bien' being misread as 'très'.

pour votre bonheur à tous deux. Présentez à Madame Roché mes plus respectueux souvenirs et recevez en particulier, cher Monsieur et ami, la respectueuse assurance de mon dévouement.

Eug Delacroix

*To [Alexis Roché, 76 cours d'Albret, Bordeaux]
(Getty Center)

Paris Ce 28 mai 1856

Mon cher Monsieur,

Je n'ai pas répondu de suite à votre second envoi parce que je l'ai reçu à la campagne où il est venu me chercher, mais au moment où j'allais repartir pour Paris d'où je vous écris dans ce moment. Il m'a fallu examiner ces divers papiers: je viens donc vous accuser réception de ces nouveaux documents: je ne vous renouvellerai pas mes remerciements: vous connaissez mes sentiments depuis longtemps sur toutes les obligations que je vous avais déjà et qui se sont accrues par le dernier service véritablement d'ami que vous venez de me rendre. Je suis heureux d'apprendre que vous avez été satisfait de la manière dont M. Verrière Choisy a agi dans cette circonstance, et je vais, suivant votre conseil le remercier de sa gestion.

Il me reste, cher Monsieur, à vous embrasser de nouveau et à vous prier de faire agréer à Madame Roché l'hommage de l'attachement le plus respectueux.

Votre bien dévoué

Eug Delacroix

Jenny bien reconnaissante de votre bon souvenir me charge de tous ses respects pour vous et pour Madame Roché.

To [Alexis Roché, 76 cours d'Albret, Bordeaux][1]

Paris, 14 janvier 1857

Cher Monsieur, je viens de recevoir la lettre de félicitation que vous avez eu la bonté de m'adresser à propos de mon élection.[2] Nul

[1] The text of this letter was published as given here in *Correspondance* (Burty 1878), 274–5.
[2] To the Institut.

témoignage de sympathie ne pouvait m'être plus sensible. J'ai eu la bonne fortune de trouver dans l'Académie des Beaux-Arts quelques amis zélés qui ont suppléé, par leurs bonnes démarches, à ce que je n'ai pu faire moi-même, car le malheur a voulu que je fusse retenu chez moi pendant plus de trois semaines, et j'y suis souffrant encore d'un rhume obstiné . . .

[Eug Delacroix]

To [*Alexis Roché, 76 cours d'Albret, Bordeaux*][1]

Ce 4 mars 1858.

. . . Vous avez eu la bonté de désirer être instruit de mes nouvelles. Ma santé s'est soutenue jusqu'ici malgré les influences malignes de la saison qui ont atteint presque tout le monde; mais aussi j'use de grandes précautions; je n'accepte aucune invitation pour le soir et je ne sors que pour affaires indispensables. Du repos après le travail, voilà mon régime.

Beaucoup d'hommes très-robustes arrivent quelquefois à succomber au régime contraire, qui est celui de la plupart des gens du monde, c'est-à-dire qu'après avoir passé leur journée dans des occupations fatigantes, ils vont le soir achever d'épuiser leurs forces dans les salons . . .

[Eug Delacroix]

*To [*Alexis Roché, 76 cours d'Albret, Bordeaux*]
(*Getty Center*)

Ce 12 juillet 1860

Mon cher Monsieur,

J'ai eu le regret de ne point vous rencontrer ce matin et il s'est aggravé du déplaisir d'apprendre que Madame Roché était très souffrante: j'espère que cette indisposition sera calmée par un peu de repos: outre le plaisir de vous voir l'un et l'autre, je tenais à vous parler d'un sujet qui me touche beaucoup et pour lequel mes obligations à

[1] The text of this letter as given here was published in *Correspondance* (Burty 1878), 288.

votre égard sont considérables, je veux dire l'entretien du tombeau de mon frère. Je m'étais flatté ce matin en allant vous trouver que je pourrais peut-être obtenir de vous que vous voulussiez bien accepter un petit dîner pendant lequel nous aurions causé un peu plus longuement et où je me serais dédommagé d'avoir été si longtemps sans vous voir. Ce n'est que très timidement que je présente à Madame Roché cette invitation: elle me rendrait bien heureux en l'acceptant pour le jour qu'il lui plairait de choisir. De toutes manières, cher Monsieur, j'espère bien que vous sauriez me faire savoir avant votre départ, comment je puis, non pas m'acquitter envers vous ce qui serait impossible pour les nombreuses marques d'amitié que vous m'avez données, mais au moins ne pas rester en arrière plus longtemps pour un devoir véritable.

Agréez, cher Monsieur, les assurances du plus sincère et respectueux attachement: je vous prie bien d'être mon interprète pour l'expression des mêmes sentiments auprès de Madame Roché.

Eug Delacroix

rue de Furstemberg 6.

*To [Alexis Roché, 76 cours d'Albret, Bordeaux]
(*Getty Center*)

Champrosay par Draveil
Seine-et-Oise
Ce 21 oct. 1860.

Mon cher Monsieur,

Je prends la liberté de m'adresser à vous dans l'embarras où je me trouve au sujet de mes relations avec M. Bouchereau[1] et j'espère que vous voudrez bien m'excuser mon indiscrétion. J'ignore si vous avez occasion de le rencontrer quelques fois et s'il en était ainsi, je vous serais bien reconnaissant de prendre la peine de m'écrire à l'adresse ci-dessus s'il est maintenant à Bordeaux et ce que je dois penser du silence qu'il a gardé au sujet de deux lettres dans lesquelles je lui demandais de me faire ici un envoi de vin. Depuis que mon bon frère m'avait mis en rapport avec lui, c'est-à-dire depuis vingt ans il était mon seul fournisseur et n'avait cessé à peu près chaque année de me

[1] Wine merchant at Bordeaux, first mentioned in the *Journal* in July 1849 (i. 298) and address listed in 1850 as rue de Lorbe, 12, à Bordeaux (ibid. 329).

faire quelqu'envoi. Je ne puis supposer qu'il se soit cru des motifs de suspendre nos relations qui étaient fort bonnes et que je regretterais de voir interrompues, toutefois avec cette consolation de n'y avoir nullement donné lieu pour ma part.

Je saisis avec bien du bonheur cette occasion de vous demander de vos chères nouvelles et celles de Madame Roché. En vous revoyant il y a quelques mois à Paris, dans votre passage, malheureusement si court, j'ai senti se renouveler encore les sentiments de sincère affection et de reconnaissance que je vous ai si légitimement voués. Votre bonté a été si grande pour moi dans toutes sortes de circonstances, que je ne puis assez regretter que des personnes que j'aime et que je considère autant soient si éloignées de moi et que les occasions de nos réunions soient si rares. C'est ce qui arrive trop fréquemment dans ce monde, où, d'autre part, on se voit forcé de passer sa vie près de gens bien peu sympathiques. J'espère que vous voudrez bien me parler de la santé de Madame Roché, car pour la vôtre, elle ne donne pas ordinairement autant d'inquiétude. Puisque les voyages lui font du bien, ce serait bien le cas de les renouveler plus souvent et surtout vers ce Paris, toujours si intéressant à visiter, et où vous trouverez un homme bien heureux de vous revoir.

Veuillez agréer, cher Monsieur, l'assurance de la plus haute et plus dévouée affection.

Eug Delacroix

To [Alexis Roché, 76 cours d'Albret, Bordeaux]
(*Getty Center*)

Champrosay ce 29 oct. 1860

Mon cher Monsieur,

Votre excellente réponse sitôt arrivée, m'a tiré d'inquiétude. Elle a été bientôt suivie d'une lettre de M. Bouchereau qui me confirme ce que vous aviez bien voulu me dire et m'annonce l'expédition de mon vin dont je suis bien démuni dans ce moment. Je vois aussi avec bien du plaisir par les nouvelles que vous me donnez que votre santé continue à être bonne et que Madame Roché est aussi bien que possible. Il fait depuis quelques jours un temps magnifique qui nous console un peu de la triste saison que nous avons traversée et qui a été préjudiciable de toutes les manières. Les petites santés comme la

mienne en ont été bien éprouvées. Grâce à l'exercice que je fais continuellement ici et au bon air, je me tiens en haleine et puis travailler beaucoup. L'ennui est tellement la conséquene de l'oisiveté que l'absence de travail est pour moi une espèce de maladie.

Vous avez la bonté de me parler des travaux nécessités par le tombeau de mon cher frère. Tout ce que vous jugerez à propos d'ordonner pour son bon entretien me trouvera bien reconnaissant et ce n'est pas à vous que j'indiquerai le moment de s'en occuper. Votre expérience à cet égard est la meilleure garantie. C'est donc encore une nouvelle obligation que je vous aurai. Vous y joindriez encore celle de me faire connaître le montant des frais enfin que je m'acquitte le plus tôt possible quand il y aura lieu.

Mille choses honnêtes et dévouées à Madame Roché que je prie d'agréer mes souvenirs bien respectueux. Agréez en même temps, Monsieur, l'assurance de ma bien haute et affectueuse considération.

<div align="right">Eug Delacroix</div>

*To [Alexis Roché, 76 cours d'Albret, Bordeaux]
(Getty Center)

<div align="right">Ce 4 juillet 1861</div>

Mon cher Monsieur,

Je suis heureux de pouvoir vous offrir la médaille que vous désiriez et que vous puissiez l'emporter avec vous:[1] j'aurais désiré pouvoir vous la porter moi-même et vous dire encore une fois adieu ainsi qu'à Madame Roché, mais la fin de mon travail approchant,[2] je suis tellement pressé que je ne puis avoir ce plaisir.

Permettez-moi de vous témoigner encore combien j'ai été heureux de vous revoir et de vous renouveler l'assurance de tout mon dévouement.

<div align="right">Eug Delacroix</div>

[1] The bronze medallion of Delacroix made by David d'Angers in 1828, or perhaps a 'bronze de ma physionomie' by Triqueti, which he refers to in July 1841 (*Correspondance*, ii. 82) but is not otherwise known. The inventory of Mme Roché's property compiled in Sept. 1873, shortly before her death, includes 'Un portrait d'Eugène Delacroix en bronze', valued at 150 fr. I am very grateful to Dr Jean-Luc Stephant for seeking out M. and Mme Roché's wills in the notarial archives at Bordeaux and communicating full details to me.

[2] Delacroix was putting the final touches to his murals at Saint-Sulpice.

Jenny vous prie, Monsieur, de vouloir bien, ainsi que Madame Roché, agréer tous ses respects.

*To [Alexis Roché, 76 cours d'Albret, Bordeaux]
(Getty Center)

Ce 12 oct. 1861

Monsieur,

Quand vous avez pris la peine de m'écrire, j'étais absent de Paris et même de ses environs: presque tout le mois de septembre s'est écoulé pour moi loin de mes occupations et ma santé s'en est ressentie admirablement.[1] Je n'ai donc pu vous remercier tout de suite de tout ce que vous me dites d'aimable et d'amical dans votre lettre. Je suis bien heureux que la médaille vous ait fait plaisir: ce que vous me dites aussi au sujet de mon portrait me flatte infiniment:[2] que ne puis-je de temps en temps aller me revoir au milieu de votre salon et visiter quelquefois ce cher Bordeaux où tant de souvenirs m'attachent. Le vôtre est au premier rang et je désire bien que vous en soyez persuadé. Vous me faites espérer que j'aurai le plaisir de vous revoir l'année prochaine ainsi que Madame Roché: j'en suis d'autant plus heureux que je craignais que l'indisposition qu'elle a éprouvée au moment de son départ ne fût attribuée par elle à son séjour à Paris. Les voyages sont quelquefois fatigants: mais ils sont plus souvent salutaires et j'en ai fait dernièrement l'expérience.

Je vous remercie bien d'avoir bien voulu vous occuper de l'affaire du tombeau: je vous accuse ici réception de la note du sculpteur qui se trouvait dans votre lettre. En vérité je ne sais comment reconnaître tant de bons soins et de démarches au sujet de tout ce qui me touche à Bordeaux.

Je suis bien aise que vous n'ayez pas à regretter dans l'acquisition que vous avez faite du coucou. Je me flatte que toutes les fois qu'il

[1] Delacroix had been at Champrosay and Augerville in the course of the month.

[2] In addition to the portrait of Delacroix in bronze listed in the inventory of Mme Roché's property (see previous letter n. 1), there was 'Un dessin portrait d'Eugène Delacroix', with no indication of the author. It is no doubt to these two works that Delacroix here refers.

chantera il vous rappellera pour un instant le plus respectueux et le plus affectionné de vos serviteurs[3]

Eug Delacroix.

Mille et mille hommages, je vous prie, à Madame Roché. Jenny toujours souffrante quoiqu'à la campagne vous prie de recevoir tous ses respects et remerciements de votre souvenir.

To [Mme Alexis Roché, 76 cours d'Albret, Bordeaux]
(*Getty Center*)

Paris, ce 7 mars [1863[1]]

Madame,

C'est avec le sentiment du plus vif chagrin que j'ai reçu l'affreuse nouvelle de la perte si cruelle que vous venez de faire ainsi que tous ceux qui ont connu Monsieur Roché. La dernière fois qu'il me fut donné de le voir, j'admirais encore sa robuste vieillesse: je me flattais qu'il jouirait encore près de vous pendant de longues années, de sa situation si heureuse et si honorable. J'ai eu particulièrement tant à me louer de son inépuisable obligeance, de ses soins, de sa bonté dans des circonstances si tristes pour moi, que je ne puis assez vous redire, malgré la profonde douleur que vous éprouvez, à quel point je lui étais reconnaissant. Je n'essaierai pas, Madame, de vous offrir des consolations: elles sont impossibles dans un malheur pareil: seules des espérances supérieures peuvent y apporter quelques adoucissements.

Vous en particulier, Madame, à qui je suis aussi obligé que je l'étais à cet excellent homme et qui m'avez toujours montré tant de bienveillance, recevez l'assurance du souvenir que je ne cesserai d'en conserver ainsi que de mon profond respect.

Eug Delacroix

[3] A cuckoo clock was among the items listed in the inventory of Mme Roché's chattels.

[1] Alexis Roché died at his home in Bordeaux, at the above address, on 25 Feb. 1863. By a will dated 30 Dec. 1856, he made his wife his sole beneficiary. She died at the same address on 2 Jan. 1874 at the age of 78, leaving the bulk of her property to her two nephews, one of whom, Jean-Baptiste Desmons (the name is spelled 'Demons' in official records at the Service historique de l'Armée at Vincennes), sous-intendant militaire à Versailles, still owned in 1878 the *Indian Tiger* and *Christ on the Cross* that Delacroix had painted for M. and Mme Roché (see p. 45). This letter was published, with three minor inaccuracies, in *Correspondance* (Burty 1878), 288–9.

Letters to Monsieur Haro
(*1850–1856*)

Haro was Delacroix's colour merchant and restorer from the 1820s on. There are many letters to him and to his wife in *Correspondance*.

———————•◦•———————

To [Monsieur Haro][1]
(*Getty Center*)

Ce 21 [décembre 1850]

Mon cher Monsieur,

Vous n'avez donc pas imprimé tout de suite votre toile au Musée? Tubœuf prétend qu'elle est tendue depuis 8 jours et qu'il vous a prévenu qu'il serait obligé de placer des tableaux le long des murs, opération qui serait contrariée par le châssis. J'avais dit à Chatenay que je comptais travailler lundi au plus tard. Écrivez-moi ce qui en est de tout cela et sachez surtout dans votre intérêt ce qu'ils veulent faire au Musée. Vous vous rappelez que je pensais même commencer cette semaine. J'ai retardé à cause du jury qui nous occupe aujourd'hui et peut-être demain. S'il vous fallait un jour ou deux de plus ce serait avec grand plaisir que je reculerais mais je n'imagine pas qu'il nous soit possible de faire quelque chose en si peu de temps. D'ailleurs il m'a semblé chez ce Gardien voir une assez grande mauvaise volonté.

J'attends un mot de vous.

Recevez, Monsieur, les assurances de mon dévouement.

Eug Delacroix

[1] This letter, which must be addressed to Haro, concerns the stretching and priming in the Louvre of the canvas for *Apollo slays Python* (J578), the central ceiling painting in the Galerie d'Apollon. The reference to being engaged in jury duties 'today and perhaps tomorrow' provides a basis for dating the letter to Saturday, 21 Dec. 1850, for Delacroix

*To [Monsieur Haro]¹
(Formerly Collection of Roger Leybold, Sceaux)

ce 14 samedi [avril 1855]

[. . .] il y a à faire le dévernissage du Justinien [. . .] l'esquisse de la Convention [. . .] J'ai la Barricade [. . .].

Eug Delacroix

*To [Monsieur Haro]¹
(Formerly Collection of Roger Leybold, Sceaux)

Ce 30 nov. [1855]

[. . .] je suis inquiet surtout pour le Prisonnier de Chillon qui est resté à l'industrie et qui doit courir des hasards. Est-ce que François à

noted in the *Journal* on Saturday, 14 Dec. of that year (i. 421): 'Fini aujourd'hui l'examen pour la réception et le placement des tableaux [pour le Salon]. Dans huit jours [i.e. next Saturday] nous retournerons pour voir de nouveau. Il y a trois semaines que nous ne faisons que cela.' Delacroix had ordered the stretcher and canvas from Haro at the end of Sept. (*Correspondance*, iii. 34), but expressed concern at delays in delivering the stretcher as late as 1 Nov. (ibid. 40, 42). On 1 Dec. he wrote to his assistant Pierre Andrieu that he could not resume work on the ceiling until he had completed his jury duties (ibid. 48). It appears on the evidence of this letter that the stretcher cannot have been delivered and the canvas attached to it before mid-Dec. 1850. The canvas had not been primed at the time of writing and the cartoon could not therefore have been transferred to it before the end of the month (the actual painting, once the design was transferred, was done in Delacroix's studio, the canvas being folded in half), in spite of the fact that a recommendation for payment for work done between 15 Mar. and 1 Dec. 1850 specified 'esquisse, carton et *commencement d'exécution du tableau*' (my italics. Archives nationales, F²¹1510–11, cited Johnson, v. 127). Delacroix presumably applied for a payment before 1 Dec. on the assumption that he would have begun executing the final painting by then, but Haro let him down.

¹ I saw this letter and the next when they belonged to M. Leybold, but did not make complete copies. This one concerns the preparations for Delacroix's retrospective show at the Exposition universelle of 1855. The pictures mentioned are: *Justinian drafting his Laws* of 1826–7 (destroyed in 1871; J123); *Boissy d'Anglas at the National Convention* of 1831 (Musée des Beaux-Arts, Bordeaux; J147); and *Liberty leading the People* of 1830 (Louvre; J144). Delacroix had written to Haro on 8 Apr. 1855 with instructions for other pictures, and two of these: he asked him to collect the *Justinian* (which hung in the Conseil d'État in the Palais d'Orsay) and reminded him to return the *Convention* so he could frame it (*Correspondance*, iii. 254–5).

¹ This letter refers to pictures that had been shown at the Palais de l'Industrie during the Exposition universelle: *The Prisoner of Chillon* of 1834, lent by Adolphe Moreau

votre défaut ne pourrait pas le retirer et me faire porter la bordure du Naufrage ainsi que celle du Roméo de M. Delessert afin de finir cette livraison? [. . .] car si j'ai à cœur de satisfaire les personnes qui m'ont prêté leurs tableaux [. . .].

<div style="text-align: right">Eug Delacroix</div>

*To [Monsieur Haro]¹
(Getty Center)

<div style="text-align: right">Ce 2 7^{bre} [septembre] 1856</div>

Mon cher Monsieur,

J'ai vu M. Fould qui devant quitter Paris la semaine prochaine, désirerait auparavant s'entendre avec vous sur la restauration du Sardanapale. Je vous engage donc à aller le voir le plus tôt possible à cet effet; vous le rencontrerez tous les jours jusqu'à 1 heure ou 2. M. Louis Fould rue Bergère au coin de la rue de Trévise.²

Le vert que vous m'avez envoyé me semble fort beau: s'il est aussi solide qu'il a d'apparence, ce serait une précieuse acquisition, mais c'est un point difficile à constater sans l'auxiliaire du temps. J'ai deux toiles que je désirerais faire rentoiler ou réparer à cause de coupures qui s'y sont faites par accident.³ Si vous pouviez un jour passer entre trois et quatre heures je vous les montrerais: mais vous seriez bien bon

(Louvre; J254); *The Shipwreck of Don Juan* of 1840, lent by the same collector (Louvre; J276); and *Romeo bids Juliet Farewell*, lent by Benjamin Delessert (private collection, USA; J283). A letter dated 23 Nov. [1855] to an unidentified collector is summarized thus in the catalogue of a sale of 15 Dec. 1989 by Thierry Bodin, Paris, no. 60: '[Delacroix] renvoie à un amateur un tableau qui avait été "transporté à l'industrie dont on prolonge l'exposition. Je ne puis assez vous prier de m'excuser pour vous en avoir privé si longtemps: au reste il n'a pas été l'un des moins remarqués et cette considération pourra peut-être vous dédommager de l'attente." '

¹ The first sentence of this letter was published in Johnson, i. 121, and the third added in Johnson, vi. 194. The opening paragraph concerns the restoration of *The Death of Sardanapalus*, Salon 1827–8 (Louvre; J125). For further details of the restoration at this time, see Johnson, i. 121.

² Since the *Sardanapalus* belonged to the heirs of John Wilson, who had bought it from Delacroix in 1846 and died three years later, it is not clear what Fould had to do with the matter. Perhaps he was storing the canvas in Paris on behalf of the owners, who may have been at the family château of Chenonceaux at this time.

³ I do not know which pictures he refers to.

de me faire savoir le jour pour que je revienne de mon travail[4] en temps opportun.

Recevez mille compliments bien sincères.

Eug Delacroix

[4] At Saint-Sulpice.

Notes to Dealers
(1852–1855)

*To [M. Thomas]¹

J'ai reçu de Monsieur Thomas la somme de trois cent francs pour un petit tableau rept [représentant] St. Sébastien.
Ce 15 janvier 1852

<div align="right">Eug Delacroix</div>

*To [M. Thomas]¹

J'ai reçu de M. Thomas la somme de quatre cent francs pour prix d'un petit tableau représt [représentant] un chevalier combattant un dragon.
le 4 [?] 7bre [septembre] 1852

<div align="right">Eug Delacroix</div>

*To [M. Thomas]
(BN MSS Naf 24019, fo. 179)

J'ai reçu de Monsieur Thomas la somme de cinq cent francs pour solde de tout compte jusqu'à ce jour.¹
Ce 1er mai 1853.

<div align="right">Eug Delacroix</div>

[1] MS with Lichtenhan, Basle, 1957. Published in Johnson, iii. 219 n. 2, and connected with an unlocated picture known only in reproduction (J430).

[1] MS auctioned by Swann, sale no. 1308, New York, 29 Sept. 1983, lot 75. Published in Johnson, iii. 286 nn. 1 and 2, and connected with a lost *St George and the Dragon*.

[1] A receipt for the balance owing for several pictures recently delivered for a total price of 3,600 fr., except the *Christ au tombeau*, for which see the receipt of 4 Aug. below (see *Journal*, i. 501–2 for further details of the deal).

*To [M. Thomas][1]

J'ai reçu de Monsieur Thomas la somme de mille francs pour prix d'un petit tableau rept [représentant] le Christ au tombeau.
Ce 4 août 1853

Eug Delacroix

*To Mons'r Thomas[1]
(British Library, MS 40690, fo. 129)

Ce 28 nov. [1855[2]]

Je vous remercie bien sincèrement, Monsieur, de votre obligeante attention et des choses aimables que vous voulez bien me dire. La lithographie est très belle et je vous serai obligé d'en faire compliment à Mr Laurens,[3] surtout sous le rapport de l'exécution. Quant au caractère des figures et du dessin, c'est la partie inférieure: j'avoue aussi que c'est la partie la plus difficile en travaillant d'après moi et celle qui exige le plus de hardiesse et de science de la part du lithographe.

Votre tableau est en bon train:[4] je ne peux vous préciser encore quand il sera terminé, mais j'espère que cela ne tardera pas trop.

Votre très humble serviteur

E. Delacroix.

[1] MS with Lichtenhan, Basle, 1957. Published in Johnson, iii. 240 n. 1, and connected with *The Lamentation* (Peter Nathan, Zurich; J459).

[1] Published by W. Drost, 'Deux notes inédites d'Eugène Delacroix', *BSHAF* (1960), 202.

[2] Year added by the recipient.

[3] A lithograph in reverse by Laurens of the *Christ au Tombeau* bought by Thomas in Aug. 1853 (see receipt above).

[4] Probably *Scene from the War between the Turks and Greeks* (National Pinacothek, Athens; J322).

*To [M. Tedesco]¹
(BN MSS, Naf 24019, fo. 181)

J'ai reçu de Monsieur Tedesco la somme de <u>deux mille francs</u> pour prix d'un tableau rep^t [représentant] un abreuvoir au Maroc.

Ce 6 octobre 1862

Eug Delacroix

¹ Published in Johnson, iii. 210 n. 1, and connected with *Horses at a Trough in Morocco* (Philadelphia Museum of Art; J415).

Letters to Fromental Halévy and Hippolyte Rodrigues
(1853–1863)

Jacques François Fromental Élie Halévy (b. Paris 1799, d. Nice 1862), composer of more than thirty operas. In 1835 he wrote the five-act grand opera *La Juive* on a libretto by Eugène Scribe, based on episodes from *The Merchant of Venice* and *Ivanhoe*. With Meyerbeer's *Les Huguenots*, it was the prototype of early French romantic opera. In 1842 he married Léonie Rodrigues, the rich and extravagant daughter of a financier, and sister of Hippolyte Rodrigues. Their daughter Geneviève married Bizet. In 1853 the family bought the Château de Fromont across the river from Delacroix's house at Champrosay (*Correspondance*, iii. 167). Delacroix painted a view of the property in 1854.[1] As a member of the Institut since 1839 and permanent secretary of the Académie des Beaux-Arts from 1854, Halévy was a powerful ally in Delacroix's prolonged quest for membership.

The eleven letters presented here are all in the Bibliothèque nationale. No letters to Halévy or Rodrigues were published in *Correspondance*.

[1] *Journal* (ii. 286), 10 Oct. 1854: 'Dans le jour, travaillé et fait des peintures de souvenir de la grosse clématite de Soisy et de la vue de Fromont.' This may be the picture entitled *Vue prise à Champrosay* by Robaut (no. 544; J159) and dated to 1834, but thought since 1926, when Escholier renamed it *Parc de Valmont*, more likely to be a view of the latter. J159 is, however, very closely based on an unpublished drawing, which is dated '9 8^bre' [1854] and contained in a sketch-book in the Rijksmuseum, Amsterdam, fo. 80. It is therefore definitely a view of a park and château at Champrosay, but, being copied from a pencil sketch, difficult to identify without reservation as the view of Fromont that Delacroix says he painted from memory. It might, alternatively, depict the adjoining Château de Trousseau, of which Delacroix records on 12 Oct. 1854 that he had painted a view on cardboard (the support of J159), without saying when (ibid. 287).

*To [Fromental Halévy]
(BN MSS, Naf 14347, fo. 29)

Ce 3 août [1853[1]]

Mon cher ami,

Je mène depuis deux mois une vie misérable: je suis accablé de mon travail des plafonds et le soir je ne peux bouger. Je voulais aller tous ces matins vous trouver pour causer de l'institut mais j'ai appris que vous aviez vos concours de très bonne heure. J'ai une lueur d'espoir d'être assez bien placé sur la liste de la section:[2] avant deux ou trois jours nous le saurons et j'irai alors vous demander ce que vous en pensez: vous savez que j'espère toujours en vous.

Recevez mille amitiés dévouées.

Eug Delacroix

*To [Fromental Halévy]
(BN MSS, Naf 14347, fo. 33)

Ce jeudi soir. [9 mars 1854?[1]]

Mon cher ami,

Je ne me suis pas souvenu que j'étais engagé pour mardi de la semaine prochaine. Suis-je indiscret en vous proposant mercredi: comme vous m'avez donné à choisir tantôt, je pense qu'il sera peut-être encore temps de revenir sur ma proposition. Si je ne reçois rien de vous d'ici là j'irai mercredi chez Hippolyte: excusez, mon cher ami, ma mauvaise mémoire et recevez mes amitiés bien sincères et bien dévouées.

Eug Delacroix

[1] This letter concerns Delacroix's sixth candidacy for election to the Institut, when he was working on the ceiling paintings of the Salon de la Paix in the Hôtel de Ville. Hippolyte Flandrin was elected instead of him, on 13 Aug. 1853.

[2] The section of painting in the Institut.

[1] Delacroix records in his *Journal* (ii. 148) that he dined at Villot's home on Tuesday, 14 Mar. 1854, and at Hippolyte Rodrigues's with Halévy and others on Wednesday, 15 Mar.

*To Fromental Halévy
(*BN MSS, Naf 14347, fo. 27*)

Ce 22 mai [1855[1]]

Cher Halévy,

J'ai été l'autre soir pour vous faire compliment de votre beau succès:[2] donnez m'en l'occasion en venant <u>mardi prochain 29</u> dîner avec moi et quelques personnes que vous aimez à rencontrer à 7[h] moins ¼. Nous nous réunirons pour quelques instants avant que tout le monde se disperse et quitte Paris. Répondez-moi un mot favorable. A vous de cœur.

Eug Delacroix

58 rue n. d. de lorette.

*To Fromental Halévy
(*BN MSS, Naf 14347, fos. 31–32*)

Ce 26 déc. [1856[1]]

Mon cher Halévy,

Je suis retenu chez moi presque depuis le moment où nous nous sommes rencontrés chez Frémy;[2] jugez de ma contrariété; j'ai gardé le lit et ne puis encore sortir d'un ou deux jours: soyez donc assez bon de parler de mon [*sic*] malencontre [*slip of the pen for malencombre?*] à quelques uns de vos collègues de l'académie à la séance de samedi, particulièrement à ceux qui sont le mieux disposés pour que je n'aie pas la tournure d'avoir manqué aux usages. J'espère pouvoir réparer tout cela la semaine prochaine et mort ou vif je m'acquitterai, non pas avec vous, mon cher Halévy, pour tout ce que je vous dois de bonté et

[1] This invitation to dinner on a Tuesday, 29 May, can be dated to 1855 when the 29th of that month fell on a Tuesday and Delacroix noted in his *Journal* (ii. 330) that he had nine guests to dinner, including Halévy.

[2] Halévy's comic opera *Jaguarita l'indienne* had had its première at the Théâtre Lyrique on 14 May 1855. Delacroix did not attend.

[1] This letter concerns Delacroix's seventh, and finally successful, candidacy for election to the Institut. He was elected in Jan. 1857.

[2] Louis Frémy (1807–91), Councillor of State. Delacroix notes in his *Journal* (ii. 482) on 16 Dec. 1856 that he was at Frémy's home with Halévy, among others.

de soins dans cette affaire. Recevez en de nouveaux remerciements de cœur.

<div style="text-align: right">Eug Delacroix.</div>

Ma lettre est envoyée bien entendu.[3]

*To Fromental Halévy
(BN MSS, Naf 14347, fos. 19–20)

<div style="text-align: right">Ce 29 déc. 1856.</div>

Mon cher Halévy,

J'ai pris le parti ce matin, ne pouvant sortir encore et consigné à cause du froid sous peine d'une maladie grave, d'envoyer à chaque membre[1] des cartes avec un petit mot d'excuses sur mon abstention de visite, motivé sur mon état de maladie. Henriquel Dupont[2] qui est venu me voir m'a conseillé d'écrire samedi 1° au président de la section de peinture, 2° à celui de l'académie en général pour confirmer cette situation fâcheuse où je me trouve, en me promettant toutefois, (c'est mon médecin qui m'en flatte) de sortir la semaine prochaine grâce à ma réclusion forcée dans ce moment, et de m'acquitter comme je le dois. Je crois que vous m'approuvez, mon cher ami, et je vous prie de demeurer dans la pensée de m'excuser d'ici là auprès de ceux de vos confrères que vous rencontreriez, de même que de venir à mon secours dans la séance de samedi comme vous l'avez fait déjà tant de fois et avec tant de bonne amitié. Avouez que le sort me joue là un tour bien exécrable au dernier moment, où j'aurais besoin de mouvement et d'activité.

Votre bien sincèrement dévoué

<div style="text-align: right">Eug Delacroix</div>

[3] Presumably a formal application for membership of the Institut.

[1] Each member of the Académie des Beaux-Arts.

[2] Henriquel-Dupont (1797–1892), engraver. In a letter of the same date as this to Hector Lefuel, another member of the Institut, Delacroix wrote in similar terms of the advice Henriquel-Dupont had given him (*Correspondance*, iii. 351).

*To Fromental Halévy
(BN MSS, Naf 14347, fos. 21–22)

Ce 27 janvier 1857

Mon cher Halévy,

J'ai fait il y a trois ou quatre jours un essai de sortie qui a failli m'amener une rechute après le mieux que j'avais éprouvé. Il m'a fallu bon gré mal gré, renoncer à faire encore les visites de cette semaine. J'en suis d'autant plus contrarié que j'avais grandement à remercier les membres de ma section de ma place sur la liste. J'écris non seulement à ceux-ci mais à chaque membre en particulier de vouloir bien m'excuser de nouveau. Il serait bien dur d'échouer maintenant après tant d'espérances. Je me tourne donc plus que jamais vers les amis qui m'ont montré accueil et bienveillance et vous en tête de ceux-là.

Mille amitiés et dévouements.

Eug Delacroix

*To [Fromental Halévy]
(BN MSS, Naf 14347, fos. 23–24)

Ce 9 août 1858

Mon cher ami,

J'ai toutes sortes de choses à vous dire dans ce mot: d'abord, que je vous exprime le plaisir que m'a fait votre récente promotion que j'apprends à l'instant même et qui nous rend doublement confrères.[1] Ensuite, que je vous remercie aussi pour l'aimable invitation que vous m'avez adressée le mois dernier pour me rencontrer à dîner chez vous avec le prince Napoléon. Je me trouvais dans ce moment à Plombières d'où j'arrive,[2] et je n'ai connaissance que d'hier de votre lettre dont je vous remercie encore.

J'arrive pour repartir. Je ne suis pas content du traitement que j'ai suivi: on me renvoie encore à la campagne avec défense de travailler. Je ne pourrai donc vous exprimer qu'à mon retour et parlant à la personne, combien je vous ai été reconnaissant de votre souvenir.

[1] Halévy was promoted Commander of the Legion of Honour in Aug. 1858, a distinction Delacroix had received in 1855. They were thus doubly colleagues in sharing this rank and being members of the Institut.

[2] Delacroix had gone to take the waters at Plombières on 11 July.

En partant pour Plombières j'avais prié Fleury[3] de m'excuser dans le cas où il se serait présenté des occasions extraordinaires de réunion de l'institut ou simplement de ma section. Je vous adresse encore la même prière avec mes compliments affectueux pour nos confrères.

A vous bien sincèrement.

Eug Delacroix

*To [Fromental Halévy]
(BN MSS, Naf 14347, fo. 25)

Champrosay, Ce 10 nov. 1859.

Mon cher ami,

Croirez-vous que je ne suis de retour ici que depuis deux jours après toutes sortes de pérégrinations[1] et que je n'ai connaissance qu'à présent de votre aimable invitation d'il y a bientôt un mois. Vous aurez bien pensé que j'étais absent: mais je regrette bien le plaisir et la bonne occasion que vous m'offriez de me réunir à vous. Je ne serai guère à Paris que vers la fin du mois pour vous remercier de nouveau.

Votre bien dévoué confrère et ami

Eug Delacroix

*To [Hippolyte Rodrigues]
(BN MSS, Naf 14346, fo. 381)

Ce 23 juillet [1855?[1]]

Mon cher Monsieur,

Je regrette beaucoup l'absence d'Asseline[2] qui est un si bon garçon et je vous remercie en même temps de vouloir bien me dédommager

[3] Joseph Nicolas Robert Fleury (1797–1890), known as Robert-Fleury, painter and member of the Institut since 1850, when, in competition with Delacroix, he was elected to the seat vacated on the death of Granet.

[1] Delacroix had been visiting his cousin Antoine Berryer at Augerville since 17 Oct.

[1] Hippolyte Rodrigues's son, who is mentioned here, appears only once in Delacroix's *Journal* (i. 336), accompanying him on a walk in the grounds of the Château de Fromont on 14 June 1855 and boring him somewhat with his naïve conversation. It is possible, but entirely conjectural, that on that occasion he lent Delacroix the books by Victor Hugo referred to here—*Les Châtiments* of 1853 or, if the letter is later, *Les Contemplations* of 1856?

[2] Asseline, 'secrétaire des commandements des princes d'Orléans' during the July

dimanche prochain. Je renvoie à Monsieur votre fils[3] les 2 vol. d'Hugo qu'il a eu la bonté de me prêter: j'ai été intéressé vivement par quelques passages: je lui serai très reconnaissant de la suite quand il l'aura à sa disposition.

Recevez les compliments les plus dévoués.

Eug Delacroix

To [*Hippolyte Rodrigues*]
(*BN MSS, Naf 14346, fo. 379*)

Ce 22 mars 1862

Mon cher Monsieur,

Je n'ai pas besoin de vous exprimer à quel point je suis pénétré de la perte que nous avons tous faite dans notre cher Halévy:[1] ses admirables qualités sont présentes à tous et le resteront longtemps à ceux qui ont eu le bonheur d'entretenir avec lui quelqu'intimité. Vous avez été vous-même fort souffrant et l'état d'indisposition constant où j'ai été depuis presque le commencement de l'année m'ont tenu éloigné de tout. Un rhume obstiné qui n'a disparu que peu de temps et qui est revenu avec plus de gravité me force à des soins plus persévérants, car toutes mes tentatives de sortie l'ont aggravé. Veuillez, cher Monsieur, recevoir cette excuse de mon absence forcée lorsque tant d'amis et d'admirateurs rendront les derniers devoirs à cet homme d'élite. J'ai pensé qu'en vous adressant cette excuse, vous seriez assez bon pour la présenter dans son temps à Madame votre sœur et à la lui faire agréer avec l'assurance de mes profonds et respectueux regrets.

Recevez aussi en cette douloureuse circonstance celle du plus cordial dévouement.

Eug Delacroix

Monarchy. His name occurs several times in the *Correspondance* and *Journal* between 1845 and 1855.

[3] Georges Rodrigues (1838–85), painter, pupil of Picot, exhibited at the Salon from 1877 to 1882.

[1] Fromental Halévy, brother-in-law of the addressee, died at Nice on 17 Mar. 1862.

*To Monsieur Hypp. [sic] Rodrigues au château de
Fromont.*
(*BN MSS, Naf 14346, fo. 377*)

Ce 9 juin 1863.

Mon cher Monsieur,

Je vous écris de Paris, où j'ai été forcé de revenir pour consulter de
nouveau après avoir été à Champrosay quelques jours, où je m'étais
réfugié dans un état de santé analogue à celui où, grâce au ciel vous
n'êtes plus et qui exigeait le repos et surtout le silence. Je ne sais si j'y
retournerai où si on m'enverra prendre un autre air. En tout cas,
croyez bien à mon vif regret de refuser votre offre si aimable: je suis
très entrepris et ne pourrai, je crains bien de longtemps, vivre comme
tout le monde.[1]

Recevez l'expression des plus affectueux sentiments.

Eug Delacroix

[1] Delacroix was to die in Paris on 13 Aug.

Letters to Jules Laroche
(1857–1861)

At the end of December 1857 Delacroix moved into the studio and apartment at 6 rue de Furstemberg (now the Musée Delacroix), so that he could be within easy walking distance of his work in progress at Saint-Sulpice. The following summer he bought the house at Champrosay that he had rented since 1852, and which still stands at 11–13 rue Alphonse Daudet.[1] He engaged Jules Laroche, an architect at Corbeil, near Champrosay, to undertake the improvements he wished to make to both properties. The twelve letters published here concern those works and supplement the three regarding the house at Champrosay contained in *Correspondance* (see p. 78 n. 1 for references).

To [Jules Laroche, architecte, à Corbeil]
(*Getty Center*)

Champrosay ce 24 juin [1857].

Monsieur,

J'ai oublié l'autre jour de vous prier de faire mettre à la cheminée de l'atelier, <u>un tablier</u> qu'on puisse lever et baisser à volonté: me proposant d'y brûler du charbon de terre, qu'on peut activer au moyen de ce tablier.

Je vous recommande bien encore de prier M. Candas[1] de me soigner mes matériaux, <u>portes</u>, <u>fenêtres</u>, que <u>cela ne joue pas</u> & &.

[1] It has often been said that Delacroix bought the house that he first rented in 1844. In fact, the house that he rented from 1844 to 1852 was in a different location, at the corner of the rue de Ris and what is now the rue Alphonse Daudet. I am very grateful to Shaw Smith for sharing with me the results of his extensive research into this question in connection with his work on Delacroix's landscape paintings.

[1] The contractor.

Il me reste à vous remercier et à vous adresser mes salutations les plus empressées.

Eug Delacroix.

N'oubliez pas les vazistas à la grande fenêtre <u>au midi</u>. Il faudrait qu'ils ne fussent ni trop bas, ni trop haut, mais de manière à ce qu'ils soient à la hauteur du visage par exemple.

Vous savez que nous en mettrons un aussi à la fenêtre donnant sur le voisin.

*To [Jules Laroche, architecte, à Corbeil]
(Getty Center)

Ce 28 juin [1857]

Monsieur,

Je prends la liberté de vous demander s'il vous serait possible de vous trouver <u>mardi prochain 30</u> à 9h du matin rue de Furstemberg[1] pour examiner ensemble les travaux. Je suis atteint d'une fièvre qui me fait excessivement redouter la chaleur. Voilà pourquoi je vous demande une heure matinale. J'ai pensé qu'en prenant le 1er convoi à 7h il vous serait possible de vous trouver rendu. Je vous serai très reconnaissant de cette complaisance.

Votre dévoué serviteur

Eug Delacroix

*To [Jules Laroche, architecte, à Corbeil]
(Getty Center)

Ce 17 sept. 1858.

Monsieur,

J'en suis moi-même à regretter de ne vous avoir pas averti tout de suite de ma petite acquisition à Champrosay.[1] J'avais pensé tout

[1] At No. 6, Delacroix's new apartment and studio.

[1] The house at Champrosay. Delacroix had evidently hoped to get the improvements done there by the builder Candas alone, without incurring the extra expense of consulting Laroche—a false economy, it seems.

d'abord que cela était trop minime pour vous déranger: mais toutes sortes de considérations me font vous prier de vouloir bien me prêter votre concours. J'ai eu fort à me louer de nos relations et c'est une raison pour les reprendre. M. Candas m'avait indiqué au commencement un prix très inférieur à ce qu'il demande à présent, et encore, ce ne serait qu'en faisant des économies sur ce que je lui avais demandé dans le principe.

Je lui écris le parti que je prends de m'adresser à vous: je lui dis aussi que vous allez lui demander un rendez-vous sur les lieux, pour qu'il vous montre ce qu'il y a à faire. Comme il va tous les dimanches voir son père à Champrosay, vous pourriez peut-être lui demander ce jour et après avoir vu, vous seriez assez bon pour m'en parler à votre premier passage à Paris.

Agréez Monsieur l'expression de ma bien sincère considération.

Eug Delacroix

Vous savez qu'il n'y a pas de temps à perdre: je voulais à coup de l'hiver commencer au plus tard le 15 octobre et le travail devait être fait en un mois. Je faisais avec M. Candas le même traité que pour l'atelier de Paris, c'est-à-dire un dédit pour les jours de retard.

Je suis toujours votre débiteur et je vous ai dit que j'étais à votre disposition pour m'acquitter.

*To [Jules Laroche, architecte, à Corbeil]
(*Getty Center*)

Ce 30 septembre 1858

Monsieur,

Il serait bien urgent que nous ayons arrêté quelque chose pour le devis. Avant que nous n'ayons débattu et arrêté quelque chose sur ce sujet, il s'écoulera encore du temps. Je serai à Champrosay le 15. Commencer plus tard me rendrait impossible la surveillance nécessaire: il faudrait que je laisse quelqu'un exprès. M. Candas se faisait fort de faire en un mois: c'est une question de monde à mettre dans les travaux et de faire tout à la fois.

Donnez-moi donc le plus tôt possible les deux devis et quelques moments pour en causer ensemble. Autant que possible le matin de bonne heure ou vers trois heures. J'ai des travaux qui me conduisent

hors de chez moi dans la journée.[1] Dans tous les cas, ce n'est pas loin et nous pourrions encore nous joindre.

Recevez mes salutations et compliments sincères.

Eug Delacroix

*To [*Jules Laroche, architecte, à Corbeil*]
(*Getty Center*)

Paris ce 17 octobre 1858

Monsieur,

Je trouve vos deux croquis très bien et je me décide à vous demander l'exécution de celui qui est marqué N° 2.

Je vous remercie bien des renseignements que vous avez bien voulu prendre pour la voiture. Comme je compte être à Champrosay dimanche prochain ou lundi, je vous écrirai à l'avance mon départ pour vous demander s'il vous serait possible de venir à Champrosay lundi par exemple, pour que nous voyons ensemble les travaux. Je vous demande cette entrevue parce que je m'absenterai le lendemain et ne reviendrais que vers le 10 ou le 12 de novembre:[1] de sorte que s'il y avait encore quelque chose à régler, nous le déciderions le jour de ce rendez-vous avant que les travaux ne soient trop avancés.

Je crois qu'au lieu de prendre la voiture publique, je ferai mon petit voyage dans une voiture à volonté qui me mènera directement au delà de Malesherbes et à une heure plus commode qui me permette de ne pas arriver trop tard. Je vous demanderais donc dans notre entrevue de Champrosay, des renseignements pour trouver une voiture à Corbeil.

Ce serait donc le lundi 25 que nous pourrions nous rencontrer à l'heure qui vous sera convenable. Je vous demanderai de vouloir bien m'écrire dans la semaine si je puis compter sur vous: faute de quoi je me trouverais très embarrassé pour régler définitivement ma petite construction.

Agréez, Monsieur, mes très humbles salutations.

Eug Delacroix

[1] The decorations in Saint-Sulpice.

[1] Delacroix had planned to visit his cousin Antoine Berryer at Augerville, near Malesherbes, but had to cancel his arrangements on receiving an invitation from Napoleon III to a function at Compiègne (see *Correspondance*, iv. 50, 51).

*To Monsieur Jules Laroche, architecte, à Corbeil, Seine-et-Oise
(*Getty Center*)

Ce samedi 23 oct. [1858—*postmark*]

Monsieur,

Je me trouve indisposé par suite de la fatigue exagérée que m'ont donnée mes travaux de S^t Sulpice: je craindrais en allant à Champrosay lundi, ainsi que nous en étions convenus, de n'avoir pas le temps de me remettre de mon indisposition et de l'aggraver. Je viens donc, en vous priant de recevoir mes excuses, vous demander s'il vous serait possible de retarder notre rendez-vous jusqu'à vendredi prochain et à la même heure. Si cela ne vous dérange pas trop, cela m'obligerait infiniment.

Agréez, Monsieur, mille compliments très empressés.

Eug Delacroix

*To [Jules Laroche, architecte, à Corbeil]
(*Getty Center*)

Ce 3 9^bre [novembre] 1858

Monsieur,

Je m'empresse de vous prévenir que je serai sûrement à Champrosay le 9 et j'espère que vos affaires vous permettront d'y venir.

Agréez, Monsieur, mes sincères salutations.

Eug Delacroix

J'ai écrit par mégarde sur une demi feuille. Veuillez m'excuser.

*To Monsieur Jules Laroche, architecte, à Corbeil, Seine-et-Oise
(*Getty Center*)

Champrosay ce 29 nov. 1858

Monsieur,

Les ouvriers doivent être retirés définitivement demain 30. Il aurait été bien nécessaire que vous visitassiez leurs travaux et j'aurais souhaité

plus d'une fois votre présence. Je vous serais donc bien reconnaissant de venir demain inspecter en détail les ouvrages dont il va m'être fait livraison.

Agréez, Monsieur, mes salutations très sincères.

Eug Delacroix

*To [*Jules Laroche, architecte, à Corbeil*]
(*Getty Center*)

Champrosay 4 décembre 1858

Monsieur,

Il m'est impossible d'accepter la serrure qui a été mise à la porte de la rue. Le lendemain du jour où vous êtes venu, le ressort qui fait jouer le pêne s'est brisé, de sorte qu'il m'était impossible de rentrer le soir. Je l'ai fait raccommoder et aujourd'hui il joue imparfaitement. C'est une serrure destinée à être remuée à chaque instant par les domestiques et qui pourrait tout au plus aller à une porte intérieure. Il me faut une serrure solide comme celle qui y était auparavant et qui a été mise à la porte de la maison sur la cour. Je vous prie de vouloir bien recommander cet objet le plus tôt possible pour avoir quelque chose de solide et d'usuel.

Les paveurs ne sont pas revenus pour faire le pavé sur la rue: de même pour les couvreurs qui ont à en finir avec le petit toit sur la rue et achever la ventouse de la fosse d'aisance.

Pour ce qui concerne la serrure même après la réparation on ne peut l'ouvrir sur la rue.

Agréez, Monsieur, mes salutations bien sincères.

Eug Delacroix.

Ces divers travaux qui ne s'achèvent point me retiennent ici indéfiniment dans une saison où mes affaires m'appellent à Paris. Car la première chose est de pouvoir rentrer chez soi à volonté.

*To [Jules Laroche, architecte, à Corbeil]
(Getty Center)

[Paris] Ce 14 avril 1859.

Monsieur,

Je suis toujours retenu ici par de nombreuses affaires: je voudrais pourtant que nous nous remettions à terminer nos travaux de Champrosay s'il est possible vers le commencement de mai. Je désirerais faire déposer la petite cheminée de mon atelier de Paris qui m'est tout à fait inutile et la faire transporter à Champrosay pour la petite chambre du premier qui était auparavant la cuisine. Je serais bien aise que ces travaux fussent faits à présent afin qu'on ait le temps de réparer la place dans l'atelier.

J'ai écrit il y a déjà plusieurs jours à M. Candas pour cet objet: n'en ayant pas reçu de réponse, je m'adresse à vous et vous prierai de faire en sorte que cela ne tarde pas afin que nos travaux de là-bas ne soient pas entravés. Je voudrais en même temps que M. Candas fît réparer le châssis de la fenêtre de mon atelier ainsi qu'il avait été convenu.

Agréez, Monsieur, les assurances de la plus sincère considération.

Eug Delacroix

*To [Jules Laroche, architecte, à Corbeil]
(Getty Center)

Ce 10 mai 1859.

Monsieur,

Je serai sûrement à Champrosay mercredi 18: s'il était possible que vous prissiez la peine de vous y trouver ainsi que M. Candas, nous procéderions le plus tôt possible à l'achèvement de nos travaux. Je vais écrire à M. Candas pour qu'il puisse s'il est possible commencer le lendemain: soyez assez bon pour le lui écrire aussi: il aura toute la semaine pour se préparer.

Si par hasard vous passiez à Paris jeudi, car je crois que c'est votre jour, vous seriez bien aimable de venir causer de tout cela.[1]

Votre dévoué serviteur

Eug Delacroix

[1] For further (frustrating) developments, see the letters to Laroche of 31 May and 15 June 1859 and 13 Aug. 1860 in *Correspondance*, iv. 104–6, 108, 190–1; *Journal*, iii. 304–5, 7 Aug. 1860.

*To [*Jules Laroche, architecte, à Corbeil*]
(*Getty Center*)

Champrosay ce 9 9^{bre} [novembre] 1861

Monsieur,

Je vous prie de vouloir bien me renvoyer le mémoire du maçon que je vous ai donné à vérifier de nouveau, il y a déjà longtemps: je ne veux point quitter la campagne sans m'acquitter avec lui et compte que vous voudrez bien enfin me mettre à même de le faire.

Recevez toutes mes civilités.

Eug Delacroix

Letters to Étienne Lucien Michaux
(1858–1863)

Lucien Michaux, b.1823, was Deputy Head of the Office of the Prefect of the Seine and Secretary of the Commission of Fine Arts at the Prefecture. It is clear from these letters that Delacroix found him an outstandingly congenial bureaucrat among those he had to deal with in his capacity as a municipal councillor and member of the Commission. The first letter in the group was published as given here in *Correspondance* (Burty 1880), ii. 134–5 n. 1, but not in Joubin's *Correspondance*, where there are two further letters, both from the spring of 1860 (iv. 171–2, 177–8), one of which had been published by Burty. Another letter to Michaux was transcribed incompletely and misdated by Burty in 1880 (Burty 1880, ii. 158–9), followed by Joubin, who had clearly not seen the original and inexplicably listed the addressee as Merruau (*Correspondance*, iii. 366–7). That letter is here given complete and with its correct date of 18 January 1862. Two new letters, dated 11 November 1859 and 22 November 1861, are added, as well as one of 30 January 1863 most probably addressed to Michaux.

To [*Monsieur Michaux*]

22 janvier 1858

. . . Je prends la liberté de vous recommander M. Arnoux[1] dont les travaux sur les arts sont bien connus et qui a entrepris des études sur les monuments de Paris, leurs tableaux et leurs statues. Je vous serais bien reconnaissant de vouloir bien le renseigner à cet égard; vous êtes la personne la plus propre à lui donner les renseignements nécessaires.

[1] Jules-Joseph Arnoux, journalist, wrote articles favourable to Delacroix.

J'ai compté aussi sur votre extrême complaisance pour aider le travail remarquable d'un homme de talent pour qui j'ai beaucoup d'affection.

[Eug Delacroix]

*To Monsieur Michaux, Sous chef du cabinet de Monsieur le Préfet de la Seine, Hôtel de Ville
(Getty Center)

Ce 11 novembre 1859

Mon cher Monsieur,

Je me trouve pour un jour à Paris et viens vous rappeler de vouloir bien me donner avis de la prochaine réunion du nouveau conseil municipal, à Champrosay où je retourne. Vous auriez la bonté d'indiquer l'heure de la réunion, si elle n'a pas lieu dans les termes ordinaires.

Je me félicite bien de la continuation des aimables rapports que nous avons ensemble à l'hôtel de ville par suite de ma confirmation au conseil municipal.[1]

Agréez, cher Monsieur, l'assurance de mes sentiments les plus distingués.

Eug Delacroix
à Champrosay par Draveil
Seine-et-Oise

*To Monsieur Michaux,[1] Sous chef du cabinet de Mr le Préfet de la Seine, Hôtel de Ville, Paris

Champrosay 22 nov. 1861

Mon cher Monsieur,

En quittant le conseil municipal où j'avais formé d'excellentes relations, je ne puis oublier que dans les rapports qu'il m'a été donné

[1] Delacroix wrote to the Prefect on 10 Nov. 1859 in reply to a letter informing him that the Emperor had renewed his appointment as a municipal councillor (*Correspondance*, iv. 127–8).

[1] This letter was published in Johnson, iii. 249 n. 1. Besides writing this friendly message on quitting the Municipal Council, Delacroix seems to have shown his sympathy for Michaux by presenting him, perhaps the year before, with a small version of his *St Stephen borne away by his Disciples* painted in 1860 (J471).

d'avoir avec diverses personnes à l'hôtel de ville, vous êtes à la tête de celles qui m'y ont donné des marques d'obligeance et de bonté. C'est un besoin pour moi de vous exprimer toute la reconnaissance que je conserverai de celles que j'ai reçues de vous et de mon regret de voir interrompre des relations si agréables.

Veuillez agréer, mon cher Monsieur, l'assurance du plus affectueux dévouement.

Eug Delacroix

*To [*Monsieur Michaux*]
(*Getty Center*)

Ce 18 janvier 1862

Mon cher Monsieur,

Vous avez toujours été si aimable pour moi que je n'hésite pas à vous demander de vous intéresser à un homme de beaucoup de talent d'abord, et que j'aime excessivement. J'aurais été vous parler de tout cela, mais je suis souffrant, ne puis aller loin ou [*this word omitted by Burty*] en voiture: c'est, soit dit en passant ce qui m'a empêché d'aller au bal de la Ville pour lequel j'avais eu la faveur d'avoir un billet. Vous verrez par la lettre même de M. Maréchal[1] que je vous envoie, ce qu'il demande de moi et quels sont ses titres. Ce que je vous recommande d'abord c'est le dernier paragraphe de sa lettre où il demande de le renseigner sur les travaux qui vont être distribués. Comme il ignore que je ne fais plus partie du conseil [municipal], il pense que je suis en situation d'en parler au préfet dans de tout autres termes qu'effective-ment je me serais empressé de le faire. Je crains pour beaucoup de raisons de ne pouvoir lui être utile que quant aux renseignements que je prends la liberté de vous demander. Si dans l'occurrence vous pouviez rappeler les titres si anciens, si incontestables qu'il a à toute la faveur de M. le Préfet, je vous en serais bien reconnaissant.

Vous mettriez le comble à votre obligeance en me répondant aussitôt que possible et en me renvoyant la lettre de M. Maréchal.

Mille assurances de mon affectueux et sincère dévouement.

Eug Delacroix

[1] Charles Laurent Maréchal of Metz (1801–87), painter, stained-glass artist.

*To [an Official of the Préfecture de la Seine, probably Lucien Michaux[1]]

(Stanford Museum of Art, Stanford, California)

Ce 30 janvier 1863

Mon cher Monsieur,

J'ai l'honneur de vous renvoyer seulement ce matin le billet d'invitation que Monsieur le Préfet a bien voulu m'adresser pour hier: j'ai cru jusqu'au dernier moment que je pourrais en profiter. Je suis souffrant cet hiver et forcé à me priver autant que possible des spectacles et réunions nombreuses; je ne peux travailler qu'à cette condition. Veuillez donc recevoir en particulier mes remerciements et les exprimer à Monsieur le Préfet avec les assurances de mon respect.

Recevez en particulier, mon cher Monsieur, celle de ma vive reconnaissance pour tout ce que vous m'avez toujours montré d'amabilité et d'obligeance, et aussi celle de ma bien cordiale considération.

Eug Delacroix

[1] The salutation and the expression of gratitude for past favours strongly suggest that the addressee is Michaux (cf. e.g. the previous letter, where a ticket to a ball at the Hôtel de Ville is also mentioned).

Letters to the Duchesse Colonna
(1860–1862)

The Duchesse Colonna, born Adèle d'Affry on 6 July 1837, was from a patrician Swiss family. On 5 April 1856, she married the Duc Charles Colonna de Castiglione-Aldovrandi, who died of typhoid six months later. She settled in Paris in 1859, where she practised sculpture and exhibited under the name Marcello. She showed three portrait busts at the Salon of 1863, including one of Bianca Capello, Grand Duchess of Tuscany, a *femme fatale* of the sixteenth century, which was widely noticed and bought by Émile de Girardin. At the Salon of 1870, Garnier acquired her bronze *Pythia* for the Opéra, where it occupies a niche in the Grand Foyer. Marcello was also a painter and copied some of the works of Delacroix, whom she much admired. At his funeral, she placed a gold wreath on his coffin, paying tribute in the ancient Roman manner. The two artists seem to have met for the first time in 1860 (see letter to Mme Riesener, 8 April 1860, p. 160), and enjoyed exchanging ideas on art and literature. She died of tuberculosis in Italy in July 1879. Of the three following letters, which are the only ones known and are here given *in extenso* for the first time, two were published very incompletely by Joubin (*Correspondance*, iv. 319, 336) from Burty's texts, first published in 1878. The sections omitted by Joubin and Burty were published by Henriette Bessis, together with the previously unpublished letter dated 8 April [1860] and extracts of letters of 1862 from the Duchess to Delacroix, in 'Delacroix et la Duchesse Colonna', *L'Œil*, 147 (March 1967), 22–9. This article also has illustrations of sculpture, paintings, and drawings by Marcello, as well as her portrait by Courbet. See also Comtesse d'Alcantara, *Marcello, Adèle d'Affry, duchesse Castiglione Colonna* (Geneva, 1961).

To [*the Duchesse Colonna*][1]

Ce 8 avril [1860]

Madame la duchesse,

Voudrez-vous bien excuser la liberté que j'ose prendre de vous écrire: c'est que je me reproche l'étourderie, qui m'a empêché, le jour où j'eus l'honneur de me rencontrer avec vous, de vous donner le renseignement que vous paraissiez désirer. Je me flatte effectivement de connaître l'artiste qui me semble devoir plus qu'un autre répondre à l'objet qu'on se propose: C'est M. Riesener[2] dont vous connaissez, sans doute, quelques ouvrages et dont les portraits ont beaucoup de charme, mais qui excelle surtout dans ceux qui demandent cette sorte d'instinct ou de divination que nécessitent ceux qu'il faut exécuter sans avoir l'original sous les yeux et seulement à l'aide de croquis et de renseignements quelquefois très incomplets. Il en a fait plusieurs de ce genre à ma connaissance, qui ont beaucoup plu aux personnes qui l'en avaient chargé.

Dans le peu d'instants qu'il m'a été donné de vous entendre vous exprimer sur les arts que vous appréciez et que vous pratiquez même avec succès, j'ai pensé que je ne devais vous adresser qu'à un artiste dont vous seriez plus que tout autre capable de juger le mérite.

Veuillez, Madame la duchesse, excuser l'excès de mon importunité et recevoir en même temps l'hommage de mon profond respect.

Eug Delacroix.

[1] Published by Henriette Bessis (*L'Œil*, 147 (March 1967), 24) and dated between 1858 and 1860. The date of 8 Apr. is puzzling, as this letter appears to be connected with Delacroix's meeting with the Duchess and Mme Riesener on 8 Apr. 1860, Delacroix having planned with the latter beforehand to arrange an 'affaire un peu honnêtement' (see letter of 8 Apr. 1860, p. 160). Is the date correctly given by Bessis or did Delacroix misdate the letter by a day or two, having perhaps drafted it on the very day of the Duchess's visit?

[2] Léon Riesener, Delacroix's cousin. It is not known what portrait the Duchess had in mind or whether Riesener ever painted it, but she may have wished to commission a posthumous portrait of her husband.

To [*the Duchesse Colonna*][1]

Champrosay, ce 13 juin 1862

Madame la duchesse,

Comment vous remercier d'une lettre aussi aimable et de ces éloges que votre gracieuse partialité à mon égard vous a inspirés: je n'ai pas besoin de vous dire combien je suis flatté et honoré de tenir ce rang dans la considération d'une personne qui possède, indépendamment de beaucoup d'autres mérites, la première et la plus rare des qualités, celle qui distinguait autrefois notre nation et que personne, non, personne ne possède aujourd'hui ni en France ni à plus forte raison ailleurs: le goût. Il y a des gens qui ont de l'esprit, de la grâce, d'autres ont même du talent, mais personne n'a de goût. C'est dire à mon avis qu'ils n'ont pas de talent: sans goût, il ne peut y en avoir.

Vous entendez bien, Madame la duchesse, que quand je fais l'éloge de votre goût, je n'entends point le voir chez vous dans votre bonté à admirer mes rapsodies, mais dans la pieuse horreur que vous ressentez pour tout ce qui est horrible: hélas, l'horrible est partout, il est dans le fade comme dans l'énergie exagérée. Pouvez-vous rien comprendre à la littérature d'aujourd'hui, à ces nouvelles qui ont toujours l'air d'être la même, dans toute cette peinture qui n'offre que de la prétention impuissante et la répétition des mêmes pastiches. J'avais vu, Madame la duchesse, ce fameux tableau, mais il ne m'a nullement surpris, j'entends par le genre de mauvais qui s'y trouve et qui ne diffère pas beaucoup du mauvais[2] que l'auteur affectionnait autrefois. Il est fâcheux qu'on l'ait entraîné à montrer ce triste résultat à un âge où il n'y a guère d'espoir de prendre une revanche.

Quant à Hugo, il n'est pas fade le moins du monde. Je dois dire que je n'ai lu de ses Misérables que ce que la revue en a publié. Cela n'a pas changé mon opinion sur son compte malgré les progrès que l'on a cru y voir. Il lui manque au plus haut point cette bienheureuse qualité qui manque à Shakespeare quand il est mauvais. Malheureusement c'est le mauvais qui a fait école.

Je ne vais pas jouir longtemps de ce calme philosophique de la campagne. Je pars pour quelques excursions qui me reposeront un peu

[1] Published by Henriette Bessis (*L'Œil*, 147 (March 1967), 25–6). The passages in italics were published in *Correspondance* (Burty 1878), 360, and *Correspondance*, iv. 319. This is a reply to a letter in which the Duchess had said that she found it as impossible to read Victor Hugo's *Les Misérables* as to look at Ingres's *Jesus among the Doctors*, which is dated 1862 and was hung in the Martinet gallery in the boul. des Italiens in May (Musée Ingres, Montauban). See Bessis, op. cit. 25, for extracts from the letter.

[2] Bessis omits from 'qui' to 'mauvais' in this sentence.

de mon travail et qui varieront au moins cet ennui qui vous trouve à la campagne comme ailleurs. Vous ne devez pas le connaître, Madame la duchesse, avec votre incroyable activité et avec ce beau penchant qui vous porte aux belles choses de la vie. Cela ne me suffit pas tout à fait: mais je vis de résignation.

[Eug Delacroix][3]

To [the Duchesse Colonna][1]

Ante (Marne), ce 23 septembre 1862.

Madame la duchesse,

C'est le plus coupable des hommes qui ose vous écrire pour vous remercier si tardivement d'un cadeau inestimable. Je l'avais à peine reçu de Madame Barbier, que je me trouvais éloigné de mes habitudes de solitaire par toutes sortes de pérégrinations qui ne sont pas encore terminées.[2] Je ne vous ai pas écrit; voilà l'impardonnable négligence: mais j'ai beaucoup regardé la charmante photographie dont la réussite me paraît complète, sauf peut-être qu'on ne voit pas assez les traits de la figure, un peu perdus dans l'ombre et à cause du profil. Je n'avais pas besoin au reste d'un si aimable souvenir pour me rappeler la soirée que j'ai été assez heureux pour passer près de vous chez Mad. Barbier:[3] nous en avons parlé depuis plus d'une fois: vous avez en elle une personne qui vous admire presqu'autant que moi et qui ne tarit pas sur les charmes de votre personne et de votre esprit. *Les distractions que je prends font de moi un autre homme: je ne pense guère à la peinture. En revanche, je jouis beaucoup de tout ce que je vois, je suis ici dans une vraie campagne. Champrosay est un village d'opéra-comique: on n'y voit que des élégants ou des paysans qui ont l'air d'avoir fait leur toilette dans la coulisse;*

[3] Neither Burty nor Bessis records a signature.

[1] The words in italics were first published in *Correspondance* (Burty 1878), 366, and *Correspondance* , iv. 336; the rest of the letter was published by Henriette Bessis (*L'Œil*, 147 (March 1967), 26), omitting the long passage in italics.

[2] Delacroix was visiting his cousin Commander Philogène Delacroix at Ante, and, as he says below, was to visit his cousin Antoine Berryer at Augerville in Oct.

[3] Mme Frédéric Villot's sister-in-law. At Champrosay on 9 Aug. 1860 Delacroix noted in his *Journal* (iii. 305): '[Mme Barbier] m'a dit qu'elle tâcherait de venir chez moi avec la duchesse Colonna. Ce qu'elle a fait deux jours après.' And on the 25th he reported to Andrieu: 'J'ai eu la visite de la belle duchesse, toujours aussi occupée de la peinture. [. . .] Mme Barbier m'a dit qu'elle était partie définitivement. J'ai passé avec ces deux dames une soirée très agréable pour un solitaire' (*Correspondance*, iv. 195).

la nature elle-même y semble fardée; je suis offusqué de tous ces jardinets et de ces petites maisons arrangées par des Parisiens. Aussi quand je m'y trouve je me sens plus attiré par mon atelier que par les distractions du lieu. Ici, en pleine Champagne, je vois des hommes, des femmes, des vaches; tout cela m'émeut doucement et me donne des sensations inconnues aux petits bourgeois et aux artistes des villes. Je serai encore quelque temps éloigné, probablement jusqu'au 20 ou 25 octobre. Si par une bonté dont je ne me reconnais guère digne, vous daigniez me dire que vous me pardonnez, vous seriez assez bonne pour m'écrire chez M. Berryer à Augerville par Malesherbes (Loiret). J'y serai vers le 7 ou le 8 octobre; jusque là, je serai encore allant et venant. Et la peinture, l'oubliez-vous comme moi? gardez-lui, Madame la duchesse, cet amour qui, je vous l'assure, est bien placé et qui ne donne ni trouble ni regret. Serez-vous assez bonne pour me rappeler au souvenir de Madame la Comtesse d'Affry[4] en la priant de vouloir bien agréer mes respectueux hommages. Veuillez en particulier recevoir l'expression des mêmes sentiments et de mon admiration de vos perfections.

Eug Delacroix.[5]

[4] The Duchess's mother.
[5] The Duchess replied to this letter at great length on 8 Oct. 1862. See Henriette Bessis (*L'Œil*, 147 (March 1967), 26) for an excerpt.

Letters to Various Correspondents
(1820–1863)

*To Monsieur Wée,[1] chez M' Boudet Pharmacien, rue du four près la croix rouge, à Paris
(*Private collection, Paris*)

le 7 octobre. [1820. *Postmark* 19 octobre 1820]

Dear freind,

You must not wonder at my slowness in writting you. From Paris, I gone first to Tours, to meet a little with my brother, I have not seen long since. I lived here about fifteen days, and was not possible, to write any thing in English, for I wanted English books and dictionnaries. Moreover, and to tell the truth, I should be equally diverted from my purpose, by the continual jests and entertainments. I left him at last; but during my journey to my dear forest, I was seized suddenly by a devilish fever, which takes away all my pleasure in country. I live tristly long days, without any stomach: I see with impatience from my window, the murmuring trees and singing birds. But, nor the barking dogs in sonorous groves, nor the raising sun, with all its splendor, refresh my senses or rejoice them. I am a slave confined in a house; when I attempt to read or write any thing, my head is so full of tediousness, so feeble and heavy upon my shoulders, that I am very soon forced to forsake all business.—You shall discern

[1] This is evidently the same man to whom Delacroix was to write in Nov. 1855, recalling their early friendship and spelling his name 'Vée' (p. 133). Vée is listed in the *Almanach des 25000 adresses des principaux habitants de Paris* for 1847 and 1848 as a pharmacist, Mayor of the 5th *arrondissement* and Chevalier de la Légion d'honneur; the address is that given on Delacroix's letter of 1855 but with the street number, 42, added. The English section of this letter was published with a fair number of inaccuracies in *Correspondance*, i. 76–7. The addressee was wrongly identified as Soulier, the date incorrectly given as Sept. 1820, and the location of the letter curiously listed as *Bib AA*. It seems that the document published by Joubin must have been an incomplete copy of the present autograph letter. His transcript does not include the paragraph in French. The letter was written at the family property in the Forest of Boixe, near Mansle, Charente, where Delacroix was staying with his sister and brother-in-law, Henriette and Raymond de Verninac, having just visited his brother General Charles Delacroix near Tours. The fever that struck him en route from Tours was apparently malaria.

without difficulty, how much is hard and pitiful my english linguage. Nevertheless, I find a mere pleasure in writting you. I hope you shall excuse my mistakes and errors. I am so idle and discomforted, when I must search a word in the dictionnary, that there is no doubt I impudently put a great deal of improper words. Through my lucid moments, I take my faithfull Richard III, who was not, I believe, a so swit and delightfull fellow to his brothers, nephews and others attendants, that to my mind and in my hands. I know not for what reason, that tragedy is not placed in number of the betters of Sheakespear. I own there are longsome things and needless: but there is always to be felt, the talent of author, in living painting and investigation of secret notions of human heart . . .

Voilà, mon cher Wée, tout ce que mon cerveau fiévreux a trouvé d'anglais à vous dire. Tout cela a été arraché à diverses reprises. Je suis assez bien portant aujourd'hui et d'ici à deux ou trois jours, je vais partir pour une petite tournée qui ne tardera pas à se terminer par mon retour à Paris. Mon long silence a dû vous étonner. Hélas que j'eusse voulu être en état d'écrire dix lettres par jour: mais, ces journées éternelles, je les consumais lentement, entre mes tisons et mon pot de tisane. C'est du véritable anglais de malade que je vous envoie: si vous le montrez à Mr Purgon,[2] il vous en donnera l'assurance. Nous ne tarderons pas, j'espère, à l'écorcher de vive voix. Adieu donc, mon cher Wée. Surtout n'ayez pas la fièvre; mais à qui vais-je recommander cela! Vous la donneriez au besoin en fouillant dans vos petites fioles. Adieu, bonne santé et bonne amitié.

E. Delacroix

*To Monsieur le Maire de la Ville de Douai[1]
(Archives municipales, Douai)

Paris ce 24 juin 1823.
E. Delacroix, rue de Grenelle St Germain, No 118, à Paris
Monsieur le Maire,

J'ai adressé aujourd'hui chez Mr Dubois et Grillon, une caisse contenant un tableau, que je vous prie de vouloir bien admettre à

[2] The doctor in Molière's *Le Malade imaginaire.*

[1] This letter was published in Johnson, i. 188, from a typescript containing insignificant alterations. It concerns a painting which is known only from the description given here.

l'exposition de la Ville de Douai. Voici la notice explicative du sujet.

Un Mameluck blessé s'est réfugié dans des ruines avec son cheval. Il prête l'oreille et s'effraye au bruit d'une escarmouche qui se rapproche du lieu de sa retraite.

Je désirerais en avoir la somme de deux cents francs.

J'ai l'honneur d'être avec respect, Monsieur le Maire, votre très humble et très obéissant serviteur,

E. Delacroix
rue de Grenelle St Germain
N° 118

Dans le cas où le tableau ne serait point acheté, je vous prie de vouloir bien le renvoyer à cette adresse.

To Achille Devéria[1]

Le 8 octobre 1824

Mon cher ami,

On m'a demandé s'il ne serait pas possible d'avoir deux gravures détachées du Rabelais dont vous avez fait les dessins. Elles se sont trouvées égarées. Ce sont les deux du 4e volume.[2] Comme je ne doute pas que vous le fassiez si c'est faisable, je n'ai pas besoin de vous recommander ma demande. Soyez assez bon pour me répondre le plus tôt possible dans l'un ou l'autre cas.

Adieu, bonne santé et amitié.

E. Delacroix.

J'ai changé d'adresse: rue Jacob, 20.

Je suis encore destiné à vous ennuyer pour une fois en vous priant quand vous coulerez pour vous quelques bouts de médailles ou de pierres gravées, de ne pas m'oublier s'il est possible.[3]

[1] Achille Devéria (1805–57), painter and, primarily, lithographer. No letters to him are contained in *Correspondance*. This letter was published by M. Gauthier in *Achille et Eugène Devéria* (Paris, 1925), 11–12, as given here, and reprinted by R. Escholier in *Delacroix, peintre, graveur, écrivain* (Paris, 1926), i. 108.

[2] These are engravings in *Œuvres de Rabelais* (Paris, 1823), illustrating Panurge's Dream and Panurge visiting the Sibyl of Panzoust (*La Vie de Gargantua et de Pantagruel*, Bk. III, chaps. 14 and 17).

[3] Gauthier and Escholier thought this request referred to unidentified works by Devéria, but Delacroix seems rather to have been asking for casts of antique medals and carved gems of the kind from which he was to make a series of lithographs in 1825.

To [*William Etty*[1]]
(*York City Reference Library*)

Londres, le 24 août 1825.

Monsieur,

J'éprouve un vif regret d'être obligé de quitter l'Angleterre sans avoir eu le plaisir de vous revoir. Mon départ a été beaucoup plus précipité que je ne pensais, et ayant été quelque temps en Essex d'où je suis arrivé depuis peu de jours, je n'ai pu m'acquitter d'un devoir tout agréable pour moi. Veuillez donc en recevoir mes excuses aussi bien que Monsieur Calvert[2] que j'avais rencontré et qui avait bien voulu m'inviter à le voir. Si vous venez à Paris, je me trouverai heureux si je puis vous y être utile en quelque chose.

Agréez, je vous prie, l'assurance des sentiments distingués avec lesquels j'ai l'honneur d'être, Monsieur, votre dévoué serviteur

E. Delacroix
Rue du Houssaye Nº 5
à Paris

*To ?
(*BN MSS, Naf 24019, fo. 217ʳ*)

[probably 1827[1]]

le malheur me poursuit, mon cher ami, je vous manque toujours. Il y a longtemps que je ne vous ai vu. Je reviendrai un de ces matins et serai peut-être plus heureux.

[1] 1789–1849. This unique letter from Delacroix to his English colleague was published by Dennis Farr in the *Burlington Magazine*, 94 (1952), 80, and in his monograph *William Etty* (London, 1958), 125.

[2] Edward Calvert (1799–1883), English painter.

[1] This note, which bears no salutation, appears to thank the recipient for enabling Delacroix to see Ingres's *Apotheosis of Homer* (Louvre) before it was hung at the Salon of 1827, which opened on 4 Nov. The second paragraph was summarized and partially quoted by H. Adhémar in 'La Liberté sur les Barricades de Delacroix', *Gazette des Beaux-Arts*, 6th per. 43 (1954), 87 n. 3. The full text was given by me in 'An Early Study for Delacroix's *Death of Sardanapalus*', *Burlington Magazine*, 111 (1969), 299.

J'ai bien à vous remercier de m'avoir donné l'occasion de voir le tableau d'Ingres et de faire à Mademoiselle Duvidal[2] tous mes remerciements de son attention.

Ce vendredi

E. Delacroix

To Monsieur Zimmermann,[1] Grande rue de Passy n° 52 à Passy
(*BN MSS, Naf 24019, fo. 172^{r-v}*)

27 Juin 1829 [*postmark*]

Je me rendrai avec bien de l'empressement, mon cher Monsieur, à votre aimable invitation. Mais aurez-vous la bonté de m'écrire un petit mot pour me dire si c'est pour mardi 30 ou mercredi 1er attendu que vous aviez mis mardi 1er. Mille remerciements de votre charmante attention et de l'aimable société que vous me promettez.

Voulez-vous présenter à Madame Zimmermann l'hommage de mon respect et recevoir en particulier l'assurance de mon sincère dévouement.

Eug Delacroix.

To ?[1]
(*Fondation Custodia, Paris*)

Ce vendredi. 25. [1820/30?]

Mon cher Monsieur,

Vous obligeriez sensiblement un artiste intéressant en lui donnant une portion de ce fameux reliquat pour lequel il est honteux de vous

[2] Mlle Duvidal de Montferrier, pupil of Ingres, who in 1828 was to marry Victor Hugo's elder brother.

[1] Pierre Zimmermann (1785–1853), composer, pianist. As professor at the Conservatoire from 1816 to 1848, he formed the most famous pianists of this period. Father-in-law of Gounod. There is one letter to him, of 1834, in *Correspondance* (i. 374).

[1] This is evidently a request for payment owing on a work of art. The plaintive, diffident tone and allusion to money problems suggest that it is the letter of a struggling young artist.

importuner. Il y a de ces hasards dans la vie et surtout dans celle d'un peintre qui le portent en un clin d'œil d'un pinacle au plus profond de l'abîme. Il ne faut pour causer le réveil désagréable que la visite d'un impertinent de Tailleur ou de tout autre impertinent. Je n'ai pris au reste cette initiative brutale que parce que vous m'avez dit que vous étiez en mesure: ce qui me charmait.

Je . passerai quelque chose comme demain matin. Adieu en attendant, Monsieur, et tout à vous.

Eug Delacroix

To [*Alex. Godeau d'Entraigues, Préfet d'Indre-et-Loire*][1]
(*Archives d'Indre-et-Loire, Beaux-Arts, etc., an IX–1838*)

Paris, 14 janvier 1834.

Monsieur le Préfet,

Lorsque l'année dernière, j'eus l'honneur de vous recevoir dans mon atelier, où vous aviez bien voulu accompagner Monsieur Piscatory,[2] pour voir le Portrait de Rabelais, dont j'avais été chargé par le Ministère pour la ville de Chinon, vous eûtes la bonté de me promettre que le tableau serait renvoyé à Paris pour l'époque de l'Exposition. Je prends la liberté de vous rappeler votre promesse, et de vous prévenir que le terme de rigueur pour l'admission des tableaux au Salon étant du 10 au 15 février, je crois urgent d'expédier ce portrait que j'aurais à cœur de voir exposer. Les personnes, qui l'ont reçu à Chinon, auront conservé sans doute la caisse: Elles auraient la bonté de l'adresser à l'administration du Musée directement, afin d'éviter tout retard de transport, une fois rendu à Paris.

Veuillez agréer les assurances de la haute considération avec laquelle j'ai l'honneur d'être, Monsieur le Préfet, votre très humble et obéissant serviteur,

Eug Delacroix
Quai Voltaire n° 15

[1] This letter was published by L. de Grandmaison in 'Le Portrait de Rabelais par Eugène Delacroix', *Bulletin des Amis du Vieux Chinon*, 2/4 (2ᵉ semestre 1921 et année 1922), 194. The first sentence was reprinted in Johnson, iii. 41 n. 1. The portrait in question, dated 1833, was commissioned from Delacroix by Adolphe Thiers for the town of Chinon and exhibited at the Salon of 1834 (see Grandmaison and J221 for full details).

[2] Deputy for Chinon.

*To Madame Pierret
(BN MSS, Naf 24019, fo. 202ʳ)

Jeudi [24 juillet 1834?[1]]

J'envoie à Madame Pierret deux billets pour un concert qui a lieu ce soir et qui aura je crois de l'intérêt. Elle serait bien aimable si ce mot la trouve chez elle de me donner de ses nouvelles et de celles de Pierret. J'embrasse l'un et l'autre si ce n'est pas abuser de l'amitié.

Eug Delacroix

To [Adolphe Adam[1]]
(Bibliothèque du Conservatoire, Paris)

[1835/9?]

Mon cher Adam,

Je suis inexcusable d'avoir gardé aussi longtemps les deux journaux que vous aviez bien voulu me confier. Je les avais lus tout de suite avec

[1] Delacroix's intimate friend Jean-Baptiste Pierret, an employee at the Ministry of the Interior, was absent on government business near Brest in July 1834, and the request in this note for news of him suggests that it dates from that period. Delacroix wrote to Pierret on Tuesday, 29 July 1834, saying that he had seen his wife two days ago and read his long letter to her (*Correspondance*, i. 377).

[1] Adolphe Adam (b. Paris 24 July 1803, d. there 3 May 1856), prolific and highly successful composer of light operas, including *Le Postillon de Longjumeau*. Author of the ballet *Giselle*. Member of the Institut. This letter was published by J. Cordey in 'Lettres inédites d'Eugène Delacroix', *BSHAF* (1945–6), 206–7. While not proposing a date, Cordey suggested that it might refer to a study, 'Jean-Jacques Rousseau, musicien', that was included in a posthumous collection of Adam's essays, *Souvenirs d'un musicien* (Paris, 1857). It seems to me unquestionable that Delacroix is referring to that two-part study, which, while giving a balanced appraisal of Rousseau's musical accomplishments, makes the author's dislike of Rousseau as man and writer abundantly clear, and opens with an attack on his insincerity, expressed in such phrases as 'Ses bizarreries étaient calculées, sa fausse sensibilité l'était aussi'. But I have been unable to discover when the piece was first published. It is the penultimate essay in a collection of thirteen, the first and third of which can be dated to 1834 on internal evidence. A second collection of Adam's essays entitled *Derniers souvenirs d'un musicien* was issued in 1859. That includes a study datable to 1842 ('Chérubini vient de s'éteindre') and several articles that Adam contributed to *Le Constitutionnel* between May 1848 and 2 June 1849, when, temporarily ruined by the closure of the Opéra-National following the Feb. Revolution, he regularly wrote musical reviews and studies of composers for the paper to help pay off his debts. The last piece in the book is a discussion of a concert performed in 1849. The study on Rousseau did not appear in *Le Constitutionnel* during this period, and may well be closer in date to the

l'intérêt qu'ils méritent, mais comme je voulais en faire des extraits à mon usage, l'affaire de prendre la plume est de ces choses qu'on remet ordinairement jusqu'à la dernière extrémité. Mais enfin j'ai satisfait ma rancune contre l'atroce Rousseau en copiant de ma main certain passage que vous seul, je crois, à la honte de notre stupide génération, vous avez dit avec l'indignation convenable. Sur ce, pardonnez-moi et croyez-moi à vous bien sincèrement.

Eug Delacroix

*To Monsieur Mathieu, Concierge à la Chambre des députés
(BN MSS, Naf 24019, fo. 174)

Je prie Mr Mathieu d'introduire dans le Salon du roi, les personnes qui lui présenteront cette lettre.[1]

Eug Delacroix

Ce 15 juin 1836

To [Henri Beyle, pseudonym: Stendhal][1]

[Mardi, 2 janvier 1838]

Votre lettre m'a fait bien grand plaisir. Je voudrais pouvoir la commenter avec vous dans mon intérêt. Dans tous les cas, puissiez-vous en recevoir de pareilles, de gens que vous aimez et que vous estimez. Dans les moments de découragement, on se met au-dessous

earlier essays in the *Souvenirs* of 1857—from the 1830s rather than 1840s. Delacroix mentions Adam only twice in the *Journal*, on 20 June 1847 and 8 July 1853, though he must have had many opportunities to meet him socially. There are no letters to him in *Correspondance*.

[1] Most parts of Delacroix's decorations for the Salon du Roi in the Palais Bourbon were complete at the time of this note, and had been seen by the king when he opened Parliament on 29 Dec. 1835.

[1] This letter was published by A. Paupe, *La Vie littéraire de Stendhal* (Paris, 1914), 111. It is here transcribed from *Stendhal, Correspondance*, ed. Martineau and del Litto, iii (Paris, 1968), 545.

d'un portier, ou d'un membre de l'Institut.[2] Je n'avais pas oublié votre adresse et je vous aurais envoyé un mot pour entrer à mon salon.

Quel dommage qu'on ne se rencontre pas! Le jour, c'est impossible. Le moindre être humain dans mon atelier me déconcerte dans la journée. Vous autres qui pouvez travailler la nuit, vous êtes bien heureux.

Adieu, cher Consul,[3] à vous très bien vraiment.

<div style="text-align: right">E. Delacroix.</div>

Ce mardi. A propos, je rouvre ma lettre. On forme le projet parmi quelques artistes d'élever un modeste tombeau à Géricault qui, avec Gros, est le plus grand peintre que la France ait produit depuis le Poussin. Il y a 14 ans que l'herbe pousse sur 4 pieds de terre qui recouvrent ses os vénérables; son nom n'y est même pas écrit sur la moindre petite pierre. Parlez-en à autant de gens que vous pourrez, surtout à ceux qui sont faits pour admirer, avec plus de chaleur que les autres, les grandes natures méconnues et que ce siècle étrangla, non content de les méconnaître. D'ici à dix jours, les journaux parleront de la marche à suivre.[4]

To [*Alphonse de Cailleux, directeur-adjoint des Musées Royaux*][1]

<div style="text-align: center">(Archives du Louvre)</div>

Monsieur,

J'ose solliciter de votre obligeance une nouvelle faveur après toutes celles dont je vous suis si redevable. Je n'ai pris cette liberté que parce que j'ai pensé que cela ne dérangerait personne: ce serait de faire

[2] Delacroix submitted his second unsuccessful candidacy for election to the Institut in 1838.

[3] Shortly after the revolution of July 1830 Stendhal was appointed consul at Trieste.

[4] On 9 Jan. 1838 the *Moniteur* reprinted an annoucement from the *Journal de Paris* that a subscription had been opened for raising a monument to Géricault. Besides Delacroix, the members of the committee were Horace Vernet, Paul Delaroche, Ary Scheffer, Charlet, and Léon Cogniet. Few contributions were received, but thanks to the dedication of the young sculptor Antoine Etex, who conceived the project and exhibited his model for the monument at the Salon of 1841, it was carried out, mainly at his own expense. He designed two further monuments after the first one began to disintegrate (see A. Etex, *Les Trois Tombeaux de Géricault* (Paris, 1885)).

[1] Published by L. Hamrick in 'Être artiste en 1838', *Romantisme* (1986), 79. The letter concerns the placing of three of the five pictures Delacroix showed at the Salon of

substituer à mon tableau des <u>Convulsionnaires de Tanger</u> celui du <u>Kaïd Marocain</u> qui est au côté opposé de la galerie.

Recevez de nouveau mes remerciements de la belle place que vous avez donnée à mon tableau de Médée[2] et aussi d'avoir voulu la lui conserver au renouvellement.

Agréez en même temps l'expression de la haute considération avec laquelle j'ai l'honneur d'être, Monsieur, votre très obéissant serviteur

Eug Delacroix

Ce 6 mars [1838]

To Paul de Musset[1]
(*Fondation Custodia, Paris*)

Mon cher Musset,

Avez-vous encore la possibilité de me faire recommander à Paër pour l'élection prochaine à l'institut. Si cela ne vous engage pas trop, ni ne vous dérange, je vous demanderais le même service que l'année dernière: mais surtout ne vous gênez pas, si vos rapports ne sont plus les mêmes.

Au plaisir de vous voir et mille amitiés bien sincères.

Eug Delacroix

le 27. [mars 1838]

1838: *The Fanatics of Tangier* (Minneapolis Institute of Arts; J360), *Moroccan Chieftain receiving Tribute* (Musée des Beaux-Arts, Nantes; J359), and *Medea about to kill her Children* (Musée des Beaux-Arts, Lille; J261).

[2] It was hung in the Salon carré of the Louvre.

[1] Man of letters (1804–80), brother of Alfred de Musset. In this letter, dated only 'le 27' at the end, Delacroix asks Musset to solicit support from Ferdinand Paër (1771–1839), composer and pianist, for his election to the Institut on his second, unsuccessful, application. He declared his candidacy in a letter dated 22 Mar. 1838 to the President of the Académie des Beaux-Arts, and on 9 Apr. wrote to thank Musset for seeking Paër's support (*Correspondance*, ii. 7, 9).

*To Monsieur Debasnes, Bureaux du Musée Royal
(BN MSS, Naf 24019, fos. 175ʳ, 176)

Monsieur,

Je vous serai infiniment reconnaissant de vouloir bien faire délivrer une carte d'étude pour le Musée Royal à Madame <u>Grover</u>[1] mon élève.

Recevez Monsieur les assurances de ma considération très distinguée.

Le 6 avril 1838

Eug Delacroix

*To M. Bouterwerk[1]
(Formerly Collection of Roger Leybold, Sceaux)

4 avril 1839 [postmark]

Gives permission to copy his *Medea about to kill her Children* (temporarily hung at the Musée du Luxembourg).

*To [M. Cuvillier-Fleury[1]]
(BN MSS, Naf 24019, fos. 203–204)

[10 mai 1839]

Monsieur,

J'arrive à l'instant de la campagne où j'ai été quelque temps pour me refaire un peu après mon indisposition de cet hiver: je trouve en même temps et la lettre que vous avez eu la bonté de m'écrire et une autre de

[1] Mme Louise Grover was issued with a card on 16 Aug. 1838 (see P. Duro, 'Les élèves de Delacroix au Musée du Louvre', *Archives de l'Art français*, 26 (1984), 260).

[1] I saw but did not copy this letter when it belonged to M. Leybold.

[1] Alfred Auguste Cuvillier-Fleury (1802–87). Man of letters and journalist. Appointed tutor to the Duc d'Aumale in 1827, and remained on his staff as secrétaire des commandements. Joined the *Journal des Débats* in 1834, where he supported the July Monarchy to the end. A former lover of Mme de Forget, Delacroix's mistress, and author of a book on her father (see p. 14 n. 4). Elected to the Académie française in 1867. This letter of thanks concerns his help in arranging a passage to Algeria for

Mad. Dalton qui m'annonce de son côté que la réussite a été au delà de toutes ses espérances, et qui me charge d'aller vous porter ses remerciements bien reconnaissants. J'aurais été vous les porter moi-même de suite, si je ne savais qu'on ne vous trouve pas à cette heure: je m'empresse donc de vous renvoyer toutefois la lettre que vous m'avez envoyée me réservant d'aller vous exprimer demain matin ou après demain au plus tard toute ma gratitude. Je voudrais bien aussi pouvoir en faire autant auprès de M. Laurent.[2] M^{me} Dalton m'a dit qu'elle est toute confuse des bontés qu'elle a eues pour lui: Elle se loue on ne peut plus aussi du Commandant du Navire, et tout cela, Monsieur, vous est dû.

Agréez donc, Monsieur, ces remerciements que je réitère en son nom comme au mien et recevez en même temps avec l'expression de ma haute considération celle de mon bien entier dévouement.

Eug Delacroix

Ce vendredi 10—midi [mai 1839]

To [*Edmond Cavé*[1]]
(Dossier T. Rousseau, Archives nationales F²¹11)

Le 26 [juillet 1840]

Mon cher ami,

C'est effectivement le tableau de l'Avenue qui me paraît le plus propre à être acquis. Il n'est pas encore tout à fait terminé; mais ce

Eugénie Dalton (see Delacroix's initial request for assistance in a letter of 16 Mar. 1839—*Correspondance* ii. 35–6—and pp. 29–33 here for his relationship with Mme Dalton).

[2] Unknown.

[1] Edmond Ludovic Auguste Cavé (1794–1852), Director of Fine Arts at the Ministry of the Interior from 1839 to 1848. His Christian name has usually been given as François in the Delacroix literature, since he was so named in the Paul Flat edition of the *Journal* in 1893, followed by Joubin in his editions of the *Journal* and *Correspondance*. This letter was published by P. Angrand in 'Théodore Rousseau et Eugène Delacroix', *Gazette des Beaux-Arts*, 6th per. 67 (Oct. 1966), 216–17. It is a reply to a request for Delacroix's opinion of Rousseau's *Avenue of Chestnuts* (Louvre), which the Minister had instructed Cavé to purchase. The picture was refused at the Salon of 1842, in spite of the Minister's decision to acquire it, and Rousseau never delivered it, preferring to sell it to the collector Paul Casimir-Périer.

serait peu de chose. Je suis bien enchanté de vous voir encourager un homme si intéressant par sa position et par son talent. Soyez sûr que c'est de l'argent bien placé.

Recevez mille amitiés et dévouements.

Eug Delacroix

To [George Sand]
(Bib AA, MS 236, fo. 90)

[probably c. 19 April 1841[1]]

Oh admirable bonheur! moi qui voulais aller ce soir vous voir chère amie. Je serai doublement récompensé. Je tâcherai d'aller dîner avec vous, mais en tout cas, je serais de bonne heure. Je vous remercie bien de cœur.

Eug Delacroix

*To [M. Dieu, Sergent-Major, Garde Nationale de Paris[1]]
(BN MSS, Naf 24019, fo. 177')

[11/12 juillet 1841]

J'ai envoyé hier chez Mr Dieu pour lui demander s'il ne pourrait pas me mettre de garde une autre fois, le 15 est précisément le jour du

[1] This note was published by Aurore Sand in 'Lettres d'Eugène Delacroix à George Sand', *L'Art vivant*, 135 (1 Aug. 1930), 599, and dated to 1842. It is not in Joubin's *Correspondance*. G. Lubin reprinted it in *George Sand Correspondance*, v (1969), 284 n. 3, revising the date on the entirely credible supposition that it was a reply to an invitation from George Sand to dine and hear Chopin and the violinist Ernst rehearse a piece they were to play at a concert on 26 Apr. 1841. A fine drawing in the Rijksmuseum, Amsterdam, may indeed record that very rehearsal (see jacket illustration). Robaut (no. 681) dated it to 1838 and did not identify the figures, but added in the annotated copy of his catalogue that the scene was set in George Sand's salon. L. Frerichs proposed a date of 1835, tentatively identified the woman listening as George Sand and the pianist as Liszt, but was unable to suggest who the violinist might be ('Een muziekavond in het jaar 1835', *Bulletin van het Rijksmuseum*, 10th year (1962), 2/3, 98). Heinrich Wilhelm Ernst (b. Brno 1814, d. Nice 1865) modelled his style on that of Paganini, whose technical wizardry he alone could match, and was one of the outstanding violinists of his time.

[1] This note is written on the back of a printed form filled in, dated 10 July 1841, and signed by Dieu, summoning Delacroix to present himself in 'grande tenue d'été' at 8

départ de mon frère[2] qui n'a passé avec moi que quelques jours et que je n'avais pas vu depuis onze ans. Je serai bien reconnaissant à Monsieur Dieu de cette faveur, si elle est compatible avec le service et je le prie dans tous les cas d'agréer l'assurance de ma haute considération.

Eug Delacroix.

*To [Alfred Auguste Cuvillier-Fleury[1]]
(Private Collection)

Mon cher ami,

J'ai trouvé ici à mon retour de la campagne le souvenir que vous avez bien voulu m'envoyer. Je m'empresse aussitôt que je le reçois de vous en témoigner ma reconnaissance. Vous louez dignement un prince si digne d'admiration et de regrets et c'est dire beaucoup. Je vous sais particulièrement gré de m'avoir associé dans cette marque de souvenir aux personnes pour qui c'est un devoir et un besoin d'honorer sa mémoire. Recevez donc, mon cher Fleury, mille grâces et mille amitiés bien sincères et bien reconnaissantes.

Eug Delacroix

le 12 sept. 1842

a.m. precisely on 15 July for guard duty at the post to be assigned. On Delacroix's favourable opinion of the National Guard and his less enthusiastic attitude to mounting guard himself, see the letter to his nephew of 17 Aug. 1830 (p. 18).

[2] General Charles Delacroix, who had been visiting from Bordeaux.

[1] See letter of 10 May 1839 to this correspondent for biographical details (p. 99). This letter evidently concerns an obituary or posthumous tribute written by Fleury on the Duc d'Orléans, who had died a few hours after a carriage accident at Neuilly, on 13 July 1842. He was the King's eldest son and brother of the Duc d'Aumale, to whom Fleury had been tutor. Several long, unsigned reports on his death and obsequies in Notre Dame appeared in the *Journal des Débats*, for which Fleury wrote, in July, all fulsomely praising the prince, but no obituary as such. Perhaps Fleury sent these to Delacroix, or he may have published a more substantial tribute elsewhere.

*To Monsieur Boissard, Peintre, Quai d'Anjou 3, isle [sic] S^t Louis[1]

(BN MSS, Naf 24019, fos. 197^r, 198^v)

Mon cher Monsieur,
 Votre lettre arrive on ne peut plus à propos. Je comptais aujourd'hui même lundi aller vous surprendre le matin pour vous demander de vouloir bien me communiquer les détails en question; mais j'ai été dérangé de bonne heure et à présent qu'il est près de midi, je crains de ne pas vous remonter: mais si vous permettez, j'irai demain matin mardi vous voir et j'irai de bonne heure pour ne pas trop déranger votre journée. Agréez d'avance mes remerciements pour votre empressement à une cause si digne d'intérêt et les assurances de mille amitiés et compliments bien sincères.

 Eug Delacroix.

Ce lundi 15 [mai 1843].

*To Monsieur Pierret

(BN MSS, Naf 24019, fos. 215^r, 216^v)

[août 1843[1]]
 J'envoie à M. Soulié un exemplaire en le remerciant d'avance. Je lui en aurais bien donné un aussi pour porter chez toi. Mais comme il y a

[1] Boissard de Boisdenier (1813–66), painter, pupil of Gros, musician, poet, and founder of the Club des Haschischins, which was frequented by Balzac, Gautier, and Baudelaire. A picture once supposed to be a portrait of him by Delacroix (R376) was noted by Robaut in the annotated copy of his catalogue to be in fact a portrait of an unknown sitter by Louis Schwiter. This letter is addressed to his residence in 1843, the Hôtel Lambert, built by Le Vau in the seventeenth century, and where Delacroix was in 1844 to restore the paintings by Le Sueur in the famous Cabinet de l'Amour, when Prince Czartoriski bought the mansion. The day after writing this letter, Delacroix wrote to Curmer, editor of Les Beaux-Arts, from Boissard's home regarding illustrations for an article on the Hôtel Lambert that Boissard had submitted to the journal, and offering to contribute a supporting letter himself on the importance of conserving the building. The article appeared in vol. i, 13th inst., 198–9, but without illustrations or supporting letter.

[1] This letter to his intimate friend Jean-Baptiste Pierret concerns Delacroix's series of thirteen lithographs illustrating Hamlet, published in an edition of eighty by Gihaut in

loin et à coup de cette chaleur, il pourrait être gâté j'aime bien mieux que tu en prennes un chez Gihaut puisque tu veux bien avoir cette complaisance. Je lui en tiendrais compte et tu saurais en même temps ce qu'il pense de tout cela. Je crois qu'on n'a pas tenu parole pour ces annonces qu'on m'a promises jusqu'ici. Je n'en ai pas moins bien compté à Villain 500 beaux francs. [—²] somma.

Je t'embrasse

<div align="right">Eugène.</div>

To Monsieur Jullien de Paris, rue du Rocher, 23^{bis} [1]
(Bibliothèque Smith-Lesouef, Nogent-sur-Marne, MS 167, no. 22)

Monsieur,

Je ne pourrai conclure avec vous malgré le désir que j'en aurais eu.

L'agrandissement de l'atelier est pour moi très nécessaire, et même avec celui qui était possible, il n'arrivait pas encore à la dimension de celui que j'occupe et que je quitte en partie pour cette raison.

Agréez donc, Monsieur, avec mes sincères regrets, l'expression de la considération la plus distinguée.

<div align="right">Eug Delacroix.</div>

Ce 22 f^r [février] 1844.

1843 and printed by Villain, at the artist's expense. Delacroix wrote to Curmer, editor of *Les Beaux-Arts*, on 3 Aug. 1843, sending him a set and requesting that he announce its publication. An article by T. Thoré entitled '*Hamlet*, treize sujets dessinés par M. Eugène Delacroix', appeared in the journal the same month (i. 373–5). For Soulié, see letter of Feb. 1845 addressed to him (p. 105).

² Illegible word, meaning no doubt 'sizeable'.

¹ Published by J. Cordey in 'Lettres inédites d'Eugène Delacroix', *BSHAF* (1945–6), 208–9. Early in 1844, Delacroix decided to move from the studio and apartment in the rue des Marais-Saint-Germain (now Visconti) that he had occupied since 1835, and was seeking a larger atelier. It was not until October that he moved into new quarters at 54 rue Notre-Dame-de-Lorette. In this letter he declines to rent an unsuitable property.

*To ?
(BN MSS, Naf 24019, fo. 191)

Monsieur,

Vous aviez eu la bonté de prêter à M^r Leroux[1] à mon intention quelques gravures rep^t [représentant] des forgerons ainsi qu'un volume de Walter Scott: je vous les remets avec mes remerciements et quelques épreuves qui me restaient d'Hamlet.[2] Il en manque qui ne sont pas je crois des meilleures: mais il m'est impossible de vous les compléter maintenant. J'y ai joint deux ou trois lithographies anciennes qui ne sont pas je crois dans le commerce et que j'ai retrouvées dans mes paperasses. Ce sont des curiosités de collecteur.

Agréez Monsieur les assurances de ma considération bien sincère.

Eug Delacroix

Ce 2 juin. [1844?]

*To Monsieur Soulié, au Louvre[1]
(BN MSS, Naf 24019, fo. 184^{r-v})

Mon cher Monsieur,

Je suis en peine de faire vernir avec le moins de poussière possible un de mes tableaux. M^r Haro vous expliquera les moyens qu'il entrevoit pour obvier aux inconvéniences; mais il aurait besoin d'un peu d'aide pour cela. S'il y a moyen de l'obtenir je vous en serai bien

[1] Eugène Leroux (1811–63), lithographer, first mentioned in *Correspondance* in July 1844.
[2] Proofs of lithographs from the *Hamlet* series published in 1843.

[1] Eudore Soulié (1817–76), attached to the Louvre with responsibility for organizing the Salon; Curator of the Musée de Versailles from 1850 to 1876, for which he wrote a catalogue. This letter evidently concerns one of the pictures that Delacroix had sent to the Salon of 1845, since he wrote to Soulié in Mar. saying 'Je m'adresse encore à vous', and asking for further facilities in preparing a picture for exhibition (*Correspondance*, v. 177). Of the four paintings Delacroix showed at the Salon, *The Sultan of Morocco and his Entourage* (Musée des Augustins, Toulouse; J370) was by far the largest and probably the one for which he required special facilities.

reconnaissant. Vous remerciant d'avance que nous réussissions où non.

Recevez mille amitiés bien dévouées de votre serviteur

Eug Delacroix

le 16 f⁺ [février 1845]

*To the Directeur des Beaux-Arts[1]
(Formerly Collection of Roger Leybold, Sceaux)

11 juillet 1845

Receipt for payment for the *Sultan of Morocco and his Entourage* (Salon 1845, bought by the State for 4,000 fr.).

To Monsieur Ciceri, à l'Hôtel des Menus Plaisirs, rue du Faubourg-Poissonnière, Paris[1]
(Bibliothèque de l'Opéra)

Lundi 30 7ᵇʳᵉ [septembre 1846]

Cher Monsieur,

J'ai fait un petit voyage qui m'a retardé.[2] L'échafaud était prêt depuis longtemps. Voulez-vous un de ces matins que nous allions tâter sur place le meilleur parti à tirer de notre affaire. Pourriez-vous après demain mercredi, par exemple? Je vous attendrais le matin; mais si un autre jour vous convenait mieux, je serais à vos ordres. Pourriez-vous

[1] Edmond Cavé. I saw this document when it belonged to the late M. Leybold, but did not transcribe it in full.

[1] Pierre Luc Charles Ciceri (1782–1868), head scene painter at the Opéra and the leading designer of theatrical décor at the beginning of the Romantic era. J. Cordey published this letter, which is addressed to the scenery studio of the Opéra, in 'Lettres inédites d'Eugène Delacroix', *BSHAF* (1945–6), 208–9, and connected it with ornamental work for the Deputies' Library in the Palais Bourbon; but it seems more likely to refer to the Peers' Library in the Palais du Luxembourg, of which Delacroix wrote on 20 Oct. 1846 to someone wishing to view his decorations that this was not yet possible as the scaffolding was still needed for the ornamental work and for some retouching that he had to do (*Correspondance*, ii. 289). There are no letters to Ciceri in *Correspondance*.

[2] Delacroix had spent several weeks with George Sand at Nohant from the middle of Aug.

vous faire accompagner de quelqu'un qui puisse nous aider, avec de grands portecrayons et fusains, etc., pour faire sur place un à peu près: c'est ma seule manière de m'y reconnaître.

Adieu, en attendant le plaisir de vous voir, et mille amitiés.

Eug Delacroix

To Monsieur Arrowsmith, à la Taverne Anglaise, rue St Marc[1]

1er décembre [1846]

Il n'est presque jamais chez lui 'dans la journée étant occupé surtout pour la fin de l'année à terminer ce que j'ai à faire au Luxembourg'. Il le prie, ainsi que Barye, de traduire les règlements anglais: 'il y en a beaucoup que je ne comprends pas.'

[Eug Delacroix]

*To ?[1]

(Formerly Collection of Roger Leybold, Sceaux)

Ce 16 décembre [probably 1846]

Monsieur,

Je puis disposer d'un ouvrage pour le renouvellement de votre exposition dont le motif m'intéresse particulièrement à cause de mon

[1] John Arrowsmith, Paris dealer, renowned for having brought Constable's *Hay Wain* and *View on the Stour* to Paris in 1824 and exhibited them at the Salon that year. He moved into the Taverne Anglaise after his business in picture dealing ceased to prosper (I am grateful to Linda Whiteley for this information). The reference to Delacroix having to finish what he has to do at the Luxembourg by the end of the year dates the letter to 1846, when he completed his decorations in the Peers' Library. His request, and Barye's, for a translation of the 'English regulations' is probably connected with the formation of a French society of artists to exhibit independently of the Salon, the statutes for which were drawn up at Barye's home in Apr. 1847 (see A. Tabarant, *La Vie artistique au temps de Baudelaire* (Paris, 1863), 101). Delacroix and Barye would seem to be seeking a model in the statutes of a comparable English society. The description of this letter is taken from the catalogue of the Thierry Bodin sale of MSS, Paris, 16 Dec. 1988, no. 56. See Appendix V, p. 187, for full text.

[1] Published in Johnson, iii. 84 n. 1, this letter appears to refer to the loan of *The Cumaean Sibyl* (J263) to an exhibition at the Galerie des Beaux-Arts for the benefit of the Société des artistes, which was replenished at the end of 1846 or early in 1847. But the reference to Berryer, presumably Delacroix's cousin, the distinguished lawyer, is puzzling in this context, and it is possible that the picture was shown on another, unrecorded occasion.

admiration pour M. Berryer. Si vous voulez envoyer prendre le tableau il sera à votre disposition de 10h. à 4h. tous les jours. Le sujet est la Sibylle montrant le rameau d'or. La toile a 60 au moins et le cadre est lourd; il vous faudra un brancard. Envoyez une couverture en cas de pluie.

Recevez, Monsieur, mes remerciements empressés et les assurances de ma considération.

E. Delacroix

*To Monsieur Colot,[1] rue St Lazare n⁰ 1 ou 2.
(*Fondation Custodia, Paris*)

[1846/50?]

Monsieur,

Je prends la liberté de vous envoyer une personne qui se trouve en possession d'une très belle tête de Scheffer que je regarde comme une excellente chose de lui. J'ai pensé que vous pourriez devenir acquéreur et je ne vous la signale que parce que je la crois un morceau rare et dont le prix ne serait pas très élevé.

J'ai reçu le cadre qui est fort beau: j'espère bientôt vous donner de mes nouvelles.

Agréez mes compliments bien affectueux et l'assurance de ma haute considération.

Eug Delacroix

Ce 23.

*To [M. Verrière-Choisy, Bordeaux[1]]
(*Getty Center*)

Paris 19 mars 1847.

Monsieur,

Je désirerais ne transiger avec les époux Alexis que dans le cas où la requête que je prends la liberté de vous envoyer pourrait être accueillie

[1] Probably Collot, linen-draper, who acquired four fine easel paintings by Delacroix between 1846 and 1850, and sold them in 1852. Dated only 'Ce 23' at the end, this letter proposing a head by Ary Scheffer (1795–1858), Delacroix's friend since the early 1820s, may date from that period of active collecting.

[1] This letter concerns the settlement of the estate of Delacroix's brother, General

par le tribunal de Bordeaux. Elle m'a été faite par un de mes parents ancien avoué,[2] lequel a connu mon frère et ses affaires à Paris et en Italie. Il me fait envisager comme possible la venue de créanciers arriérés. Il a obtenu déjà plusieurs fois des tribunaux de Paris une autorisation semblable à ce qu'il demande ici: mais comme il se pourrait après tout qu'elle ne fût pas accueillie, il pense qu'il serait nécessaire que les juges soient sondés à cet effet à l'avance, pour éviter des frais inutiles dans le cas où la demande serait rejetée.

Dans le cas où elle serait accordée je ne voudrais accorder que les 3000fr sans arrérages: car sans cela et avec les frais la transaction devient presque inutile. Dans le cas au contraire où Mr Chassaing après avoir eu la bonté d'en parler au président ou à quelques uns des juges penserait que la chose ne peut se faire, j'en reviendrais au placement pur et simple de la totalité des fonds. Les époux Alexis verront donc j'espère entre leurs mains et en peu de temps, ce qui reste de la succession.

Je vous envoie également une petite note que mon parent avait jointe au projet de requête et vous prie en même temps d'agréer l'assurance de ma haute considération et de mes sentiments dévoués.

Eug Delacroix

To Monsieur Mouilleron, rue de Seine 6
(*BN MSS, Naf 24019, fos. 205r, 206v*)

Vendredi 17 [mars 1848—*incomplete postmarks*: Mars 1–, 184–]

Mon cher Monsieur,

J'espérais vous voir commencer mardi votre dessin. J'ai reçu une lettre du Ministère qui me presse d'envoyer le tableau.[1] Vous m'aviez parlé de 15 jours ce qui était déjà beaucoup de temps, mais ce qui

Charles Delacroix, who had died at Bordeaux on 30 Dec. 1845, a few days short of his 67th birthday. M. Verrière-Choisy was his notary. For details of the will and identification of the Alexis couple, see pp. 47, 49–50, and nn.

[2] Probably Pierre-Antoine Berryer (1790–1868), Delacroix's most eminent relative in the legal profession.

[1] *Liberty leading the People* (Louvre; J144), which was being reclaimed by the Republican government after the February Revolution, having been taken into safekeeping by Delacroix shortly after it was bought by the State in 1831 and shown in the Salon of that year. Delacroix had asked Mouilleron to make a lithograph of it.

devient encore plus difficile avec la demande qu'on me fait et le retard des derniers jours. Je vous serais donc bien reconnaissant de commencer le plus tôt possible. Vous savez combien je me trouve heureux de vous voir entreprendre ce travail.

Recevez l'expression de mon dévouement bien sincère.

Eug. Delacroix

*To Alexandre Bixio[1]
(Getty Center)

jeudi 29 nov. [1849[2]]

Mon cher Bixio,

Je suis passé chez vous hier matin: je voulais vous prier de recommander ma candidature à ceux des <u>membres</u> que vous connaissez. J'ai grand besoin d'avocats <u>in illo corpore</u>. Dauzats[3] me dit que vous les rencontriez quelquefois et vous me rendrez service.—Si vous voulez, pour éviter les écritures et messages, je passerai d'ici à

[1] Jacques Alexandre Bixio (1808–65), doctor, naturalist, and politician. One of the editors of *Le National*, he was a leading writer of the liberal opposition under the July Monarchy. Minister of Agriculture and Trade, for only a few days (20–9 Dec. 1848), in Louis-Napoleon's first cabinet. As a member of the Legislative Assembly, he continued to support the liberal cause and was briefly imprisoned when the Assembly was dissolved upon the *coup d'état* of 2 Dec. 1851. His outspokenness had involved him in a duel with Thiers, who on 10 Dec. 1848 voted to elect Louis-Napoleon president, having been widely reported in the press as declaring that such an election would be 'une honte pour la France'. Reminded of the alleged statement by Bixio before the Assembly, he denied it and challenged him to a duel. Bixio retired from politics after the *coup d'état*, devoting himself to his scholarly interests and to business: he ran a bookshop specializing in works on agriculture, and administered several railway companies. From 1844, he had published various horticultural almanacs, including the *Annuaire de l'horticulture*. There is only one letter to him in *Correspondance* (ii. 77–8), from May 1841. He is first mentioned in the *Journal* (i. 265) in Feb. 1849.

[2] The 29th of November was a Thursday in 1849. The letter concerns Delacroix's fourth candidacy for election to the Institut; he made a formal application on 7 Dec. (*Correspondance*, ii. 411). Léon Cogniet was elected.

[3] Adrien Dauzats (1803–68), painter from Bordeaux, friend of Delacroix's, one of his executors.

deux ou trois jours à la questure, pour savoir si je peux avoir les admissions à la bibliothèque.[4] Adieu mon cher ami.

Votre bien dévoué

Eug Delacroix

*To Monsieur Cournault,[1] 98, rue de l'Université
(*Private Collection*)

Ce 3 janvier [1850—*postmark*]

Mon cher Monsieur,

Je ne pourrai guère arriver chez vous que vers midi: je vous préviens d'avance, tout en vous priant de m'excuser pour que vous ne pensiez pas que j'ai oublié.

Recevez mille compliments et remerciements.

Eug Delacroix

*To [Monsieur Cournault]
(*Private Collection*)

Ce 19 avril[1]

Monsieur,

Je ne puis absolument me rappeler l'heure que nous avons fixée pour notre rendez-vous de mardi: soyez assez bon pour me le dire

[4] Bixio appears to have asked for passes to the Peers' Library in the Luxembourg to view the decorations (he presumably had free access to the Deputies' Library, also decorated by Delacroix), and Delacroix is offering to approach the quaestors himself to obtain the necessary permission.

[1] Charles Cournault (1815–1904), amateur painter, collector, and scholar. Visited Algeria in 1840 and 1843, where he made many water-colours influenced by Delacroix, whom he probably met in 1839 and who bequeathed his North African artifacts to him. Curator of the Musée Lorrain, Nancy, in 1861. For further details, see C. de Meixmoron de Dombasle, *Charles Cournault* (Nancy, 1905), and my 'La Collection Charles Cournault', *BSHAF*, année 1978 (1980), 249–62, where this and the next note were published (pp. 261–2).

[1] Year unknown.

dans un petit mot que vous m'enverriez demain dans la journée, car je crois que vous en aviez pris note.

Votre tout dévoué

Eug Delacroix

*To [*Alexandre Bixio?*[1]]
(*Getty Center*)

Ce lundi [printemps/été 1850?[2]]

Mon cher ami,

Je me suis procuré des renseignements exacts sur le travail dont je vous ai parlé ce matin. Il est tout autre que ce que je pensais. Au lieu d'être un plafond unique il y a une foule de médaillons accessoires, portraits de <u>maréchaux</u> &c, toutes choses qui ne sont pas de ma compétence et qui en outre nécessiteraient un temps considérable. Il faudrait en outre probablement peindre tous ces plafonds sur place, autre inconvénient sur lequel je ne pourrais passer et qui d'ailleurs retarderaient [*sic*] l'achèvement. Je viens donc vous dire que je renonce à mon projet mais non pas à l'obligation que je suis heureux de vous avoir pour votre bonne pensée et pour les démarches auxquelles vous vouliez bien donner suite à cet effet. Ne parlez donc à personne mon cher ami et recevez tout de même les remerciements de cœur de votre bien dévoué

Eug Delacroix

[1] See letter of 29 Nov. 1849 to Bixio (p. 110) for biographical details. A previous owner, probably Roger Leybold, noted on the MS, perhaps on the basis of evidence unknown to me, that the addressee was probably Bixio.

[2] This letter about ceiling decorations to include portraits of marshals may have to do with Delacroix's hopes of obtaining a commission for battle paintings in the Hôtel des Invalides. His assistant Gustave Lassalle-Bordes records him as saying in the course of a conversation in the spring or summer of 1850: 'Eh bien! oui, mon cher Lassalle, [. . .] il y a de vastes murailles à couvrir au palais des Invalides; nous y peindrons les grandes batailles de la France d'autrefois et celles de nos jours' (*Correspondance* (Burty 1880), ii. p. xiii). If the letter was indeed addressed to Bixio, it was most probably written before the *coup d'état* of 2 Dec. 1851, when, as a liberal opponent of the new regime, he retired from politics and is unlikely to have been in a position to help Delacroix to secure what would have been a state commission.

*To ?

(BN MSS, Naf 24019, fo. 201^(r–v))

Ce mardi matin. [1850?¹]

Mon cher ami,

Sur votre avis si obligeant je me suis mis en campagne hier matin et après avoir beaucoup recueilli sur la commande en question, j'ai eu l'assurance qu'elle n'était pas dans les conditions que nous supposions: quant au chiffre et quant à la dimension. Le prix serait infiniment moindre et il se trouve outre la partie principale qui est notable une quantité d'accessoires, médaillons, portraits de maréchaux &c qui ne sont guère dans mes attributions. Il y avait à la vérité un plafond unique dans une autre salle et il est positivement donné. Voilà, mon cher ami, le réel de tout ceci. Recevez en attendant l'assurance de ma reconnaissance pour l'avis que vous m'avez donné et qui du reste m'a fait aller au fond de l'affaire pour m'ôter du moins le regret.

Mille amitiés de cœur

Eug Delacroix

J'oubliais de vous dire qu'il faudra probablement peindre sur place, inconvénient sur lequel je crois que rien ne me ferait passer.

To [Charles Soulier¹]

Ems, le 3 août 1850

[. . .] Je venais prendre les eaux qui ne me vont qu'à moitié: en revanche l'air des montagnes et l'exercice m'ont fait tout le bien nécessaire et surtout la vue des tableaux dont la route est semée. J'écris

¹ See the previous letter on the same subject.

¹ Charles Soulier, the presumed addressee, was one of Delacroix's oldest and closest friends. They met in 1816, according to Soulier. He had spent part of his childhood in England and taught Delacroix some English and initiated him in the technique of water-colour, which he had learnt from Copley Fielding. Delacroix painted two portraits of him in oils, whose present whereabouts are unknown (J(L)73, J(L)74), and three in graphic media, including a water-colour. This letter was published, as given here, in M. Sérullaz, *Delacroix* (Paris, 1989), 296–70, having recently passed in a public sale. A note in English with corrections, which may have been written when Delacroix was learning English from Soulier, is listed without quotation and dated *c.*1818–20, in *Bulletin* 207 of the Librairie de l'Abbaye, Paris (Mar. 1972), no. 1. A crude study of *Hamlet sees the Ghost of his Father* drawn on the document is illustrated.

à Villot pour l'engager à profiter de l'occasion de la vente du roi de Hollande pour voir les tableaux de Rubens.

Ni toi ni lui ne vous doutez de ce que c'est que Rubens. Vous n'avez pas à Paris ce que l'on peut appeler des chefs-d'œuvre. Je n'avais pas vu encore ceux de Bruxelles qui étaient cachés quand j'étais venu dans le pays. Il y en a encore qui me restent à voir: enfin dis-toi brave Crillon[2] que tu ne connais pas Rubens, et crois en mon amour pour ce furibond. Vous n'avez que des Rubens en toilette, dont l'âme est dans un fourreau. C'est par ici qu'il faut voir l'éclair et le tonnerre à la fois [. . .] Je m'en vais me consoler avec les Rubens de Cologne et de Malines que je n'ai pas encore vus. J'irais en chercher dans la lune si je croyais en trouver de tels. Je m'en vais apprendre l'allemand en rentrant à Paris [. . .] pour aller un de ces jours à Munich où il y en a une soixantaine et à Vienne où ils pleuvent également.[3] Comment négligent-ils au musée d'acquérir les <u>Miracles de saint Benoît</u>?[4] Voilà dans de petites dimensions quelque chose qui avec <u>la Kermesse</u>[5] comblerait nos lacunes. Mais quant à des grands Rubens, à moins que la Belgique ne fasse banqueroute, nous n'en aurons jamais de la grande espèce. Ne me trouves-tu pas redevenu jeune? Ce ne sont pas les eaux: c'est Rubens qui m'a fait ce miracle. [. . .]

[Eug Delacroix]

*To [*Madame Guillemardet?*[1]]
(*Getty Center*)

Ce 28 [1850/4?]

Madame,

Quoique je sois véritablement accablé de travaux très urgents qui me prennent tout mon temps, je ferai avec grand plaisir un dessin sur

[2] A jocular reference to the great captain of the sixteenth century, to whom Henri IV wrote in a letter that has become proverbial: 'Pends-toi, brave Crillon, nous avons vaincu à Arques, et tu n'y étais pas.'

[3] Delacroix never visited Munich or Vienna. For his comments on the works of art that he saw during this trip, which lasted from 6 July to 14 Aug., see *Journal*, i. 375–412.

[4] This Rubens, which was bought by the king of the Belgians in 1881 and is now in the Musée royal, Brussels, was with a Paris dealer as early as 1841, when it was copied by Delacroix (also Musée royal, Brussels; J163), and could have been acquired by the Louvre.

[5] In the Louvre, acquired by Louis XIV.

[1] Delacroix's reference to the addressee as a member of a family that he regards as

l'album dont vous me parlez. Vous ne serez pas surprise que je saisisse cette occasion de faire une si petite chose pour une personne comme vous qui appartenez à une famille que j'ose regarder comme la mienne et dont j'ai reçu tant de marques de bonté. S'il ne fallait que de légers sacrifices de ce genre pour moraliser les ouvriers, je me les imposerais bien volontiers. Malheureusement je crains et je suis presque convaincu que l'habitude de s'occuper beaucoup d'eux comme on le fait aujourd'hui, n'aille à un bout contraire à ne point penser à leur avenir. Je préfère bien les charités qu'on fait soi-même à des infirmes ou à des vieillards.

Pardonnez-moi, Madame, cette misanthropique réflexion et n'en soyez pas moins persuadée de ma bonne volonté et de ma bien respectueuse considération.

Eug Delacroix.

*To [*Antoine Préault?*[1]]
(*BN MSS, Naf 24019, fo. 214*[r])

Ce 31 [décembre 1851]

Mon cher ami,

J'ai reçu votre lettre et ferai de mon mieux pour que vos travaux soient appréciés comme ils méritent. Je ne savais rien encore de cela: Du reste j'ai été fort surpris moi-même quand le préfet m'a appris le choix qu'on a fait de moi: il s'agit d'avoir quelqu'un plus fondé que les autres à dire son avis sur ce qui regardera les arts. Après quelqu'hésitation j'ai accepté: c'est vous dire que je serai là comme partout tout à vous et bien sincèrement.

Eug Delacroix

his own suggests that she may be Mme Guillemardet, mother of his intimate friends from childhood, Félix and Louis, and on whose death in June 1855 he wrote: '[elle] était pour nous une seconde mère' (*Correspondance*, iii. 269–70).

[1] Antoine Augustin Préault (1809–79), Romantic sculptor, barred from the Salon until 1849. This letter clearly refers to Delacroix's appointment as a municipal councillor, which was made on 27 Dec. 1851, and expresses his willingness to use his position to help a fellow artist further his career. He is known, from a letter dated to 1854(?) by Burty and Joubin, to have interceded with the Prefect, unsuccessfully, on behalf of Préault (*Correspondance*, iii. 235: this letter to Préault, known to Joubin only from Burty's transcript, is now in BN MSS, Naf 24019, fo. 208[r–v]). On Delacroix's liking for Préault, see e.g. p. 119 here, and *Journal*, i. 272 (7 Mar. 1849): 'Il m'a intéressé et amusé. [. . .] je l'aime beaucoup.'

*To ?

(Getty Center)

Ce samedi 24 [janvier 1852[1]]

Mon cher Monsieur,

Recevez mille remerciements pour votre envoi: je n'ai pu encore que fourrer le nez dans quelques pages et j'y retrouve toute votre verve et votre profonde observation.—J'ai retrouvé un exemplaire du Prudhon,[2] heureux de vous l'envoyer. Tout cela sont des affaires qui ne me plaisent pas beaucoup quand je les relis: vous êtes bien bon d'y attacher de l'importance.

Vous me faites compliments de la position de l'hôtel de ville. Dieu veuille que j'y sois utile seulement un peu. Vous deviez savoir combien le goût et le bon sens ont de peine à prévaloir, et je ne parle ici que des choses d'art. Si je puis parer quelques coups à de belles choses je m'estimerai heureux: il est bien entendu que je n'ai accepté qu'à condition de m'occuper de mes affaires. Je vous écris ceci à la hâte en vous remerciant de nouveau et vous envoyant les assurances de la plus affectueuse considération.

Eug Delacroix

*To ?

(BN MSS, Naf 24019, fo. 190[r–v])

Ce 1er juin [probably 1852[1]]

Mon cher Monsieur,

Je m'empresse de vous transmettre un fragment de la lettre de M. Guillemardet qui répond à la demande que je lui avais faite pour vous aussitôt la réception de votre lettre. Je désire que le temps qui vous est

[1] Evidently addressed to a man of letters, perhaps an art critic, this letter can be dated by the reference to Delacroix's position as a municipal councillor of Paris, to which he was appointed on 27 Dec. 1851 (cf. *Correspondance*, iii. 101 n. 3).

[2] Delacroix's essay on the painter Pierre Paul Prud'hon, published in the *Revue des Deux Mondes* on 1 Nov. 1846.

[1] This letter and the next appear to have been written to a correspondent who was seeking advancement as a collector ('receveur') of taxes or other government revenue, and on whose behalf Delacroix had approached his old friend Louis Guillemardet, son

accordé vous suffise. Il vous donne d'ailleurs le moyen d'obtenir un prolongement.

Je suis si accablé de travail et d'un travail qui est attendu pour une époque fixée qu'il est bien douteux que je puisse m'absenter cette année. Ces orages continuels sont aussi bien nuisibles à ce que j'ai ouï dire à la qualité des eaux minérales. Cependant je ne désespère pas encore tout à fait de profiter des renseignements que vous avez eu la bonté de me donner. Je vous envoie une lettre un peu écourtée dans le désir qu'elle parte aujourd'hui pour vous rassurer plus tôt sur l'issue de votre démarche et en considération de l'heure avancée. Recevez donc mon cher Monsieur mille nouvelles assurances de mon affectueux dévouement.

Eug Delacroix

*To ?
(BN MSS, Naf 24019, fos. 195^{r-v}, 196r)

Paris 30 nov. [probably 1852]

Mon cher Monsieur,

J'ai transmis aussitôt que je l'ai reçue à M. Guillemardet la lettre que vous m'avez adressée au sujet de votre avancement. Je vous renvoie une partie de la lettre qu'il m'a écrite en réponse. Elle ne répond point du tout aux espérances que vous aviez conçues, il ne s'explique même pas sur quoi vous les aviez fondées: Je regrette beaucoup ce résultat que je ne suis pas à même d'apprécier dans mon ignorance de ces sortes d'affaires. Je crois, mon cher Monsieur, et je vous le répète avec tristesse, qu'à moins d'une intervention de la nature la plus influente, vous aurez de la peine à franchir le cercle de difficultés dans lequel vous êtes retenu, vu la concurrence énorme qu'il y a pour les places et la réserve des places de receveurs particuliers nommés en dehors de l'avancement ordinaire.

J'ai reçu dernièrement des nouvelles de ma cousine et de Mr Lamey. Ils étaient assez bien tous les deux et j'ai été ravi de l'apprendre, car il y

of a former ambassador, and no doubt a civil servant himself. The work that Delacroix was expected to finish by a fixed date, mentioned in this letter, was probably the decoration of the Salon de la Paix in the Hôtel de Ville, which was supposed to be completed by the end of 1852. The hope he expresses in the next letter that his cousins M. and Mme Lamey may come to Paris in the summer is reiterated in a letter to them of 3 Feb. 1853 (*Correspondance*, iii. 137).

avait déjà longtemps qu'il ne m'avaient pas écrit. Elle m'a parlé de vous avec toute l'amitié qu'elle vous porte: peut-être viendront-ils à Paris cet été. Je le désire vivement. Elle est presque ma seule parente: elle est à coup sûr la plus proche.

Agréez cher Monsieur avec l'expression de mon regret mille compliments dévoués.

<div align="right">Eug Delacroix</div>

To [Jean Alaux[1]]

<div align="right">Le 14 [octobre 1852]</div>

Delacroix invites Alaux to come and see his ceiling at the Hôtel de Ville, to which he still has to add some touches, before he puts it in place. He specifies a precise time.

*To Monsieur Pietri,[1] rue St Honoré 348
(Getty Center)

<div align="right">17 oct. 1852 [postmark[2]]</div>

Mon cher Pietri,

Nous jouons vraiment de malheur. Vous ignorez sans doute que je suis chargé pour les fêtes de l'hôtel de ville qui auront lieu <u>en</u>

[1] Jean Alaux, known as 'le Romain', painter. In the 1830s he restored paintings by Niccolo dell'Abbate at Fontainebleau, and ruined them. Director of the French Academy at Rome from 1847 to 1852, elected to the Institut in 1851. He is mentioned only once in Delacroix's *Journal*, on 5 Feb. 1858 (iii. 170), and there are no letters to him in *Correspondance*. This letter, belonging to descendants of Alaux, was summarized by Michael Brockmeyer in his thesis for the University of Paris, Sorbonne, 'Jean Alaux (1785–1864), Sa vie et son œuvre' (1980), 214. For the dating of the letter, see the following letter to Pietri n. 2.

[1] Either the friend of this name who inspired Delacroix by reading Dante aloud in the original when he was painting a head in his first Salon painting, the *Barque of Dante* of 1822 (Louvre; J100. See *Journal*, i. 265—22 Feb. 1849; ii. 136—24 Dec. 1853), identified by Joubin as Pierre-Marie Pietri, b. 1809, but more probably Jean-Marie, b. Corsica 1789, and appointed to the sub-prefecture of Sartène, his birthplace, at the end of Feb. 1848; or Hector Pietri, apparently b. 1823, Councillor at the Imperial Court of Montpellier 1857–79 and perhaps a member of the same family. There are no letters to either in *Correspondance*; one to the latter, dated 10 Dec. 1862, is published here (p. 175).

[2] The month is indistinct, but this letter concerns the decorations for the Salon de la Paix in the Hôtel de Ville, and the paintings for this scheme were transferred from Delacroix's studio in Oct., to be fixed in place on Tuesday the 19th. On 18 Oct. he notes: 'J'ai travaillé tous ces jours-ci avec une ténacité extrême, avant d'envoyer mes peintures qu'on colle demain' (*Journal*, i. 493).

décembre de travaux considérables. Tous les tableaux que j'ai faits chez moi viennent d'être transportés sur place et tous les jours je vais y être installé au milieu des ouvriers et des travaux de toute espèce sans pouvoir un instant les perdre de vue. Veuillez donc agréer tout mon regret pour ce contretemps et me croire

 votre tout dévoué

Eug Delacroix

*To ?
(Getty Center)

Ce jeudi matin [automne(?) 1852[1]]

Mon cher ami,

 J'ai eu bien grand regret de ce que vous me dites au sujet de Préault: car il n'y a pas d'homme que j'aimasse mieux obliger et je lui suis sincèrement attaché: mais l'autre jour au moment même où je venais de parler de mon envie d'abandonner le logement un de nos confrères du dîner m'a fait la même demande que vous me faites, mais pour une personne qui m'intéresse bien moins que Préault et je lui ai donné l'autorisation d'agir. J'aurais donc besoin que vous priassiez Préault de garder même le silence sur ma résolution, attendu qu'on pourrait sur ce bruit agir de manière à entraver l'affaire. Quant à votre vieille femme je ferai tout ce que vous désirerez et que vous auriez fait autant que j'en serai capable.

 Je vous embrasse et vous envoie mille regrets

Eug Delacroix

To [Jean Alaux, à Rome[1]]

Le 19 décembre 1852

Monsieur et cher Confrère,

 Je viens de recevoir une lettre du Ministre de l'Instruction Publique qui en réponse à la demande pressante que je lui en avais faite me

[1] This letter seems to refer to the same matter as the next, namely Delacroix's decision to relinquish living quarters in the Institut, rue de Seine, which Alaux moved into on his return from Rome and kept until his death in 1864.

[1] This letter, which belongs to Alaux's descendants, was transcribed by Michael

donne avis qu'il vous a accordé le logement que j'occupais à l'Institut. Je suis très heureux de pouvoir vous annoncer ce résultat, non pas en vue du logement en lui-même, mais à cause de l'assurance que vous avez, une fois établi, d'en avoir un plus convenable et plus commode. Le Ministre du reste n'avait pas besoin de ma demande pour vous accorder avec empressement, je n'en doute pas, une légère faveur à laquelle vous avez plus de droits qu'il n'en faut. Agréez, Monsieur et cher Confrère, l'expression de ma haute considération et de mon entier dévouement.

[Eug Delacroix]

*To ?[1]
(BN MSS, Naf 24019, fo. 207^{r-v})

Ce vendredi [*c.* 1853]

Cher Monsieur,

Je réponds bien tard à votre aimable lettre: c'est que je suis très accablé de ceci et de cela et le temps passe on ne sait comment. D'abord je ne puis assez vous remercier de votre attention comme je le fais d'avoir bien voulu me faire copier votre mémoire sur le projet de décoration. J'ai été voir Mercey[2] qui n'en avait pas encore entendu

Brockmeyer ('Jean Alaux (1785–1864), Sa vie et son œuvre' (1980), 213–14). It was not previously known that Delacroix had accommodation at the Institut, but on his attempt to get some, and his pessimism about succeeding, see two letters of 16 Nov. 1850 (*Correspondance*, iii. 44–6).

[1] It is possible that this letter was written to the architect Félix Duban, who was put in charge of restoring the Galerie d'Apollon in the Louvre after the Revolution of Feb. 1848, and wished to restore it to its original appearance (or intended appearance) rather than pursuing Louis-Philippe's policy of filling it with decorations unrelated to the seventeenth-century scheme. The original, uncompleted plan was to include tapestry portraits of famous men of Louis XIV's time, woven at the Gobelins after originals by leading painters of the period. Delacroix is evidently complaining about a ministerial decision to travesty that idea by commissioning portraits out of keeping with the original intention and by mediocre painters. Twenty-four portraits of painters, sculptors, and architects from the sixteenth to the eighteenth centuries, and four of French kings, were woven for the Gallery from 1854 on, and still line its walls today. Delacroix, of course, had especially good reason to protest, as he had painted the central compartment on the ceiling, *Apollo slays Python* (J578), in 1850–1.

[2] Frédéric Bourgeois de Mercey (1805–60) began as a landscape painter, then went into administration. Head of an office in the division of Fine Arts in 1838; director of Fine Arts at the Ministry from 1853. Author of *Études sur les Beaux-Arts depuis leur origine jusqu'à nos jours*, 3 vols. (1855), on which Delacroix commented in Mar. 1860 (*Journal*, iii. 279–83).

parler: la chose est malheureusement arrêtée comme vous le pressentiez: Des tapisseries bon Dieu d'après des portraits exécutés par le premier venu et dont pas un n'aura de rapport ni avec son voisin, ni avec la pièce. Enfin! Il ne restera de tout ceci que ma reconnaissance pour votre bon souvenir. Après ma mort, je compte bien qu'un ministre trouvera qu'on a eu le plus grand tort de faire ce qu'on fait.

Mille choses dévouées et affectueuses.

<div align="right">Eug Delacroix</div>

*To Monsieur Arnoux[1]
(Getty Center)

<div align="right">Ce mercredi [été 1853?]</div>

Mon cher Arnoux,

Je vous réponds en courant, obligé que je suis de sortir à l'instant et me trouvant en plein dans un travail très rude pour mon plafond, lequel ne me laisse guère de temps et surtout de force quand mon travail est fini. Faire ce que vous me demandez aussi vite me serait impossible: en second lieu j'ai horreur des biographies: je me suis laissé soutirer quelques détails à peu près il y a quelque quinze ans qui sont livrés au public tant bien que mal. Il y en a une qui n'est pas trop mal de MM. Eyma et Lucy vers 1840:[2] si vous pouviez avoir celle-là elle ferait votre affaire.—Gigoux a fait un portrait de moi,[3] mais il est très peu ressemblant: je préfère encore celui de Villot.[6]

à vous bien sincèrement

<div align="right">Eug Delacroix</div>

[1] Jules Joseph Arnoux, painter and journalist. The ceiling that Delacroix refers to here is apparently that of the Salon de la Paix in the Hôtel de Ville. The biographical details disseminated some fifteen years ago seem to be those, somewhat scanty, published in *Revue des peintres*, ii, 47th inst. (June 1838), 161–4. By 1853, Arnoux had been writing Salon reviews favourable to Delacroix for several years, including one for the Salon of 1850–1. There is only one letter to him in *Correspondance* (iii. 302), dated 17 Nov. 1855.

[2] L X. Eyma (pseudonym of Adolphe Ricard) and A. Lucy: *Écrivains et artistes vivants français et étrangers (Biographies avec portrait)*, 2ᵉ inst., *Eugène Delacroix* (Paris, 1840). Since this brief early biography is little known and revealed by this letter to have had Delacroix's qualified approval, it is reprinted in full in Appendix II.

[3] A lithograph by Jean Gigoux (1806–94) published in *L'Artiste* in 1832 (R no. 16, p. xlviii), and in a copy by E. Lorsay in X. Eyma and A. Lucy, *Écrivains et artistes vivants*.

[4] The etching of 1847 by Frédéric Villot after a self-portrait in charcoal drawn by Delacroix *c*.1818 (Frontispiece).

*To ?
(Getty Center)

Ce 15 juillet [1853[1]]

Mon cher ami,

Je vous demande un million de pardons de ma négligence: je suis si occupé de l'achèvement de mon travail qui va avoir lieu que je rentre très fatigué et oublie malheureusement tout.

Je vous avouerai à ma honte que je ne conserve aucun des documents de l'hôtel de ville. Je m'y regarde comme tout à fait spécial et encore mes travaux ontāils grandement nui à mon assiduité: quant à ces renseignements, ils disparaissent à mesure qu'ils m'arrivent après en avoir tiré usage pour le moment.

Pardonnez-moi donc et croyez à mon regret et à mes compliments de cœur.

Eug Delacroix

*To Princess [Marceline Czartoriska[1]]
(Getty Center)

Ce vendredi [nov. 1853/jan. 1854?[2]]

Princesse,

Je vous remercie mille fois de votre aimable souvenir et de la manière dont vous l'exprimez: je n'ai pas besoin de vous assurer que

[1] Delacroix here refers to his decorations for the Salon de la Paix in the Hôtel de Ville, which he was in fact unable to complete before Mar. 1854. He is apparently replying to a historian or critic who has requested documents concerning the commission, perhaps Arnoux, who, it is clear from the previous letter, was interested in obtaining documentation on Delacroix.

[1] Wife of Prince Alexander Czartoriski, b. Poland 18 May 1817, d. Cracow 4 June 1894, pianist and a favourite pupil and friend of Chopin; she was present at his death. Delacroix visited her frequently between 1850 and 1856. He admired her as a musician and as a woman, noting on 31 Mar. 1855, for example: '[. . .] elle conserve son charme. L'esprit fait beaucoup en amour; on pourrait devenir amoureux de cette femme-là, qui n'est plus jeune, qui n'est point jolie et qui est sans fraîcheur' (*Journal*, ii. 325). There are no letters to her in *Correspondance*.

[2] Delacroix is apparently acknowledging good wishes for his saint's day in November or the New Year, and refers to the decorations for the Salon de la Paix in the Hôtel de Ville when he writes of the work he is finishing at the moment.

j'ai été très heureux de vous revoir et je n'en manquerai pas l'occasion: seulement je vous prie d'avoir l'indulgente bonté de m'excuser si je ne vais pas dîner avec vous: je viendrai de bonne heure pour jouir de toute ma soirée. Le travail que j'achève dans ce moment exige de moi un régime particulier: je dîne de très bonne heure et ai besoin de repos avant de resortir: sans cela je ne ferais pas ma journée le lendemain. Quel ridicule de s'être niché dans la tête l'ambition de faire parler de soi: heureusement je sens chez moi cette corde devenir moins sensible: tout le monde y gagnera.

Agréez Princesse l'hommage de mon profond respect.

Eug Delacroix

*To Monsieur Gambart[1]
(Getty Center)

Ce 4 janvier [1854[2]]

M. Delacroix à l'honneur de prévenir Monsieur Gambart qu'il ne pourra le trouver chez lui que jusqu'à 9 heures du matin, se trouvant obligé d'aller de bonne heure à ses travaux.

Excepté demain jeudi 5.

*To ?
(Getty Center)

Ce 17 [janvier 1854[1]]

Mon cher ami,

J'espérais montrer à loisir mon salon à l'hôtel de ville: on m'a demandé à l'improviste de le finir sauf retouches pour la fête du 28. Je n'aurai donc que demain mercredi et jeudi pour le faire voir à

[1] Perhaps the religious painter Henri Gambard, b. 1819, pupil of Signol.

[2] Delacroix again refers to his work in the Salon de la Paix, which he was hastening to finish in Jan. 1854. This note was written on a Wednesday, as the ending shows, and 4 Jan. fell on a Wednesday in 1854. It occurred on the same day of the week in 1860, but Delacroix was not working in Saint-Sulpice at that time (see *Correspondance*, iv. 146, 6 Jan. 1860: 'Depuis une quinzaine environ je ne quitte pas ma chambre').

[1] On this day, Delacroix sent similarly worded invitations to view his work in the Salon de la Paix to Théophile Gautier and Arsène Houssaye (*Correspondance*, iii. 189).

quelques amis avant le public. Vous seriez bien aimable d'y venir un instant. Après une heure on n'y voit plus. C'est le travail de chien que je fais depuis un mois surtout qui m'a empêché de vous voir et de vous remercier de votre souvenir: le soir je n'en puis plus.

Je vous embrasse

Eug Delacroix

*To Monsieur Henry Delaborde,[1] rue de Joubert 26
(*Getty Center*)

Ce 9 f[r] [février 1854—*postmark*]

Monsieur,

Si vous voulez prendre la peine de passer à l'hôtel de ville demain vendredi ou lundi prochain, je serais très heureux de vous montrer mon salon pendant que je retouche encore. Vous m'y trouverez sûrement après 2[h].

Agréez les assurances de ma haute considération.

Eug Delacroix

*To [François Buloz, Editor of the Revue des Deux Mondes]
(*Getty Center*)

Champrosay ce 20 avril [1854]

Mon cher Monsieur,

Je n'ai reçu que tout à l'heure le dernier numéro de la revue dans lequel j'ai trouvé un magnifique article de Planche me concernant.[1] Je

[1] Comte Henry Delaborde (1811–99), painter and critic, curator of the Cabinet des Estampes at the Bibliothèque impériale (now nationale).

[1] Gustave Planche (1808–57), art critic. The article, which discussed at length Ingres's ceiling in the Salon de l'Empereur of the Hôtel de Ville and Delacroix's Salon de la Paix in the same building, appeared in the *Revue des Deux Mondes* on 15 Apr. 1854, under the title 'L'Apothéose de Napoléon et le Salon de la Paix: Les Deux Écoles de Peinture à l'Hôtel-de-Ville'. The author pleaded for tolerance, 'l'administration ne doit se laisser entraîner par aucune doctrine exclusive', and offered a balanced appraisal of the merits of both schemes. Delacroix notes in the *Journal* (ii. 167) that he wrote to both Planche and Buloz on 20 Apr. 1854.

me réserve de le remercier lui-même dans la lettre ci-jointe que je vous prie de vouloir bien lui remettre. Celle-ci est pour vous exprimer à vous combien je vous suis obligé: le retard n'ôte rien à l'à-propos et la réunion des deux ouvrages dans le même examen me convient à merveille. Reste à savoir si le prodigieux orgueil du moderne Raphaël[2] sera flatté par la hardiesse du parallèle.

Pour mon compte de vous renouveler et mes remerciements et l'assurance de mon bien sincère dévouement.

Eug Delacroix

*To [M. le Conservateur du Musée de Nancy][1]
(Archives municipales, Nancy—Année 1855)

Paris ce 4 mars 1855

Monsieur,

Conformément à la faculté qui a été laissée aux artistes, d'après le vœu du gouvernement, de choisir dans les musées des départements ceux de leurs ouvrages qu'ils jugeraient les plus propres à figurer à l'exposition universelle, je prends la liberté de m'adresser à vous pour obtenir à cet effet le tableau de la bataille de Nancy. Une personne très intelligente et très capable de prendre les soins convenables pour qu'il n'arrive aucun accident dans l'emballage et le transport veut bien aller à Nancy et se présenter à vous. Dans le cas où vous ne verriez pas d'objection à remplir le vœu que j'ai formé de montrer ce tableau que je regarde comme *l'un des moins faibles que j'ai produits* je serais heureux de vous en avoir l'obligation. Il serait indiqué à l'exposition, que le tableau est tiré du Musée de la ville de Nancy: je suis déjà convenu de la même chose avec M. le conservateur du Musée de Lille qui m'a fait obtenir l'un de mes tableaux confié à ses soins.[2]

Seriez-vous assez bon, Monsieur, si ma demande ne vous paraît pas indiscrète, de m'écrire aussitôt que possible vu l'urgence, la dimension

[2] Ingres.

[1] This letter concerns the loan of *The Battle of Nancy*, dated 1831 (Musée des Beaux-Arts, Nancy; J143), to Delacroix's retrospective show at the Exposition universelle. The words in italics in the third sentence were quoted in Johnson, i. 143. On the return of the picture, see letter of 18 Dec. 1855.

[2] *Medea about to kill her Children* (J261).

exacte du tableau pour la hauteur et la largeur (en dehors de la bordure) afin de prendre les précautions nécessaires pour le cylindre destiné à le rouler.

J'ai l'honneur d'être, avec une considération très distinguée, Monsieur, votre très obéissant serviteur

Eug Delacroix
rue notre dame de Lorette 58

To [an Artist]
(*Getty Center*)

Ce 5 avril [1855¹]

Monsieur,

J'ai examiné avec beaucoup d'intérêt les photographies que vous avez bien voulu m'envoyer et autant qu'on en peut juger par une reproduction, elles remplissent toutes les conditions du genre que vous avez adopté pour le style comme pour la composition. Je suis donc très surpris que vous ayez été refusé par le jury, mais je suis encore plus surpris qu'on ait pu vous dire que j'avais été pour quelque chose dans ce refus, puisque je n'ai pas assisté aux opérations du jury. M'étant excusé sur la nécessité de finir mes tableaux, auxquels je travaille encore, je n'ai eu aucune connaissance de ce qui s'y est fait. Toutes les fois que j'ai pris part à ces jugements et par suite du choix des artistes qui m'avaient désigné à cet effet, j'ai usé de plus d'indulgence que de sévérité; d'ailleurs Monsieur, pour vos compositions il ne vous fallait que de la stricte justice autant que j'en puis juger.

Je vous remercie encore une fois, Monsieur, de la pensée bienveillante qui vous a porté à me faire l'envoi de votre ouvrage et vous prie de croire à l'expression de ma haute considération.

Eug Delacroix.

¹ This letter, in which Delacroix refers to his having been absent from the Salon jury's deliberations because of the need to finish his pictures, was evidently written shortly after a letter on a similar matter dated 24 Mar. 1855, in which he said: 'Je ne puis malheureusement pas aller au jury, retenu chez moi par la nécessité de finir mes tableaux' (*Correspondance*, ii. 250).

*To M. et Mme Legouvé [1]
(*Getty Center*)

Ce 16 avril [1855[2]]

M. Delacroix ne manquera pas de se rendre avec le plus grand empressement à l'aimable invitation que Monsieur et Madame Legouvé lui ont fait l'honneur de lui adresser pour samedi 21 avril.

*To Monsieur Lessore,[1] peintre à la Manufacture Imp[éria]^{le} à Sèvres
(*Private Collection, New York*)

Ce 16 avril [1855—*postmark*]

Mon cher Monsieur,

Je m'empresse de vous remercier de votre aimable cadeau et pour le souvenir que vous avez conservé de moi et pour celui qui vous est resté de mon tableau. Que ne peut-on faire de grands tableaux sur fayence: ils dureraient plus que ceux que nous faisons sur toile. J'ai eu la fantaisie de remettre à l'exposition ce Christ que vous avez bien voulu reproduire; il m'est arrivé recouvert d'une couche de crasse et de vernis, qui est enlevée maintenant, mais non sans endommager quelques parties; d'ailleurs la destruction l'attend dans un temps borné, à cause de sa place et de sa mauvaise place dans une église.

Je suis heureux qu'on vous ait confié de nouvelles copies d'après

[1] Ernest Legouvé (1807–1903), playwright, elected to the Académie française in 1855.

[2] On 21 Apr. 1855, which was a Saturday, Delacroix noted: 'Dîné chez Legouvé avec Goubaux, Patin, etc., etc.' (*Journal*, ii. 325). Prosper Parfait Goubaux (1795–1859), schoolmaster, translator of Horace, and playwright, collaborated with Legouvé among others. Delacroix had known him since schooldays and between 1824 and 1834 painted a series of portraits of pupils who won prizes at the school he founded (J71–J76, J211–J214). Henri Patin (1793–1876) was a classical scholar, academician, and professor at the Sorbonne, author of *Études sur les tragiques grecs*.

[1] Émile-Aubert Lessore (1805–76) provided copies of pictures to be rendered on porcelain at Sèvres. Delacroix mentions him twice in the *Journal* in 1847 (i. 225, 247), once after lending him some drawings, but there are no letters to him in *Correspondance*. This letter concerns Delacroix's *Agony in the Garden* (J154), painted between 1824 and 1827 for the church of Saint-Paul-Saint-Louis and lent to his retrospective exhibition in 1855.

Rubens. <u>La pêche miraculeuse</u> que j'avais vue me donne l'assurance de ce que vous pourrez faire. L'élévation en croix est la plus belle chose qu'on puisse faire.

Adieu cher Monsieur, mille remerciements et souvenirs bien reconnaissants

Eug Delacroix

*To [Alexandre Bixio?[1]]
(Getty Center)

Ce mercredi matin [mai/août 1855?[2]]

Mon cher ami,

Vous êtes un terrible homme de ne pas vous y prendre plus tôt. Il a fallu beaucoup d'intrigues pour introduire votre liste, la mienne étant déjà présentée et le nombre d'étrangers à inviter étant considérable. On m'a promis pourtant toutes les demandes et je vous en avertis avec empressement.

à vous de cœur

Eug Delacroix

*To [Alexandre Bixio[1]]
(Getty Center)

Champrosay ce 10 juin [1855].

Mon cher ami,

J'aurais pu avoir votre lettre à Paris jeudi: par un malentendu je n'en ai eu connaissance qu'ici à mon retour. Vous ne doutez pas que je ne

[1] A note written on the MS by a previous owner, probably Roger Leybold, identifies the addressee as probably Bixio, perhaps on the basis of knowledge of the letter's provenance. On Bixio, see letter of 29 Nov. 1849, p. 110.

[2] The reference to the need to invite a considerable number of foreigners to the function for which Delacroix's friend has evidently asked for invitations at the last minute suggests that this letter may have to do with the visit of the Lord Mayor of London, for whom a banquet was given at the Hôtel de Ville on 7 June 1855 (see Journal, ii. 334), or with some function connected with Queen Victoria's visit to Paris from 18–27 Aug.

[1] The reference to the ball at the Hôtel de Ville and to recommending his friend's

fasse de mon mieux pour être utile à Monsieur Letellier[2] sur votre recommendation, puisque je n'ai pas le plaisir de le connaître, je vais présenter sa demande et l'appuyer autant que possible. Malheureusement je suis établi à Champrosay et assez souffrant: sans cela je l'aurais déjà recommandé: je viens demain à Paris pour le bal de l'hôtel de ville. Je viendrai de bonne heure dans la journée pour donner la demande de M. Letellier: je lui écris à lui-même pour qu'il vienne me voir s'il est possible.

Mille amitiés de cœur

Eug Delacroix

To [*Mme Alexandre Bixio*]
(*Getty Center*)

Samedi [30 juin 1855?[1]]

Madame,

Je ne sais si vous voudrez profiter pour vous ou vos amis de deux billets dans la tribune de la ville dont je puis disposer: je vous les offre à tout hasard. Je suis revenu deux heures de la campagne et je repars. Je vis donc pour quelque temps en hermite pour me reposer et vous prie d'agréer mille hommages bien respectueux en attendant le plaisir de vous voir. J'embrasse Monsieur Bixio.

Eug Delacroix

protégé establishes the date as 1855 and the addressee as Alexandre Bixio: Delacroix notes on 11 June 1855: 'A Paris, comme l'autre jour, pour le bal de l'Hôtel de Ville. [. . .] Du chemin de fer, je vais à l'Hôtel de Ville pour parler pour le protégé de Bixio.' Referring to the ball, he goes on to say: 'Très belle fête. La cour nouvellement arrangée fait beaucoup d'effet' (*Journal*, ii. 335).

[2] Unknown.

[1] Delacroix came to Paris from his country retreat at Champrosay on 30 June to attend to his duties on the selection committee for paintings to be shown at the Exposition universelle, and returned in the early afternoon (*Journal*, ii. 349–50.). The offer of tickets for the municipal stand may be connected with the visit of Queen Victoria and Prince Albert in August.

*To [*Alfred Auguste Cuvillier-Fleury*[1]*]
(*Getty Center*)

Ce 31 juillet [1855[2]]

Mon cher ami,

Je me suis informé aussitôt la réception de votre lettre. Vous verrez ce matin même à ce qu'il m'a promis, M. d'Ideville[3] qui est un très bon jeune homme, mais très étourdi qui, sans autre information, se rappelait que vous aviez été l'ami de M. Delavalette et connaissant de reste votre importance dans la rédaction des débats[4] a imaginé de vous adresser à vous, comme à quelques personnes telles que Girardin[5] &c, l'article nécrologique que vous avez vu, pensant que vous pourriez le faire insérer. L'ayant trouvé par bonheur hier soir, j'ai essayé de lui faire sentir, qu'une simple demande de sa part ou de la part de la famille ajoutée à sa notice, était de première nécessité: pour Girardin passe qui est rédacteur en chef et propriétaire de son journal; mais encore un coup, quoique vous soyez beaucoup dans le journal, vous n'êtes pas la boîte aux annonces.

Je regrette bien pour ma part que vous ayez été dérangé par ce petit incident, mais beaucoup moins, mon cher ami, quand je pense que cela m'a valu de vous un mot de souvenir et d'amitié. Je vous remercie bien de ce que vous me dites de bon et d'aimable sur mon exposition. Elle est pour moi une chance très heureuse et des plus inattendues. Vous autres écrivains vous voyez partout des répétitions de vos ouvrages; ce qui n'est pas apprécié à Quimper, le sera à Carpentras ou ailleurs: quant au pauvre peintre qui n'a qu'un original unique, une

[1] The addressee is identified in a pencil note written on the MS by a previous owner, probably Roger Leybold, who may have had certain knowledge of the letter's provenance. The identification is in any case wholly convincing. On Fleury and his relationship to the Lavalette family, see letter of 10 May 1839, p. 99.

[2] The year is established by the reference to Delacroix's exhibition, i.e. his retrospective show at the Exposition universelle. The letter appears to concern an obituary for the Comtesse Émilie de Lavalette, Mme de Forget's mother, of whose death Delacroix learnt on 19 June 1855 (*Journal*, ii. 345). For further biographical details, see letter of 16 Mar. 1830 to Charles de Verninac, p. 11 n. 2.

[3] Comte Henry d'Ideville (1830–87), diplomat and writer, relative of Mme de Forget. He probably drafted the obituary in question. In 1886 he was to publish *La Comtesse de Lavalette (Émilie de Beauharnais)*.

[4] *Journal des Débats*.

[5] Émile de Girardin (1802–81), editor and owner of *La Presse*. He bought the bust of Bianca Capello by Marcello (the Duchesse Colonna) shown at the Salon of 1863 (see p. 84).

fois enfoui dans une galerie obscure d'où lui viendra la justice, s'il la mérite bien entendu.

Adieu mon cher ami: nous nous verrons cet hiver chez notre bon Édouard.[6] En attendant recevez mille dévouements de cœur

Eug Delacroix.

*To [Auguste Lamey,[1] Strasbourg]
(Getty Center)

Ce 12 août [1855[2]]

Mon cher cousin,

Je reçois votre bonne et aimable lettre et m'empresse d'y répondre pour vous demander si à votre tour une légère modification dans vos projets ne pourrait prolonger le temps que j'aurai tant de plaisir à passer avec vous et ma cousine. Ce serait de venir dans la dernière semaine d'août au lieu d'attendre septembre: ainsi pour ce qui me concerne au lieu de partir le 1er du dit mois, je n'irais à la mer que le 15: mon médecin veut absolument que je prenne quelques bains de mer et plus tard que le 15 ce serait plus nuisible qu'utile: d'un autre côté il m'est impossible de m'absenter à présent; car sans parler de mes travaux, je fais partie de plusieurs commissions chargées d'objets importants et que je ne puis déserter. Ce seraient donc trois semaines environ que nous aurions à passer ensemble. Le plus tôt serait le mieux sous tous les rapports. Je suis ravi que votre santé ne s'oppose

[6] Édouard Bertin (1797–1871), son of the founder of the *Journal des Débats* of whom Ingres painted a famous portrait in 1832 (Louvre), landscape painter. Gave up painting in 1854 to succeed his brother Armand as director of the paper. A friend from Delacroix's youth.

[1] Judge at Strasbourg, husband of Delacroix's first cousin on his mother's side, Alexandrine Pascot; he whom Delacroix called her 'ours de mari' in his younger days (see p. 16), but grew very fond of.

[2] This letter, which includes greetings to Mme Lamey, 'ma chère cousine', was written before Feb. 1856, when she died; and the reference to the changing face of Paris must apply to the transformations brought about by Baron Haussmann, who was nominated Prefect of the Seine on 22 June 1853. It can hardly have been written in 1854, since Delacroix departed Paris for Dieppe on 17 Aug. of that year. Plans for the Lameys to visit Paris and for Delacroix to go to the seaside in Sept. fell through. Instead, he visited them at Strasbourg in the second half of Sept., arriving on the 19th, having first visited the Verninacs at Croze in the Lot (see p. 26), and spent a fortnight at Dieppe at the beginning of Oct.—when it was surely too cold to bathe!

point à ce voyage et ne soit pas la cause de ce retard: je me promets un bien grand plaisir de nos causeries du soir: vous éprouverez aussi une grande surprise de l'aspect nouveau que donnent à Paris tant de travaux multipliés et très utiles: en un mot ce sera pour vous je crois une grande diversion et pour moi un grand bonheur au milieu de mon isolement que le voyage, que vous entreprenez malheureusement trop peu souvent pour ce que je désire. Redites le bien à ma chère cousine que j'embrasse ici bien affectueusement, et recevez encore, mon cher cousin, l'assurance de mon attachement bien dévoué.

Eug Delacroix

*To [an Art Critic¹]
(Getty Center)

Ce 1ᵉʳ nov. [1855?]

Monsieur,

J'ai lu avec la plus grande reconnaissance l'article si bienveillant que vous avez bien voulu écrire sur mon salon: je me serais empressé de vous adresser mes remerciements mais j'ignorais votre demeure. M. Cl. de Ris² veut bien se charger de vous faire passer ce mot qui ne vous exprimera qu'imparfaitement mes sentiments et en même temps l'estime que j'ai pour la manière dont vous appréciez les arts en général.

Agréez Monsieur l'assurance de ma haute et bien affectueuse considération.

Eug Delacroix

¹ This letter may refer to a review of Delacroix's retrospective show at the Exposition universelle in 1855, possibly by the young and short-lived critic Charles Perrier (1835–60), who had published an enthusiastic article on it in *L'Artiste* on 10 June. Delacroix referred elsewhere to the exhibition as 'mon Salon' (cf. *Journal*, ii. 329). The letter is clearly not addressed to an established critic, since Delacroix does not know where he lives and sends it through Clément de Ris, himself a regular contributor to *L'Artiste*.

² Comte L. Clément de Ris (1820–82), art critic, assistant curator at the Louvre, then curator of the Musée de Versailles.

*To [a Functionary[1]]
(Fondation Custodia, Paris)

Ce lundi 5 [novembre 1855].

Mon cher Monsieur,

J'ose solliciter de votre obligeance de me faire adresser par la poste à la campagne où je serai la lettre de convocation pour le jour de la distribution des récompenses. Je pense que vous enverrez ces lettres au moins l'avant veille. Dans le cas où vous ne les feriez remettre que la veille à Paris, peut-être vous sera-t-il possible de me donner un petit avis officieux un jour plus tôt pour que j'aie le temps de me rendre.

A M^r Delacroix chez M^r Rabier à Champrosay par Draveil, Seine et Oise.

Je vous serai bien reconnaissant et vous prie en attendant de recevoir les nouvelles assurances de mon bien affectueux dévouement

Eug Delacroix

*To Monsieur Vée,[1] rue du faubourg S^t Denis
(Getty Center)

Ce 19 nov. 1855

Mon cher Vée,

Je vous remercie vivement du précieux souvenir que vous avez bien voulu m'envoyer: Il me sera doublement précieux, d'abord parce que je vous le devrai, ensuite parce qu'il me rappellera cet homme si intéressant, si brillant même qui semblait destiné à un meilleur avenir. Le passé est pour moi un trésor dont je conserve avec un soin mélancolique les moindres traces: jugez de l'intérêt que j'attache à celle-ci, qui me rappelle cet heureux temps et toutes ces figures si diverses et qui en grande partie ont disparu. Vous êtes, mon cher Vée, un des hommes les plus dignes d'estime que j'aie rencontrés, et

[1] This letter is a request for notice of the date of the award-giving ceremony following the Exposition universelle of 1855, where Delacroix had a retrospective show. The ceremony, at which he was promoted Commander of the Legion of Honour and decorated with the 'grande médaille d'honneur', was held on 15 Nov.

[1] See letter of 7 Oct. 1820, p. 89 n. 1. I do not know for what gift Delacroix is thanking him.

quoique nous ayons été bien séparés par des carrières diverses, votre souvenir sera toujours pour moi un des plus précieux et restera vivant pour moi.

Recevez, mon cher et ancien camarade, mes sincères remerciements pour ce que vous voulez bien en outre me dire d'aimable sur la faveur dont j'ai été l'objet,[2] avec l'assurance des plus affectueux sentiments.

Eug Delacroix

*To [M. le Conservateur du Musée de Nancy]
(Archives municipales, Nancy—Année 1855)

Paris ce 18 décembre 1855

Monsieur,

J'ai l'honneur de vous informer que le tableau de la <u>bataille de Nancy</u> que la ville a bien voulu me confier pour l'exposition,[1] sera expédié de Paris Dimanche au plus tard et accompagné de la personne qui s'en était chargée à son arrivée. Il vous sera donc possible de prendre les dispositions nécessaires pour le recevoir et le replacer. Je ne puis assez vous remercier, Monsieur, de la complaisance avec laquelle vous avez bien voulu favoriser cette opération. Je vous prie aussi de vouloir bien être mon intermédiaire auprès des autorités de la ville de Nancy auxquelles j'ai l'obligation de cette exposition.

Agréez, Monsieur, les assurances de ma haute considération.

Eug Delacroix

*To ?[1]
(Private Collection, New York)

Ce dimanche [c.1855?]

Mon cher ami,

Je reçois le billet ci-joint conformément à votre aimable promesse; seulement je vous le renvoie pour que vous me donniez une petite

[2] A reference to the honours Delacroix had received a few days before (see note to previous letter).

[1] See letter of 4 Mar. 1855 requesting the loan, p. 125.

[1] The addressee was listed as Théophile Gautier and the date given as '1855?' in the

explication. *Il m'est impossible de déchiffrer l'hiéroglyphe qui est au bas et j'ignore même si c'est à un homme ou à une personne du plus beau de tous les sexes que j'ai à répondre conformément à la politesse. Ensuite vous allez me trouver bien rustre et bien arriéré, mais je ne puis deviner non plus si c'est une invitation à dîner ou seulement à un souper. On ne soupe guère avant 9 h^{res} et pour moi qui ai ordinairement dîné avant cette heure là, attendu que je ne déjeune pas, l'heure est complètement inaccoutumée.*

Je vous demande pardon de vous donner l'embarras de me répondre et vous remercie bien de votre souvenir.

Votre bien dévoué

Eug Delacroix

Écrivez-moi lisiblement le nom de l'aimable amphytrion [*sic*].[2]

To ?
(*Getty Center*)

Ce 8 janvier [1856?[1]]

Mon cher ami,

Je vous remercie bien de votre aimable invitation et m'y rendrai avec empressement. J'aurai peut-être le regret d'être forcé de vous quitter un peu de bonne heure.

Recevez l'expression de tout mon dévouement.

Eug Delacroix.

catalogue of the sale of artists' letters held at Drouot-Richelieu, Paris, 30 May 1990, no. 55; but Delacroix does not address Gautier as 'Mon cher ami' in any of the published letters: he almost always uses the form 'Mon cher Gautier', even in his last letters of 1861. The passage in italics was transcribed in the catalogue.

[2] An allusion to the lines in Molière's comedy *Amphitryon*: 'Le véritable Amphitryon | Est l'Amphitryon où l'on dîne.'

[1] Delacroix received such frequent invitations to dinner, it is impossible to be sure to whom this note of acceptance is addressed. He records attending several dinners in Jan. 1856 and mentions specifically that he left as early as he could following one at Baroche's home on the 13th (*Journal*, ii. 421). Pierre Jules Baroche (1802–70), lawyer and politician, was President of the Conseil d'État at the time. This note may have been sent to him.

*To Monsieur Buon à l'administration de l'exp^{on} des beaux arts. Avenue Montaigne

*To Monsieur Buon à l'administration de l'expon des beaux arts. Avenue Montaigne
(Getty Center)

Ce mardi [29 janvier 1856—*postmark*]

Mon cher Monsieur,

Je prends la liberté de m'adresser à vous pour vous prier de me donner l'adresse de M. Le Play commissaire gal de l'exposition.[1] J'ai pensé que vous pourriez me donner ce renseignement et je vous serai bien reconnaissant de me l'écrire.

Agréez l'assurance de tout mon dévouement.

Eug Delacroix

To ?[1]

6 mars 1856

[Delacroix] remercie d'une lettre et de 'vers si flatteurs pour moi [. . .] Ils vont beaucoup au delà de ce que je mérite.'

*To [an Official at the Hôtel de Ville]
(Getty Center)

Ce 20 mars [1856/7?[1]]

Mon cher Monsieur,

M. le Cte Clément de Ris, l'un des inspecteurs des beaux-arts de la dernière exposition me demande de lui faciliter les moyens d'aller faire

[1] Frédéric Le Play (1806–82), mining engineer, commissaire général of the Exposition universelle of 1855. Delacroix sent him a card, no doubt with greetings for the New Year, on 15 Feb. 1856 (see *Journal*, ii. 430).

[1] The description of this letter is taken from the Thierry Bodin catalogue of MSS for Mar. 1989, no. 175.

[1] Clément de Ris (see p. 132 n. 2 for biographical details) had published an article on the Salon de la Paix in *L'Artiste* on 1 Mar. 1854, when the decorations had just been completed, and it seems unlikely that he would have been planning to write on it again as

une ou plusieurs séances dans le salon de la paix à l'hôtel de ville, pour un travail littéraire qu'il entreprend sur les peintures que j'ai faites dans cette pièce. Seriez-vous assez bon pour me dire s'il suffit que je prenne la liberté de vous l'adresser et si, quand il se présentera vous pouvez le faire introduire. Je pousserai même l'indiscrétion jusqu'à vous demander s'il ne serait pas possible de faire un peu soulever ou écarter les rideaux qui répandent une si malencontreuse obscurité dans le salon et qui nuisent beaucoup à la vue des tableaux.

Dans le cas où ma demande ne serait pas indiscrète, seriez-vous assez bon pour me l'écrire et en même temps pour m'indiquer les heures où M. Clément de Ris pourrait se présenter.

Agréez, cher Monsieur, les assurances de mon bien sincère dévouement.

Eug Delacroix

*To Monsieur Regnier,[1] artiste peintre, rue de Larochefoucault 56
(Getty Center)

Ce 25 mars 1856

Monsieur,

Recevez tous mes remerciements pour l'idée obligeante que vous avez eue de m'envoyer votre lithographie si ressemblante de notre ami Camille Roqueplan.[2] L'estime que j'ai toujours professé pour son caractère comme pour son talent me la rend doublement précieuse et me rend très reconnaissant de votre attention.

Agréez, Monsieur, les assurances de toute ma considération.

Eug Delacroix

early as 20 Mar. in the same year. The reference to his having been associated with the 'last exhibition' may apply to the Exposition universelle of 1855. He included nearly two pages on the Salon de la Paix in the chapter devoted to Delacroix and dated Apr. 1857 in his *Critiques d'art et de littérature* (Paris, 1862). This letter may have been written in connection with preparations for that work.

[1] Auguste Jacques Regnier (1787–1860).
[2] Camille Roqueplan (b. 1805, d. Paris 30 Sept. 1855), minor romantic painter. A copy of the lithograph is in the Cabinet des Estampes, Bibliothèque nationale, E.f 325-f.

*To [Alexandre Bixio?[1]]
(Getty Center)

Ce 10 mai [1856?]

Mon cher ami,

Je vous envoie des billets pour vous et vos amis pour l'exposition d'Horticulture des Champ-Élysées. Cela amusera votre jolie petite fille et peut-être trouverez-vous le temps d'y aller.

à vous de cœur

Eug Delacroix

*To Monsieur de Chenevieres [sic],[1] insp[r] des Musées de province &c. Au Musée du Louvre.
(Getty Center)

Ce 23 7[bre] [septembre] 1856

Cher Monsieur,

Voici ma position à l'hôtel de ville relativement aux affaires d'art: j'avais été choisi comme membre d'une commission des beaux-arts qui s'occupe de toutes les questions qui y sont relatives et surtout des commandes auxquelles elle participe et qu'elle décide en grande partie. Des motifs très importants et que je vous détaillerais avec plaisir dans une conversation m'ont déterminé à ne plus faire partie de cette commission. Je me suis donc enlevé ainsi les moyens d'influer sur ses décisions et cette démarche m'ôtait en même temps la possibilité des recommandations auprès du Préfet que ma résolution contrariait. Voici une partie des raisons qui me donnent dans ce moment de vifs

[1] A pencil note written on the MS by a previous owner, probably Roger Leybold, who may have had knowledge unavailable to me, identifies the addressee as probably Bixio and dates the letter to 1856 (on Bixio, see letter of 29 Nov. 1849, p. 110). An iron and glass winter garden had been erected in the Champs-Élysées in 1847–8 and it is no doubt to an exhibition there, organized by the Société d'horticulture, that Delacroix alludes; but since the shows were probably held annually, it is by no means certain that this letter dates from 1856. It may be noted, for example, that Delacroix sent tickets for the 'exposition de fleurs des Champs-Élysées' to Mme Villot in June 1853 (Correspondance, iii. 161).

[1] Philippe de Chennevières (1820–99), later Directeur des Beaux-Arts. Author of Souvenirs d'un directeur des Beaux-Arts (Paris, 1883–9).

regrets de ne pouvoir appuyer M. Durocher ce que j'eusse fait aveuglément à votre recommendation, car je ne connais pas ses ouvrages. MM. de Nieuwerkerke et Mercey font partie de la commission.[2]

Croyez cher Monsieur à mon bien grand regret. J'ai déjà été plusieurs fois utile dans un autre moment à plusieurs artistes au sujet de commandes qu'ils sollicitaient; un homme recommandé par vous eût été au premier rang de ceux-là.

Recevez cher Monsieur mille assurances de considération et d'affection.

Eug Delacroix

*To [an Official at the Hôtel de Ville]

Ce 6 X^bre [décembre 1856[1]]

Cher Monsieur,

Je me rendrai avec beaucoup de plaisir à notre dîner du lundi le 8 bien heureux de vous revoir.

Mille amitiés les plus dévouées

Eug Delacroix

*To Monsieur Duret[1]
(Getty Center)

Ce 7 janvier 1857.[2]

Mon cher Duret,

J'espère que vous avez reçu un avis que j'avais pris la liberté de vous envoyer, ainsi qu'à tous vos collègues de l'académie, pour témoigner

[2] Durocher, unknown. Comte de Nieuwerkerke (1811–92), sculptor and Surintendant des Beaux-Arts from 1849 to the end of the Second Empire. On Mercey, see letter of c.1853, p. 120 n. 2. Delacroix's precise reasons for resigning from the fine arts committee of the City are obscure, but he was evidently unable to exercise as much influence as he wished on municipal taste and commissions for works of art (see e.g. his failure to help Préault, letter of 31 Dec. 1851, p. 115 n. 1, and his dry comment on defending taste, in Jan. 1852, p. 116).

[1] See *Journal*, ii. 480, entry for 8 Dec. 1856: 'Dîné à l'Hôtel de Ville pour la clôture du conseil général.'

[1] Francisque Duret (1804–65), sculptor, author of the bronze group on the fountain in the Place Saint-Michel. Academician.

[2] In the three letters of this date published here Delacroix solicits support for his

de l'impossibilité où je me trouvais de faire les visites à chacun d'eux. Je me flattais que je pourrais cette semaine m'acquitter de ce devoir: ma faiblesse et la crainte d'une rechute dans cette saison, me retiennent encore impérieusement et me forcent à m'excuser quoique je ne me dissimule pas que cette circonstance peut être préjudiciable dans la situation où je me trouve. Je me recommande à votre bienveillance en vous exprimant mon regret et l'assurance de bien affectueuse et bien sincère considération.

<div align="right">Eug Delacroix</div>

*To [an Academician]
(Getty Center)

<div align="right">Ce 7 janvier 1857</div>

Monsieur,
J'espérais pouvoir cette semaine me présenter chez vous à l'occasion de ma candidature à l'académie des beaux-arts. Je n'avais pu avoir cet honneur précédemment me trouvant retenu impérieusement par une indisposition. Je suis encore forcé, à mon bien grand regret de m'abstenir de remplir ce devoir: je viens donc vous prier, Monsieur, de vouloir bien agréer les excuses que j'ai l'honneur de vous adresser dans cette lettre, au sujet de l'impossibilité que j'éprouve dans ce moment et que je regrette bien vivement.
Agréez, Monsieur, les assurances de la plus haute considération.

<div align="right">Eug Delacroix</div>

*To [an Academician]
(Getty Center)

<div align="right">Ce 7 janvier 1857.</div>

Monsieur,
Après vous avoir donné avis la semaine dernière de l'indisposition qui me retenait depuis plus de quinze jours et m'empêchait d'avoir

seventh candidacy for election to the Institut, in the place of Paul Delaroche, who had died in 1856. He wrote several more letters in the same vein in the first week of Jan., including one to Ingres (*Correspondance*, iii. 354–9). He was elected on 10 Jan. He had in fact put his name forward eight times, but withdrew the second of two applications he made in 1849.

l'honneur de vous voir, je me flattais qu'il me serait possible de le faire ces jours ci: mais un petit essai de mes forces que j'ai voulu tenter il y a trois ou quatre jours et qui m'a fait craindre une rechute, me force encore à garder la chambre.

Vous avez bien voulu à ma dernière candidature[1] me montrer des dispositions favorables: me sera-t-il permis de les invoquer de nouveau, surtout dans ce moment où l'échec que j'éprouve par cette indisposition peut jeter une impression fâcheuse dans l'esprit de quelques uns de vos collègues. Je prends le parti de faire appel à toute votre bienveillance dans cette circonstance décisive pour moi et où l'appui de toutes les personnes qui me portent intérêt me sera bien nécessaire.

Agréez, Monsieur, les sincères assurances de ma cordiale et bien haute considération.

Eug Delacroix

To [an Academician][1]

[janvier 1857]

Monsieur,

Je suis encore retenu par l'indisposition dont j'avais pris la liberté de vous donner avis ainsi qu'à MM. vos collègues de l'Académie. La crainte d'une rechute qui serait la troisième me force à reculer encore le moment où je pourrai sortir. Ma contrariété s'augmente encore de toute la reconnaissance que j'éprouve pour la distinction que j'ai obtenue dans la section de peinture. Je ne saurais trop réclamer l'indulgence des personnes qui m'ont ainsi honoré, et dont vous êtes une de celles à qui j'eusse été le plus heureux d'en témoigner ma gratitude.

Agréez, monsieur, l'expression de ma haute considération.

Eug Delacroix

[1] In 1853.

[1] The text of this letter, as given here, was published by A. Porée in *La Correspondance historique et archéologique*, Paris, 14th year (1907), 318.

*To [an Academician, possibly Victor Schnetz[1]]
(*Getty Center*)

Ce 13 janvier 1857.

Monsieur,

Je vous remercie bien sincèrement des félicitations que vous voulez bien m'adresser et j'en suis d'autant plus reconnaissant qu'un penchant bien naturel vous entraînait d'un autre côté. Le résultat a été au delà de ce que j'avais imaginé et j'en remercie bien sincèrement les excellents amis que j'ai eus à l'académie et dont les soins ont suppléé aux démarches que mon état de maladie m'empêchait de faire.

Veuillez recevoir, Monsieur, les assurances bien sincères de ma haute considération.

Eug Delacroix

To Madame Jaubert[1]

15 janvier 1857

Quoi qu'en dise notre ami Chenavard,[2] votre aimable compliment vient très à propos, quand il ne servirait qu'à me montrer que vous avez

[1] History painter (1787–1870), member of the Institut since 1837, Director of the French Academy at Rome from 1841–7, and again from 1852–65. In a letter of 7 Jan. 1857 to the Academician Lefuel, Delacroix writes of his gratitude to Schnetz for a step he has taken to support his candidacy for election to the Academy, and adds that he intends to thank him (*Correspondance*, iii. 358). The reference here to his correspondent's being naturally inclined to support someone with different views from Delacroix's suggests that this letter may have been addressed to the Director of the French Academy at Rome.

[1] Caroline Jaubert. A friend of Delacroix's cousin Antoine Berryer and habituée of his circle at Augerville, which she evoked in her *Souvenirs*. Delacroix attended her musical soirées in Paris and found her a lively conversationalist. There is only one letter to her, of 16 Feb. 1847, in *Correspondance* (ii. 302). The details of the present note, which is no doubt a reply to congratulations on Delacroix's election to the Institut, are taken from the Thierry Bodin catalogue of MSS for Nov. 1989, no. 109.

[2] Paul Chenavard (1807–95), painter, art theorist, and intimate friend of Delacroix who enjoyed arguing with him on artistic matters. He planned a vast scheme of decorations for the interior of the Panthéon, illustrating the history of Man and his moral evolution, which he called the *Palingénesie universelle*. Approved by the Provisional Government in 1848, it was abandoned when the Panthéon was restored to the Church in 1851.

conservé quelque souvenir d'un homme qui arrive à ne plus voir les personnes dont la société lui plaît le plus. Je l'ai vu au reste lui même hier (c'est le philosophe dont je parle) je lui ai demandé de vos nouvelles et exprimé mon regret de ce décousu de ma vie.

[Eug Delacroix]

*To [Charles Soulier[1]]
(Getty Center)

Ce 9 mars [1857]

Cher ami,

Je te remercie bien de ton bon souvenir. Je suis effectivement bien enchiffrené: il y a bien trois mois qu'une suite de rhumes négligés m'a conduit à une maladie dans les règles avec réclusion complète, régime et abstention de parler. Je suis depuis près d'un mois en convalescence, c'est-à-dire que je ne tousse plus, que je mange et que j'ai repris des forces: mais il m'arrive ce qui m'est arrivé il y a une quinzaine d'années dans un cas tout pareil, j'ai la voix perdue et une impuissance de parler dix minutes sans voir revenir des accidents et de la fatigue.[2] Patienza [sic] et poi Patienza! Voilà ma devise.—je vis enfermé mais je ne m'ennuie pas. Il y a dix ans, une réclusion comme celle-là eût été pour moi un supplice. Je me suis tellement habitué à la vie que je mène, que je pense quelquefois avec inquiétude à l'agitation qui entraîne chacun loin de chez soi, qui rend esclaves d'un monde insipide beaucoup de gens qui pourraient se suffire: en un mot, si ce n'est la peinture qui est enrayée, je ne regrette rien de ce que ma prison me fait perdre.

S'il arrivait ce que tu me dis, que je fusse invité à Fontainebleau, ce que ma petite santé me fait d'ailleurs redouter, tu me verrais probablement tomber comme une bombe dans ta solitude.[3] J'ai été invité au mois de 9bre de l'année dernière et j'en ai frémi à cause du froid. Heureusement qu'il y a eu contrordre: mais je n'y ai rien perdu:

[1] On Soulier, see letter of 3 Aug. 1850, p. 113 n. 1.

[2] Delacroix appears to have suffered from a tubercular infection which manifested itself from time to time with more or less severity, in the form of laryngitis or pulmonary congestion, and eventually killed him. He recalls here the severe attack of laryngitis that he suffered in the early months of 1842 (see e.g. *Correspondance*, ii. 91, 93, 94, 97).

[3] Soulier lived at Saint-Mammès, near Fontainebleau, where he worked in the administration of the inland waterways.

je me suis enrhumé dans les rues de Paris au lieu de le faire dans les calèches de Sa Majesté en courant le cerf.[4]

Je suis charmé de ce que tu me dis de tes enfants. Mille choses bien bonnes à Madame Soulier.

Je t'embrasse bien sincèrement

Eug Delacroix

*To [an Artist]
(Getty Center)

Ce 9 avril [1857?[1]]

Monsieur,

Vous voulez bien me dire que vous seriez heureux de me devoir la rectification d'un jugement du jury: je serais charmé moi-même de pouvoir vous rendre ce service: mais je vous prie de remarquer que je n'ai nullement qualité pour m'immiscer dans des décisions auxquelles j'aurais dû prendre part et que cette absence m'ôterait toute espèce de droit, quand même il serait possible qu'il y eût lieu à l'exercer. Plusieurs de mes amis ont été frappés comme vous par les arrêts dont vous vous plaigniez et je crois à aussi juste titre; il me faudrait nécessairement user à leur égard d'un privilège qui n'est accordé à personne.

J'ai toujours été peu partisan du jury dont j'ai été la victime assidue pendant 25 ans:[2] je conviens qu'il est difficile de s'en passer absolument; mais quand j'en ai fait partie, et c'était par la voie de l'élection, je n'ai fait acception ni d'écoles ni de personnes.

[4] On Napoleon III's cancelled invitation, see Delacroix's letter of 13 Nov. 1856 to his cousin Auguste Bornot: 'J'ai reçu hier une lettre du grand chambellan qui m'avertit que l'empereur ayant renoncé à aller à Fontainebleau, mon invitation était non avenue' (*Correspondance*, iii. 344–5).

[1] The reference to decisions of the Salon jury in which Delacroix ought to have taken part suggests that this letter dates from 1857, when he excused himself from jury duties on grounds of health and pressure of work. See *Correspondance*, iii. 385 (22 Apr. 1857): 'Je me vois [. . .] obligé de m'absenter du jury d'examen du Salon de peinture aussi bien que des séances du conseil municipal.' An ink inscription, 'Léda', at the head of the letter, possibly in the hand of the recipient, seems to refer to the subject of the rejected picture.

[2] Delacroix was entitled to show at the Salon without having his works screened by a jury from 1849. He exhibited at a Salon for the first time in 1822.

Veuillez croire, Monsieur, à mon regret sincère de ne pouvoir vous être utile dans cette circonstance et recevez l'assurance de ma haute considération.

Eug Delacroix.

*To Monsieur le Président de la cour d'assises
(Getty Center)

Paris ce 21 juillet 1857

Monsieur le Président,

J'ai été désigné par le sort pour faire partie du jury de la cour d'assises pour la première quinzaine d'août.

L'état de souffrance continue dans lequel je me trouve depuis le mois de décembre dernier me force à vous prier de vouloir bien m'exempter de ces fonctions et d'en remettre pour moi l'accomplissement à une autre session, et lorsque ma santé me le permettra.

Monsieur le Président, Eug. Lami,[1] mon collègue au conseil municipal, veut bien se charger de vous présenter cette demande. Il pourra vous certifier que mon indisposition a été de nature à m'interdire absolument de paraître aux séances du conseil ou de participer à ses travaux.

J'ajouterai que j'ai dû avant tout, m'interdire toute espèce d'application et notamment dans l'exercice de mon art. Chargé de plusieurs commandes officielles,[2] j'ai dû les suspendre sans exception, aussi bien que les ouvrages pour lesquels j'avais des engagements vis-à-vis de particuliers.

Le certificat de mon médecin, légalisé par le juge de paix dans les formes voulues est joint à cette demande. On me prescrit les eaux de Plombières qui ne peuvent avoir un effet salutaire que dans cette saison.[3]

J'éprouve un vif regret, Monsieur le Président, de ne pouvoir m'acquitter des devoirs que la loi m'impose: mais la cessation absolue de toutes mes occupations par suite d'une indisposition aussi

[1] Eugène Lami (1800–90), painter and lithographer. Illustrator of French high life under the Restoration and Second Empire.

[2] Delacroix is not known to have had more than one official commission in hand in 1857, that for the decoration of the Chapel of the Holy Angels in Saint-Sulpice, which admittedly involved painting several surfaces.

[3] Delacroix took the waters at Plombières from 10 to 31 Aug.

persistante et la crainte d'en perpétuer les accidents, me font recourir à l'indulgente exemption que j'ai l'honneur de sólliciter.

J'ai l'honneur d'être avec la plus haute considération, Monsieur le Président, votre très humble et très obéissant serviteur

Eug Delacroix

M^bre de l'Institut et du conseil municipal

rue N. D. de Lorette 58.

*To Monsieur Robelin, architecte, rue S^t Guillaume n^o 7 ou 9

(BN MSS, Naf 24019, fos. 199^r, 200^v)

Mon cher Robelin,

Vous seriez bien aimable de me donner le plus tôt possible, les renseignements que vous m'aviez promis pour les terrains disponibles, dans des quartiers pas trop éloignés. Allez-vous ce soir chez M^e Mirbel? Nous pourrions en causer.

Adieu, votre dévoué

Eug Delacroix

le mardi 15 [septembre 1857?[1]]

[1] On a sheet of drawings in the Louvre (RF 9513; Inv. 1984 no. 467—repr.), Delacroix lists several plots available in Paris, all fairly close to his address in Rue Notre Dame de Lorette, from which he moved at the end of 1857. The sheet also has studies related, though with numerous variations, to two pictures dated 1858: *Moroccan Troops fording a River*, Louvre (J406), and *View of Tangier from the Seashore*, Minneapolis Institute of Arts (J408). There is reason to believe that, while dated 1858, the former was commissioned in 1856 and the latter begun in July of the same year. The request in this letter may be connected with the same search for land recorded on the drawing. However, of the five times when Tuesday fell on the 15th of the month between 1856 and 1858 (Jan. and Oct., Sept. and Dec., June respectively), Sept. 1857 seems, in relation to Delacroix's activities, the most acceptable date for this letter, but rather too late for the sheet of drawings. The connection between the two, as well as the date of the letter, must therefore be considered conjectural. It should be noted that as early as 1846 Robelin's address is given as no. 7 (not 9) rue S^t Guillaume in the *Almanach des 25000 adresses . . . de Paris*. It is not clear for what purpose Delacroix was seeking land—as an investment for himself or perhaps on behalf of Mme de Forget, who lived close by when he was in Rue Notre Dame de Lorette?

*To [*Alexandre Batta*[1]]
(*Getty Center*)

Ce 27 oct. 1857

Mon bon ami,

Je n'ai pu joindre M^r Buloz[2] que ce matin: je m'empresse de vous faire part des résultats de notre entretien.

Je lui ai parlé comme je le devais et comme je le sentais de la facilité et de l'élégance des traductions de Madame Batta et du désir que j'aurais qu'il pût lui trouver un emploi dans sa revue. Il m'a dit qu'il publiait quand il en rencontrait des ouvrages étrangers traduits, sans les commentaires et réflexions dont je vous parlais: seulement il serait bon qu'il eût communication de l'ouvrage au préalable, d'abord au point de vue de l'intérêt qu'il serait susceptible d'inspirer aux lecteurs, ensuite, parce qu'il arrive souvent qu'une publication peut avoir été déjà traduite, chose dont il sera instruit très facilement à l'aide des journaux de librairie dont il est obligé de s'entourer.

Il n'y aurait point à compter sur lui pour donner à traduire ceci ou cela: mais il se chargerait de ce qu'il jugerait intéressant dont la traduction aurait fait la découverte.

Je sais qu'il est difficile de rencontrer de ces bonnes fortunes: mais cela étant, il serait avantageux de paraître dans cette revue: ce serait un excellent passeport pour un auteur.

Voilà, cher ami, tout ce que j'ai pu en tirer. Je désire vivement que dans ces conditions vous y trouviez l'emploi du talent de Madame Batta: Je ne doute pas qu'avec quelques personnes intelligentes à l'affût il ne se présente de bonnes occasions.

Je ne puis m'empêcher de penser à chaque instant au plaisir que j'ai éprouvé pendant mon trop court séjour chez l'homme excellent, chez l'homme incomparable que nous venons de quitter:[3] Je vous ai dû, mon cher ami, une bien grande partie de cet agrément et je dirai de ce bonheur. Je vous en remercie donc de cœur et vous envoie les assurances de mon sincère dévouement.

Eug Delacroix

58 rue N. D. de Lorette

[1] Alexandre Batta (1814–1902), Dutch cellist, a regular house guest at Antoine Berryer's château in Augerville. There are no letters to him in *Correspondance*. On Berryer, see letter of 19 Mar. 1847, p. 109 n. 2.

[2] François Buloz, editor of the *Revue des Deux Mondes*.

[3] Antoine Berryer. Delacroix had stayed with him at Augerville from 6 to 19 Oct.

*To [*Manuel de Aranjo Porto-Alegre, Director, Imperial Academy of Fine Arts, Rio de Janeiro*[1]]
(*Fondation Custodia, Paris*)

[Fin octobre 1857]

Monsieur le Directeur,

Je trouve à mon retour d'un voyage que j'ai fait hors de France la notification que vous avez bien voulu me faire transmettre de ma nomination à l'unanimité de membre correspondant de l'académie des beaux arts de Rio de Janeiro, ainsi que le diplôme qui y est joint. J'ai l'honneur de vous prier de vouloir bien présenter à Messieurs les Membres de l'académie et recevoir en particulier les remerciements les plus empressés pour l'illustration dont leurs bienveillants suffrages m'ont rendu l'objet. Je désire aussi vivement que le retard apporté à l'expression de mes sentiments de reconnaissance à l'égard d'une si flatteuse distinction ne soit imputé qu'à l'impossibilité où je me suis trouvé de vous les transmettre, n'ayant eu connaissance de la dépêche que tout récemment.

J'ai l'honneur d'être avec la plus haute considération Mons. le D.

votre très humble serviteur

[1] In a letter dated 30 June 1857, the Secretary of the Academy of Fine Arts of Rio de Janeiro wrote to Delacroix in French notifying him that he had been elected a corresponding member of the Academy by a unanimous vote, and enclosing a diploma of the same date certifying his election. The diploma and covering letter, as well as this autograph draft acknowledging them, are preserved at the Fondation Custodia. The draft is written on the back of a printed invitation dated 15 Oct. 1857 from the professors of the École Beethoven to a musical evening on 27 Oct., and Delacroix's tardy response to the Brazilian Academy no doubt dates from the end of that month. He had returned to Paris from a visit to Augerville on 19 Oct. Though he had travelled to various parts of France since the summer, he is not known to have been out of the country, the excuse he gives for the delay, except for a brief excursion into Switzerland at the beginning of Aug. On the same side of the sheet as the printed invitation is a pencil sketch of a right arm by Delacroix.

*To Monsieur Dauzats[1]
(*Private Collection, New York*)

Ce 13 Xbre [décembre 1857]

Cher Dauzats,

Je vous remercie beaucoup et Mr Scott est bien bon avec les témoignages qu'il me donne de sa satisfaction.[1] J'en suis bien heureux et me réserve de le lui écrire (soyez assez bon pour m'écrire par un mot à la poste s'il est consul d'Angleterre ou des États-Unis).

Je suis enchanté que vous alliez bien. Vous avez pris le meilleur parti; je me suis déjà arrêté deux rhumes violents en faisant comme vous. Sitôt que je me sens mal le moins du monde je ne sors pas et je ne sors presque que forcé. Soyez sûr que ces voyages dans le Midi sont bons surtout pour ceux qui se portent bien. On n'y est pas chez soi on n'y fait pas de feu, en un mot j'en suis revenu.

Mille amitiés de cœur.

E. Delacroix

*To Monsieur Fleuriot, Mtre Menuisier, rue de l'échauder
(*BN MSS, Naf 24019, fo 182^{r-v}*)

Ce 20 janvier [1858]

M. Delacroix salue bien Mtre Fleuriot et lui serait bien obligé s'il peut faire faire après demain vendredi 22 la petite réparation du plafond de l'escalier du jardin.[1] Il désirerait bien que cela pût être exécuté dans la journée qu'il lui laissera libre toute entière.

[1] Adrien Dauzats (1803–68), painter from Bordeaux, one of Delacroix's executors.
[2] Thomas Brand G. Scott, British Consul at Bordeaux 1832–66. President of the Société des Amis des Arts de Bordeaux. At the Société's exhibition of 1857, Scott had bought a picture by Delacroix described as *Roméo et Juliette* in the catalogue, which was almost certainly the lost *Romeo lifts Juliet from the Capulet Tomb*, dated to 1851 by Robaut (no. 1183; J(L)150). Delacroix dispatched a receipt for it, through Dauzats, on 29 June 1857 (*Correspondance*, iii. 395). It was returned to him for restoration and sent back to Dauzats for delivery to Scott in Nov. (ibid. 415–16, 419). This letter records the owner's satisfaction with the result. Though Scott's connection with the Société is well known, it has not previously been noted in the Delacroix literature that he was the British Consul.

[1] At Delacroix's new studio and apartment in rue Furstemberg.

*To [Louis Guillemardet[1]]
(Getty Center)

Ce 5 février 1858

Cher ami,

Tu es venu et je n'y étais pas. C'est grand hasard, car je ne sors guère. Si je n'ai pas été moi-même t'embrasser, c'est qu'on ne te trouve que le matin et que c'est le moment où je sors le moins possible pour deux raisons: la première c'est que je suis toujours mal portant dans ce moment de la journée: la seconde, c'est que, quand je suis sorti, ne fût ce que pour une heure, je ne peux plus rien faire de la journée: or, maintenant que je me suis remis à travailler, quoique mon installation soit encore précaire, je profite de tous les moments de santé pour m'acquitter de mes engagements vis-à-vis de ceux qui m'ont demandé des tableaux. La plupart de ces commandes datent de plus d'un an, et ma maladie m'a empêché d'y faire honneur. Il y a une autre raison et très puissante qui m'attache au travail. C'est la nécessité de faire face à mes petites dépenses; tu as pu apprécier ce qu'elle peuvent être, et je voudrais m'acquitter sans toucher à mon petit principal.[2]

Je me suis imposé de ne point bouger le soir: c'est le seul moyen de ne pas être exposé aux intempéries qui sont si funestes dans ce moment. Grâce à ce parti sévère, j'ai déjà passé une partie de l'hiver sans rhume: je ne sors même le jour que pour les affaires les plus urgentes. Cela t'explique pourquoi je n'ai pas été te voir.

Donne-moi des nouvelles de ta chère colonie de Passy[3] et transmets-lui mes vœux les plus sincères.

Je t'embrasse

Eug Delacroix

J'ai de bonnes nouvelles de temps en temps de notre bon Lamey[4] qui va bien et qui tient tête à la saison au moyen de son régime de philosophe et ne manque jamais dans ses lettres de te dire mille choses.

[1] Son of Ferdinand Guillemardet, a friend of the family and French ambassador to Spain under the Directory. Older brother of Félix Guillemardet (1796–1840). The two brothers were among Delacroix's earliest and most intimate friends. Louis was remembered in his will. He died in 1865.

[2] Delacroix no doubt refers to his recent expenses for renovating and moving into his studio and apartment in the rue Furstemberg.

[3] Guillemardet's sisters, Caroline and Mme de Conflans.

[4] Auguste Lamey, Delacroix's cousin in Strasbourg.

*To [Monsieur Hurel[1]]

Ce 15 mars 1858

Monsieur,

Vous devriez être depuis longtemps en possession de la petite peinture que je suis heureux de vous adresser: ce retard n'a pas dépendu de ma volonté: une inadvertance de M^r Haro en est cause, car il y a deux mois et demi que je lui avais demandé la bordure et il a fait confusion avec une autre commande. Du reste, il est aussi fâché que je puis l'être de ce malentendu. Si le tableau vous plaît, le tout sera à moitié réparé. Il représente un sujet tiré de Lord Byron; ce sont les dernières stances d'un de ses poèmes intitulé: la fiancée d'Abydos. Un jeune Grec est surpris au bord de la mer avec sa fiancée, au moment où il se disposait à l'enlever au moyen d'une barque dont l'absence les livre tous deux à leurs ennemis.

Veuillez agréer en même temps, Monsieur, les assurances de ma considération la plus distinguée.

Eug Delacroix

*To [an Academician]
(Getty Center)

Ce 23 mai [1858]

Mon cher ami,

Je ferais toutes les bassesses possibles pour obtenir un billet pour la séance de Jeudi (réception de Sandeau.[1]) J'ai le plus grand désir de faire plaisir à un ami qui me le demande et j'ai commis l'imprudence de donner les miens. Croyez-vous pouvoir m'obtenir cette faveur?

Votre dévoué

Eug Delacroix

[1] Owner of the apartment and studio in the rue Furstemberg, into which Delacroix had moved at the end of 1857. This letter, concerning the gift of The Bride of Abydos (Kimbell Art Museum, Fort Worth, Texas; J325), was illustrated in the catalogue of the Dhainaut sale, Paris, 19 May 1924, in which the picture passed under lot 6, and transcribed in full by me in 'Delacroix and The Bride of Abydos', Burlington Magazine, 114 (1972), 580. One letter to Hurel, dating from Sept. 1857, is contained in Correspondance (iii. 413–14). Delacroix there complains of the condition of the property and of the unexpected expenses he has incurred for repairs. He requests Hurel to make certain improvements, and it was perhaps to thank him for his co-operation that he made him this gift of the last and most beautiful of his versions of the subject.

[1] Léonard Sylvain Julien (Jules) Sandeau (1811–83), novelist, wrote Rose et Blanche in

*To Alexandre Bixio
(*Getty Center*)

[Champrosay, mai/juin 1858[1]]

Cher Bixio,

Je suis à Champrosay: je ne suis pas content de ma santé, au moins dans ce moment. Le larynx est toujours l'ennemi qui me prive des réunions que je souhaiterais le plus: le mois prochain je serai je pense aux eaux: je m'excuse donc encore pour cette fois-là, mais en fait j'espère être comme tout le monde.

Je vous embrasse

Eug Delacroix

*To [*Madame Grandeau*[1]]
(*Getty Center*)

Paris ce 23 déc. 1858.

Madame,

On m'a renvoyé de Champrosay la lettre que vous m'avez fait l'honneur de m'adresser au sujet du désir de notre ami commun Smargiassi[2] relatif à son admission à l'académie comme membre correspondant.

1831 in collaboration with Amandine Lucile Aurore Dudevant (George Sand), under the name Jules Sand, from which George Sand, who was briefly his lover, took the idea of her pseudonym. His works include *Marianne* (1839), in which he drew a portrait of George Sand, and *Mademoiselle de la Seiglière* (1848), a picture of society under Louis-Philippe, dramatized in 1851. He was elected to the Académie française in 1858. This is the only reference to him in Delacroix's known writings.

[1] Delacroix is recorded as being at Champrosay, where this letter was written, from 11 to 30 May 1858 (*Journal*, iii. 192; *Correspondance*, iv. 35), and may well have stayed over until the first days of June. He had returned to Paris by 5 June. He went to take the waters, which he says he is expecting to do 'next month', in July, at Plombières (*Journal*, iii. 199). On Bixio, see p. 110 n. 1.

[1] Unknown.
[2] Gabriele Smargiassi (b. Vasto 1798, d. Naples 1882), Italian landscape, genre, and history painter. He settled in Paris in 1828, where he was influenced by the freer handling of non-academic French artists, and remained there until 1837, making a visit to London in 1831. Painted a *View of Sorrento* for the Grand Trianon. In 1837 he was appointed to the Chair of Landscape Painting at the Accademia di Belle Arti of Naples, which he held until 1879. He was never elected an associate member of the Académie des Beaux-Arts. This is the only indication in Delacroix's published writings that the two artists met.

Je n'ai encore entendu parler d'aucune élection prochaine: mais je vous prie de vouloir bien l'assurer que je ferai tout ce qu'il me sera possible pour faire réussir sa candidature aussitôt qu'il en sera temps: je ne suis malheureusement pas assez ancien dans la compagnie pour pouvoir me flatter que mon influence seule puisse avoir beaucoup d'action: mais le mérite du candidat aidant pourra ajouter beaucoup à ce que je pourrai faire. J'ai eu beaucoup de chagrin de me trouver absent de Paris au moment où Smargiassi est venu y faire un voyage: car j'ai conservé de lui les meilleurs souvenirs.

Veuillez Madame me rappeler à celui de Monsieur Grandeau et recevoir en particulier l'hommage de mon profond respect.

Eug Delacroix

*To [*Théophile Silvestre*[1]]
(*Fondation Custodia, Paris*)

[Le 31 décembre 1858]

Je m'aperçois en relisant votre lettre que je n'ai rien dit du talent de Bonington: c'est un des plus charmants qui puissent jamais honorer l'Angleterre. Sa facilité était prodigieuse et son habileté s'est trouvée entière le premier jour où il a pris un crayon ou un pinceau: je me rappelle que quand je faisais des copies au Musée, très jeune moi-même, je voyais là un grand enfant de 15 ou 16 ans qui faisait de son côté des aquarelles d'après les grands maîtres. C'était lui. Ces aquarelles étaient déjà magistrales et pleines d'une verve qui contrastait avec son apparence tranquille. Je le retrouvai depuis et me liai beaucoup avec lui. Nous avons souvent travaillé dans le même atelier. Bonington n'avait guère que 26 ans je crois quand il mourut. Une maladie de poitrine dont les progrès furent rapides l'emporta à notre grand chagrin et aussi nous étonna beaucoup, il avait les apparences de la force. C'était un grand et beau jeune homme. Son état se compliqua peut-être d'un certain chagrin. Il avait aussi à la fin de sa vie la faiblesse de

[1] In a letter of 26 Feb. 1873 to the printer Claye, also preserved at the Fondation Custodia, Théophile Silvestre identifies this autograph manuscript as a postscript to the letter of 31 Dec. 1858 that Delacroix addressed to him in London, in reply to his request for information about English artists he had known (for the letter, without postscript, see *Correspondance*, iv. 57–62). For previously published extracts from this MS, see Cat. Exh. *Le Dessin français dans les collections hollandaises*, Paris/Amsterdam (1964), 133; for further recollections of Bonington (1802–28) and his work, Delacroix's famous letter to Théophile Thoré of 30 Nov. 1861 (*Correspondance*, iv. 285–9).

regretter de ne point faire de grands tableaux. C'est une idée qui a tourmenté beaucoup d'artistes propres à exceller dans les petites dimensions. Je lui disais pour le consoler de mon mieux: Raphaël n'eût pas fait ce que vous faites: et c'est mon opinion. Il était roi dans son domaine. Personne ne peut lui disputer la palme de la grâce, de la légèreté et du charme enfin dans le genre qui était le sien.

*To [Alexandre Bixio[1]]
(Getty Center)

Ce 1er janvier 1859

Mon cher ami,

Je dîne aujourd'hui chez Mad. Barbier[2] et je me vante peut-être en le disant, car depuis trois jours je suis enrhumé au point de ne pouvoir presque parler: ce qui est grave pour moi. Je regrette bien de ne pouvoir commencer l'année avec vous comme vous m'y invitez si aimablement. Excusez-moi donc et croyez à mon bien sincère dévouement.

Eug Delacroix

To [an Academician?]
(Getty Center)

Ce jeudi 4 [août 1859?[1]]

Monsieur et cher confrère,

Si vous le trouvez bon, je serai demain vendredi chez vous vers 3hres. Je ne profite qu'en vous demandant toutes sortes d'excuses, de la

[1] This was probably the addressee, according to a note written on the MS by a previous owner, whose opinion may have been based on knowledge of the letter's provenance. On Bixio, see p. 110 n. 1.
[2] Mme Frédéric Villot's sister-in-law.

[1] On 5 Aug. 1859 Delacroix requested an urgent appointment to see Baron Larrey in order to help a young soldier who had distinguished himself at the Battle of Solferino, fought in June 1859 (Correspondance, iv. 114–15). This letter may have been written for the same purpose and its recipient have recommended that Delacroix turn to Larrey for assistance.

complaisance que vous avez de changer pour moi vos heures de
rendez-vous.

Recevez mille assurances de ma haute et bien sincère considération.

Eug Delacroix

*To [Madame Romieux[1]]
(Getty Center)

Ce 12 août [1859?[2]]

Madame,

Je m'empresse de mettre à votre disposition deux billets pour
Monsieur Romieux et pour vous, pour les tribunes de la place
Vendôme en face de l'Empereur pour le jour du défilé de l'armée
c'est-à-dire après demain.

Dans le cas où, par hasard, vous ne désireriez pas y aller je vous
serais obligé de me les renvoyer demain samedi avant 5 h[res] du soir
parce qu'ils sont très recherchés. Je serais heureux qu'ils puissent vous
être agréables.

Agréez Madame mes empressements très respectueux.

Eug Delacroix

Je vous engage à y aller de bonne heure: vers huit heures et demie au
plus tard. Les troupes commenceront leur mouvement à 9h[res].

[1] Or Roncieux. Both names unknown. The letter seems to have no connection with
Auguste Romieu (1800–55), whose name Delacroix spells without an x on the several
occasions when he mentions him in the *Journal* and *Correspondance*.

[2] The Armée d'Italie paraded before Napoleon III on 14 Aug. 1859. This letter
seems to concern tickets for that event.

To [*Madame Viardot*[1]]
(*Bibliothèque de l'Opéra*)

Ce 18 7^{bre} [septembre] 1859

Madame,

Je suis ici depuis trois jours, de retour d'un voyage en Alsace,[2] et j'ai trouvé hier Berlioz qui m'a dit que vous étiez à Paris. Je suis donc à vos ordres pour vous porter le croquis le jour que vous voudrez avant votre départ, si vous repartez. Je vous serais bien reconnaissant de me fixer le soir pour notre rendez-vous, mes journées étant bien occupées.

Nous causerions de l'enfer: je n'ai pas grand souvenir des situations. D'ailleurs vous êtes toujours sûre de faire un enfer avec de grandes cavernes et des reflets de feu. Celui de Virgile est bien vague: ce sont toujours des lieux vastes, sombres et silencieux, sauf le bruit des roues et des chaînes. La musique de Gluck et vos accents inspirés donneront suffisamment la couleur à tout le reste.

Mille amitiés à M. Viardot. Recevez aussi, Madame, en attendant le jour que vous voudrez bien me fixer, l'assurance de mon bien respectueux et entier dévouement.

Eug Delacroix

*To ?
(*BN MSS, Naf 24019, fo. 209*^{r-v})

Ce samedi matin [12 nov. 1859?[1]]

Cher Monsieur,

Je regrette bien que vous ne m'ayez pas écrit plus tôt: je vous croyais avec M. Solar dans des termes à faire la démarche sans talons: au reste

[1] Pauline Viardot (1821–1910), née Garcia, famous French mezzo-soprano of Spanish origin, a close friend of George Sand and much admired by Delacroix for her artistry. Though she is mentioned frequently in the *Journal*, there is only one letter to her, dated 19 Mar. 1863, in *Correspondance* (v. 205–6). The present letter was published by J. Cordey with an informative commentary in 'Lettres inédites d'Eugène Delacroix', *BSHAF* (1945–6), 202–3. It is a reply to a request for advice on the décor, representing the entrance to Hades, for the second act of Gluck's *Orphée*, which was revived at the Théâtre Lyrique in Nov. 1859, under the direction of Berlioz and with Pauline Viardot in the title role. Extending her voice into the contralto register for this part, which was originally written for a Neapolitan castrato, she sang in 130 performances. This revival marked the acme of her success in France.

[2] Delacroix had been making family visits to Strasbourg and Ante.

[1] In a previous letter of Friday, 11 Nov. 1859, Delacroix informs Michaux that he is in Paris for a day and asks him to address any letters to Champrosay (p. 81). This letter,

j'avais eu l'idée moi-même de le voir: mais j'ai été trop constamment distrait. Je vous répète ici ce que j'ai eu le plaisir de vous dire, c'est que je serai très heureux d'être votre collaborateur et je me flatte encore que M. Solar n'aura pas pris d'engagement.

Je vous transmets la lettre que je lui écris: cachetez-la et faites-la remettre chez lui comme si je la lui avais adressée directement: je pense comme vous, que si vous la portiez vous-même, j'aurais l'air d'exercer une pression sur sa volonté. Au reste je vous laisse le juge de ce qu'il y a de mieux à faire.

Le malheur veut que je sois au moment de monter en voiture pour partir: sans cela je l'aurais certainement vu et je pense que cela aurait abrégé les préliminaires.

Mille et mille assurances de mon sincère dévouement.

Eug Delacroix

Si vous aviez à m'écrire adressez votre lettre:

A <u>Champrosay par Draveil, Seine-et-Oise</u>

*To [Messrs Richard Griffin & Co., Publishers, Ave Maria Lane, London E.C.[1]]
(British Library, 28509, fo. 420)

[c. janvier 1860]

Mr Delacroix s'empresse de renvoyer à Messieurs Griffin et Compe la présente notice, laquelle est parfaitement exacte, sauf la date de sa

saying he is about to leave and giving the same address for post, may date from the next day. Félix Solar (1815–71), man of letters, journalist, and financier, is mentioned only once in the *Journal* (iii. 101), on 17 May 1857, when Delacroix mentions a meeting with him, an architect, and Barye. According to Étienne Moreau-Nélaton, who cites no supporting evidence, this was to discuss decorations to be painted by Delacroix for a luxurious residence that Solar was planning, a project that came to naught (*Delacroix raconté par lui-même* (Paris, 1916), ii. 180–1). This letter may refer to that otherwise unrecorded scheme, in which case it could be addressed to the architect.

[1] This note is written below a printed proof with editor's MS revisions of an entry for *Contemporary Biography*, which was scheduled for publication in London in 1860, but seems never to have appeared. Many more letters with entries for the book are contained in the same collection, several of which were sent out in the first three months of 1860 to people whose names began with D. This note and a French translation of the entry (which does not distinguish between printed and MS text) were published by W. Drost in 'Deux notes inédites d'Eugène Delacroix' (*BSHAF*, 1960), 201–2. For the full English text see Appendix III.

naissance, il est né le <u>27 avril 1798</u>.[2] Il les prie d'agréer ses compliments très distingués.

*To [*Théophile Gautier*[1]]
(*Getty Center*)

Ce 17 février 1860

Cher Monsieur,

Je vous remercie bien sincèrement de votre aimable et trop indulgent souvenir: *vous me traitez comme on ne le fera sans doute pas dans cinquante ans d'ici. Je n'ai jamais été très ému, comme vous le dites dans votre lettre, des critiques injustes: j'avais en moi un critique sévère: c'est lui qui me dit aujourd'hui que vous êtes trop bienveillant pour moi.*

J'ai couru tout de suite à l'endroit où vous parlez de moi afin de vous en exprimer tout d'abord ma reconnaissance et avant de lire votre ouvrage, dont je me promets un vif plaisir. Vous aussi, vous êtes sottement et méchamment attaqué et vous répondez de la meilleure manière: en écrivant.

Je vous serre la main bien cordialement

Eug Delacroix

*To [*Francis Petit*[1]]
(*Getty Center*)

Ce 15 mars [1860]
8[h] du soir

Monsieur,

J'ai fait réflexion que le tableau de <u>Marino Faliero</u> de Mr Bourruet [*sic*] serait peut-être en effet plus convenable eu égard à sa dimension,

[2] In fact, his birth certificate shows that he was born on the 26th! His birth was officially registered the next day.

[1] In the *Moniteur universel* of 6 Feb. 1860, Gautier had devoted to Delacroix the first of a number of articles on the loan exhibition at 26 boul. des Italiens (see next letter n. 1 for its full title), and had published the first of three other articles on the show, also lavish in its praise of Delacroix, in the *Gazette des Beaux-Arts* on 15 Feb. It is probably to the latter that Delacroix responds here. The passage in italics was published in *Correspondance*, iv. 152–3.

[1] This letter concerns the replenishment of the benefit exhibition mounted in 1860 by the dealer Francis Petit at 26 boul. des Italiens, under the title: *Tableaux de l'École*

que quelques uns de ceux que nous avions désignés. Dans ce cas vous pourriez ne pas exposer les <u>convulsionnaires de Tanger</u> qui ne me paraît pas aussi important: nous ne demanderions à M. Bourruet Aubertot que l'<u>amende honorable</u> et le <u>Marino</u> sans le tableau de la <u>Convention</u>. Je vais lui écrire dans ce sens pour lui demander s'il n'a pas d'objection. J'ai écrit à M. Malher [*sic*]: quand vous irez chez lui vous le trouverez prévenu.

Agréez Monsieur mes compliments et civilités bien dévoués

Eug Delacroix

Si nous obtenons ce que nous avons projeté et pour ne pas exposer un trop grand nombre de tableaux on pourrait également ne pas exposer le <u>Christ</u> à cause de celui qu'on a déjà vu et le <u>Prisonnier de Chillon</u>. Au reste je sais que je puis m'en rapporter à votre goût et à vos bonnes dispositions pour moi.

*To ?

(*Getty Center*)

Ce 31 mars [1860?[1]]

Monsieur,

Je prends la liberté d'introduire près de vous et de vous recommander vivement Monsieur Gourlier qui a eu l'idée que je crois très

moderne tirés des Collections d'Amateurs et exposés au profit de la Caisse de Secours des Artistes, Sculpteurs, Architectes et Dessinateurs. The collectors referred to are Bouruet-Aubertot, who owned several important pictures by Delacroix, and Charles Mahler, *conseiller à la Cour de Paris.* Delacroix wrote to the latter on 15 Mar. 1860, asking him to lend the *Combat of the Giaour and Pasha* (Musée du Petit Palais, Paris; J257) and a water-colour, and informing him: 'M. Petit va, à partir de la semaine prochaine, renouveler son exposition en partie, et il ne vous priverait de vos tableaux que jusqu'au 15 avril' (*Correspondance*, iv. 160–1). The *Combat* was listed in the Supplement to the exhibition catalogue under no. 345. The six paintings mentioned in this letter are: *Execution of the Doge Marino Faliero* (Wallace Collection, London; J112), reported to have been a favourite of Delacroix's (the loan was apparently refused, as it does not appear in the Supplement); *Fanatics of Tangier* (Minneapolis Institute of Arts; J360), owned by Mala, who agreed to lend (Supp. 347); *Interior of a Dominican Convent in Madrid* (Philadelphia Museum of Art; J148), often called *Amende honorable* (Supp. 343); *Boissy d'Anglas at the Convention* (Musée des Beaux-Arts, Bordeaux; J147; Exh. Supp. 344); *Prisoner of Chillon* (Louvre; J254), which belonged to Adolphe Moreau and was not shown; the *Christ* was probably a version of *Christ on the Sea of Galilee* (Coll. Nathan, Zurich, or Metropolitan Museum, New York; J453 or J454) that was lent by Bouruet-Aubertot and which Delacroix was apparently prepared to do without, as another version had been included in the exhibition when it opened. Delacroix records visiting the show on 14 Mar. 1860 (*Journal*, iii. 277).

[1] It is hard to determine the date and addressee of this letter in support of an artists'

heureuse de créer une exposition particulière pour les peintres qui les affranchirait aussi bien que les amateurs des marchands de tableaux. Ce serait un intermédiaire commode pour les uns et les autres et en outre il aurait l'avantage de faire connaître les tableaux d'une manière moins nuisible et moins déshonorante que dans la confusion du Salon. Connaissant votre goût pour les arts et confiant dans la probité et dans la capacité de la personne qui entreprend cette nouveauté, j'ai pensé que vous pourriez vous y intéresser et dans le cas où cette affaire vous paraîtrait présenter les avantages que j'y vois, j'oserais vous prier d'en parler aux amateurs de votre connaissance et notamment à Mr Véron[2] qui est de vos amis et auquel je recommanderai également Monsieur Gourlier. Ce dernier vous développera si vous voulez bien ses vues relativement à son entreprise.

Recevez Monsieur les assurances de la plus haute considération.

Eug Delacroix

To [Mme Léon Riesener[1]]

Ce 8 avril [1860]

Ma chère cousine,

Je serais très heureux de vous recevoir ainsi que Madame la duchesse Colonna, aujourd'hui de midi à 3 heures, et très heureux

scheme to bypass dealers and the Salons, and sell direct to the public by mounting their own exhibitions (an anticipation of the Salon des Indépendants). Just such an association had been formed in the first quarter of 1847 by Decamps, Dupré, Théodore Rousseau, Daumier, Barye, and others, and its statutes drafted, but the project was abandoned following the revolution of Feb. 1848 (see p. 107 n. 1). Dupré and Rousseau had in any case discussed it with Delacroix as early as 2 Feb. 1847, and he had at that time declared his 'complète aversion pour le projet' (*Journal*, i. 177). It seems improbable, therefore, that this letter of Mar. enthusiastically supporting a scheme proposed by a lesser artist concerns the plan of 1847. The only mention in Delacroix's *Correspondance* of the artist who made the proposal, Paul Dominique Gourlier (1815–69), painter and pupil of Corot, occurs in Oct. 1859, in connection with copies that he was to make of Delacroix's paintings in the Salon du Roi (iv. 127). It was perhaps closer to that period, when Delacroix had distanced himself from the Salons, showing only once since 1855—in 1859—and being savaged by many critics on that occasion, that this letter was written.

[2] Dr Louis Véron (1798–1867), director of the Opéra under the July Monarchy, founder of the *Revue de Paris*, and author of *Mémoires d'un bourgeois de Paris* (1853). He favoured the *coup d'état* of 2 Dec. 1851 and was elected Deputy of the Seine in Feb. 1852.

[1] This letter was published by Henriette Bessis as being addressed to Mme de Forget

aussi si nous arrangions notre affaire un peu honnêtement, ce qui ne peut manquer d'arriver après nous être concertés. Mille amitiés très dévoués.

Eug Delacroix

To [an Agent for M. Rodocanachi¹]
(*Getty Center*)

Champrosay par Draveil
Seine-et-Oise
Ce 29 août 1860

Monsieur,

Quand votre lettre renfermant celle de M. Rodocanachi ainsi que les divers renseignements qu'il veut bien me transmettre m'ont été adressés ici, j'étais absent pour un petit voyage;² c'est ce qui a

between 1858 and 1860 ('Delacroix et la Duchesse Colonna', *L'Œil*, 147 (Mar. 1967), 23–4), but Delacroix never addresses Mme de Forget as 'Ma chère cousine' in any of the considerable number of letters he wrote her in those years. He does, however, address the wife of his cousin Léon Riesener in that manner in a letter dated 13 Jan. 1857 (*Correspondance*, iii. 362). Moreover, he notes in his *Journal*, on 8 Apr. 1860 (iii. 286): 'Mme Riesener et Mme Colonna [venues] avec qui j'avais rendez-vous. Je me suis engagé à la recevoir et à aller la voir. Liens téméraires.' I believe this letter to be connected with that visit. The business to be arranged seems to have been a plan to get the Duchess to commission a portrait by Léon Riesener (on this subject and for biographical details, see pp. 84–5).

¹ This letter concerns a commission from M. Rodocanachi for a painting of a subject from the Greek War of Independence that had interested Delacroix since 1824: the attack at Karpenisi in Aug. 1823 by the Greek patriot Marcos Botzaris and his vastly outnumbered partisans on the vanguard of the Turkish forces. The Turks were routed but Botzaris was fatally wounded. The painting, 2m wide, was unfinished on Delacroix's death and, none of the agreed price of 8,000 fr. having been paid, passed in his posthumous sale in Feb. 1864, for 2,200 fr. It was subsequently cut up by a dealer and made into five separate pictures, one of which has survived. A preliminary oil sketch is also known (J346, iii. 159, repr. iv, pl. 160; the fragment J(M)6, p. 301, pl. 318; drawing of the whole by Robaut before mutilation also p. 301, Fig. 65). Rodocanachi is listed without a Christian name and described as a merchant of Marseille in the inventory of Delacroix's estate drawn up at his death. The name is that of an ancient and aristocratic Greek family, of which three brothers ran a large business in Marseille: Paul (1814–91), Théodore (1818–93), and Michel (1821–1901); a fourth brother, Pierre, was born in Marseille in 1825, moved to Paris about 1850, and died there in 1898. I am grateful to M. André Rodocanachi, Pierre's great-grandson, for providing me with the Christian names and dates of his forebears in Marseille. It is not known which of the brothers commissioned the painting.

² Delacroix had been on holiday at Dieppe during the second half of July.

occasionné le retard de ma réponse avec mes remerciements bien empressés pour ces documents.

M. Rodocanachi m'annonce des portraits des principaux acteurs: je lui serais bien reconnaissant aussi s'il pouvait se procurer quelques croquis de costumes variés afin d'éviter la monotonie que présentera dans le tableau la <u>fustanelle</u> ou jupe que les Grecs portent en général. Si l'on peut en représenter quelques uns sans cet ajustement, à condition toutefois que cela ne soit pas contre les usages le tableau ne pourra qu'y gagner.

Vous avez la bonté de me parler du désir qu'il a que nous causions ensemble de la possibilité d'un engagement de sa part auquel je n'avais pas pensé. Il ne pourrait avoir lieu comme vous le pensez avec raison que dans l'éventualité de son décès, chose bien improbable et au sujet de laquelle j'aurais bien plus raison de me faire assurer pour mon compte. Cependant, à cause de la dimension et du sujet du tableau qui serait d'un placement très difficile, dans le cas où une succession qui n'est naturellement engagée à rien, se verrait dans le cas de le refuser, j'accepterai le moyen que Monsieur Rodocanachi vous a chargé de m'offrir. Il a bien voulu le présenter de son propre mouvement et avec la même franchise, je vous prie de vouloir bien lui dire que je lui en serai très reconnaissant.

Je suis toujours dans un état de santé peu en harmonie avec mes projets: le mauvais temps s'y joint encore et me rend pour le moment le travail difficile.

Agréez, Monsieur, les assurances de ma bien sincère considération.

Eug Delacroix

*To [Maurice Dudevant-Sand[1]]
(Getty Center)

Champrosay par Draveil
Seine-et-Oise
Ce 6 nov. 1860

Cher Maurice,

J'ai appris la brusque maladie de ta bonne mère[2] et presqu'aussitôt j'ai été rassuré sur ses suites: j'ai vu Lambert[3] qui a eu l'obligeance

[1] Son of George Sand (1823–89), artist and author. Illustrated many of his mother's books, entered Delacroix's studio as a pupil in the late 1830s.

[2] George Sand had contracted typhoid.

[3] Eugène Lambert (1825–1900), painter of cats, pupil of Delacroix, friend of Maurice Sand.

dont je lui sais bien gré de venir me confirmer le mieux qui s'était produit. Je t'écris quelques mots pour te dire toute la joie que j'en éprouve et te prie de me donner de temps en temps des nouvelles d'une santé qui nous est si chère. Écris-moi à l'adresse ci-dessus: je tiens bon à la campagne malgré le froid et je m'en trouve très bien.

Adieu cher ami je t'embrasse de cœur

Eug Delacroix

To [*Auguste Vacquerie?*[1]]

[1 avril 1861]

J'irai avec le plus grand plaisir mercredi entendre votre ouvrage, mais je vous prie de faire en sorte de me donner simplement un seul billet. Je vis dans une grande réclusion à cause de mon travail.

[Eug Delacroix]

*To [*Madame Buloz*[1]]
(*Getty Center*)

Ce 17 mai [1861]
Champrosay par Draveil
Seine-et-Oise

Madame,

J'ai reçu la lettre que vous m'avez fait l'honneur de m'adresser au sujet des tableaux de M. Laffitte.[2] Je n'aurais pas manqué de

[1] This letter was published as given here in the catalogue of the Librairie Paul Cornuau, Paris, May 1928, no. 17079, where it was listed as dated 1 Apr. 1861, but without name of an addressee. Delacroix wrote to Auguste Vacquerie on 25 Mar. 1861, regretting that he could not accept his invitation to attend the première of his play (*Les Funérailles de l'honneur*) on Saturday (the 30th). He went to a later performance, however, writing to Vacquerie on Saturday, 6 Apr., to thank him and tell him how much he enjoyed it (*Correspondance*, iv. 244–5, 246). The present letter appears to refer to the ticket for that performance.

[1] The second paragraph of this letter refers to an article on Charlet that Delacroix was preparing for the *Revue des Deux Mondes*. See the letter of 20 Dec. 1861 to François Buloz, the Editor (p. 168).

[2] Probably Théodore Lafitte, b. Paris 11 July 1816, painter of portraits, landscape, still life, animals. Exhibited at the Salon from 1848 to 1870. Settled at Barbizon and painted many hunt scenes. He is not mentioned elsewhere in Delacroix's writings.

m'employer de mon mieux à son intention: malheureusement je ne ferai pas partie du jury cette année. L'indisposition qui m'a retenu cet hiver m'a laissé une grande faiblesse dans le larynx qui m'interdit toute réunion et toute conversation prolongée. Je me suis réfugié à la campagne où je suis dans la meilleure situation pour me guérir.

J'ai employé mon temps à avancer un article pour la revue. Serez-vous assez bonne, Madame, pour dire à Monsieur Buloz, que je compte le lui donner avant quinze jours. Je pense qu'en en faisant un paquet il pourra arriver par le chemin de fer.

J'ai beaucoup regretté de ne pouvoir profiter de votre aimable invitation il y a six semaines environ. C'est par la même raison qui me fait m'exiler dans ce moment.

Veuillez agréer, Madame, l'expression de mon profond respect.

Eug Delacroix

*To [le Comte et la Comtesse de Morny]
(BN MSS, Naf 14826, fo. 125)

Ce 29 mai 1861

Mr Eug Delacroix ne manque pas de se rendre avec beaucoup d'empressement à l'invitation que Monsieur le Comte et Madame la Comtesse de Morny[1] lui ont fait l'honneur de lui adresser pour le vendredi 31 mai.

*To ?
(Getty Center)

Ce 23 juillet 1861

Monsieur,

Je termine un travail considérable à St Sulpice:[1] je serais très heureux qu'il vous plût de le visiter avant que je n'y invite un certain

[1] Charles Auguste Louis Joseph, Comte de Morny (1811–65), half-brother of Napoleon III, being the natural son of Hortense Beauharnais, wife of Louis Bonaparte, and Charles Joseph, Comte de Flahaut. He helped to engineer the *coup d'état* of 2 Dec. 1851, and encouraged Napoleon III's liberalizing policy after 1860. He was created a duke in 1862. He had married Princess Troubetskoy in Russia in 1856.

[1] The decorations for the Chapel of the Holy Angels.

nombre de personnes. Malheureusement le temps me presse tellement que je ne peux vous proposer pour la visite que vous voudriez bien faire que <u>demain mercredi</u> ou <u>après-demain jeudi</u> de 1^{h.} à 4^{h.} On me presse d'enlever les échafauds.[2]

Si ma demande n'arrive pas trop brusquement je serai bien flatté de vous voir et de vous renouveler l'expression de ma haute considération.

Eug Delacroix

Chapelle des S^{ts} Anges: la première à droite en entrant par le portail.

*To Monsieur Claye,[1] rue S^t Benoît 7.
(*Getty Center*)

Ce 26 au soir [juillet 1861]

Monsieur,

J'ai commis l'étourderie de ne pas indiquer sur mes lettres d'invitation les heures où la chapelle sera visible: voulez-vous être assez bon pour faire mettre après ces mots <u>jusqu'au 3 août inclusivement</u> ceux-ci: <u>de 1 heure à 5 heures de l'après-midi.</u>

Agréez, Monsieur, les assurances de toute ma considération très distinguée.

Eug Delacroix

To Mademoiselle Seligman[1]

20 octobre [1861?]

Je vous remercie mille fois de la lettre pleine de cœur et d'émotion que vous m'avez adressée. C'est la plus belle récompense qu'on puisse

[2] This sentence was published in Johnson, v. 180.

[1] Printer. The letter concerns the printed invitations to view Delacroix's decorations in the Chapel of the Holy Angels at Saint-Sulpice. For the full text of the invitation, see *Correspondance*, iv. 253–4, where it is, however, wrongly dated to 29 June instead of 29 July and the first day of viewing given as the 21st instead of the 31st of the month (see correction in M. Sérullaz, *Les Peintures murales de Delacroix* (Paris, 1963), 164).

[1] Unknown, apparently an aspiring painter. The details of the letter are taken from the Thierry Bodin catalogue of MSS for Mar. 1988, no. 63. The item included an envelope addressed to Mlle Seligman and dated Mar. 1861. This letter would appear to be a reply to one congratulating Delacroix on his decorations at Saint-Sulpice, which were opened to the public on 21 Aug. 1861.

trouver d'un travail persévérant et qui est loin de ne donner que du plaisir. Votre modestie vous abuse sur votre propre mérite et vous reprendrez bien vite la confiance que vous devez avoir dans votre talent. Si la haute estime d'un homme que vous louez vous-même si noblement peut être pour vous un encouragement acceptez l'assurance de celle que j'ai conçue pour tous les travaux que vous avez montrés jusqu'ici et qui sont un garant de ce que vous devez encore produire.

[Eug Delacroix]

To [Madame Viardot[1]]
(Bibliothèque de l'Opéra)

Champrosay, ce 2 nov. 1861.

Madame,

Je reviens du fond de la Champagne[2] et je ne trouve qu'à présent, hélas, la lettre par laquelle vous voulez bien m'inviter à la répétition gle [générale] d'*Alceste*.[3] Je suis désolé d'avoir manqué une occasion si intéressante. Si quelque chose pouvait m'en consoler, ce serait le succès de la pièce et, par dessus tout, le vôtre, qui est tel que sans vous je me doute que la pièce serait impossible malgré Gluck. Il faut donc vous rendre grâce doublement et du plaisir si noble que vous nous promettez pendant longtemps et de la résurrection d'un chef d'œuvre qui vous doit d'être apprécié comme il le mérite.

Je vais rentrer à Paris, trop tard malheureusement, mais vous ne doutez pas que mon premier soin ne soit d'aller vous admirer et aussi vous remercier de votre souvenir et de celui de M. Viardot, auquel je vous prie bien de présenter mes meilleures amitiés.

Mille respects, Madame, et assurance de la plus vive admiration.

Eug Delacroix

[1] This letter was published by J. Cordey with an instructive commentary in 'Lettres inédites d'Eugène Delacroix', *BSHAF* (1945–6), 204–5. On Pauline Viardot, see letter to her of 18 Sept. 1859 (p. 156 n. 1).

[2] Delacroix had been visiting his cousin Philogène Delacroix at Ante, in Argonne.

[3] By Gluck, revived at the Opéra at this time, with Pauline Viardot in the title role. It may have inspired Delacroix to paint a late version of *Hercules and Alcestis* (see next letter n. 1). He refers to this invitation in a letter of 23 Oct. 1861 to Mme de Forget and writes of his impatience to see a performance (*Correspondance*, iv. 280–1).

*To [M. Amédée Alluaud¹]

(Getty Center)

Ce 15 décembre 1861

Monsieur,

J'ai reçu la lettre par laquelle vous voulez bien me demander de participer à la prochaine exposition que la ville de Limoges prépare pour le mois de mai prochain. J'aurais eu l'honneur de vous répondre ou j'aurais eu tout de suite celui de vous recevoir, si j'étais tout à fait fixé à Paris: je m'absente presque tous les jours et ne puis que vous donner une réponse écrite. Je voudrais pouvoir vous assurer relativement à l'exposition, de l'envoi de quelque tableau digne d'y figurer. Le terme est un peu court pour qu'il me soit possible d'être certain de pouvoir le faire: mais je vous prie de croire que je ferai tous mes efforts pour répondre à votre honorable appel.

Voudriez-vous, Monsieur, être assez bon pour me rappeler plus tard le moment précis et le mode de l'envoi dans le cas où je pourrais vous adresser quelque chose.

Agréez Monsieur les assurances de la considération la plus distinguée.

Eug Delacroix

¹ Amédée Alluaud, a porcelain manufacturer, was the secretary of the Société des Amis des Arts du Limousin, which held its first exhibition in Limoges in 1862, from 4 May to 30 June, and it is no doubt to him that this letter is addressed, in reply to a request for a picture to be shown there. Delacroix sent *Hercules brings Alcestis back from the Underworld* (Phillips Gallery, Washington, DC; J342). It was acquired by Alluaud himself. In view of the previous letter, of 2 Nov. 1861, to Pauline Viardot regarding her invitation to the rehearsal of Gluck's *Alceste*, it is of particular interest to note that Édouard Hervé observed in a review of the exhibition: 'M. Eugène Delacroix semble avoir été impressionné par la reprise de l'une des plus belles œuvres de Gluck, si admirablement interprétée par M^me Pauline Viardot il y a quelques mois: il reproduit l'une des scènes de l'admirable tragédie lyrique d'*Alceste*' (*Compte rendu des œuvres de peinture, sculpture . . . i^re exposition*, Limoges, 1862, 18). It should be recalled, however, that although the revival of the opera may have provided Delacroix with the stimulus to paint this picture, it varies very little in essentials from his composition of the same subject for the Salon de la Paix of a decade earlier (see Johnson, vi, pl. 60 for the preliminary sketch of 1852). On the Société and its exhibitions, see L. Lacrocq, 'Les expositions artistiques sous le Second Empire de la Société des Amis des Arts du Limousin', *Bulletin de la Société archéologique et historique du Limousin*, 70 (1923), 73–115 (includes a bibliography of the 1862 show).

*To [François Buloz, Editor of the Revue des Deux Mondes[1]]
(Getty Center)

Ce 20 déc. 1861

Monsieur,

Mon point de vue eût été tout autre si je m'étais étendu sur la partie biographique: cela était presqu'impossible sans tomber alors dans un certain côté drôlatique qui eût nui à l'appréciation du talent. C'est aussi pour cela que je ne cite aucune des lettres. L'article y perdra en intérêt de curiosité et amusera un peu moins: comme il est très court, il ne court pas le risque d'ennuyer longtemps.

Agréez mes compliments les plus empressés.

Eug Delacroix

Je prends la liberté de vous rappeler mes vingt exemplaires d'un tirage à part.

*To [M. Camille de Savignac[1]]
(Getty Center)

Ce 22 janvier 1862

Mon cher Monsieur,

J'ai à vous remercier de beaucoup de choses et, en première ligne, de me témoigner un intérêt, qui touche comme vous le dites à ce qu'il y a de plus capital pour un homme intelligent, le grand peut-être, qui a occupé bien des philosophes avant nous: je vous ai aussi l'obligation de me faire faire connaissance avec un véritable écrivain dont je n'avais

[1] This letter concerns Delacroix's article on Charlet, which was to be published in the *Revue des Deux Mondes* on 1 July 1862 (reprinted in *Eugène Delacroix, Œuvres littéraires*, 2 vols. (Paris, 1923), ii. 201–13). At the end of his essay, Delacroix mentions Charlet's witty letters, alluded to here, and concludes: 'Rabelais eût écrit ainsi, s'il eût vécu en notre temps.'

[1] Portrait and genre painter, exhibited at the Salons of 1841 and 1849; in 1854 painted a copy of Jouvenet's *Flight into Egypt* for Sainte-Clotilde, Paris. This letter and the next bear an apparently early inscription in ink by a hand other than Delacroix's: 'A Mons' Camille de Savignac, artiste peintre'. They provide the only evidence that Delacroix knew Savignac.

jamais entendu parler:[2] je n'en parle au reste que sur peu de pages que j'ai lues de son introduction et qui ont assurément un mérite de style très rare aujourd'hui. Je lirai avec beaucoup de soin cette introduction qui se présente si bien et même le livre si mes mauvais yeux me le permettent. Je suis comme je vous l'ai dit de bonne foi et je me trouverais véritablement heureux d'être ramené à la lumière, si elle peut se faire pour les yeux de mon esprit et de mon cœur. Bien des nuages me séparent de cette vérité et j'espère que ce ne sera pas de ma faute, si elle ne se dévoile à la fin, je veux dire de la faute de mon intention.

Je vous remercie beaucoup aussi du bien que vous me dites de mon dernier travail auquel j'ai mis beaucoup d'application.[3] Ce n'est pas non plus de la faute de ma volonté, si je n'ai pas conquis plus de suffrages. Peut-être serait-ce un mauvais signe, de plaire à tout le monde. Je me le dis au moins pour ma consolation et, au demeurant, je me console facilement en me rappelant combien mes faibles productions ont été controversées pendant toute ma carrière.

J'espère, de manière ou d'autre, avoir le plaisir de vous voir quand je serai plus avancé dans ma lecture. Malheur que je suis obligé de m'interdire de lire le soir, et le jour mes travaux me prennent les heures que je pourrais y consacrer.

Recevez de nouveau, mon cher Monsieur, mes remerciements bien sincères et l'assurance de ma bien affectueuse considération.

Eug Delacroix

[2] Auguste Nicolas. It is clear from this and the following letter that Savignac, apparently hoping to strengthen Delacroix's religious convictions, has lent him a volume of Nicolas's *Études philosophiques sur le Christianisme*, of which the fourteenth edition was issued in four volumes in 1860 (1st edn., 1843–5). 'Le grand peut-être' that Savignac has touched on no doubt alludes to the section in Nicolas's book entitled 'Fruits du Christianisme dans l'ordre intellectuel', where the author writes: 'Au delà de l'étroite limite de ce que la raison comprend, s'ouvre et s'étend un espace vide pour elle [. . .] De là enfin s'élèvent parfois, pour les esprits les plus rassis, de saisissantes incertitudes, de soudains vertiges, de terribles *peut-être*, qui les font se retourner incessamment dans mille conjectures sur leur destinée prochaine, sans pouvoir jamais trouver une solution [. . .] C'est ce vaste besoin de l'âme humaine que la Religion de Jésus-Christ est venue satisfaire' (iv. 439–40). Delacroix's scepticism, though courteously expressed, is noteworthy. An extract from the book appears in his *Journal* on 28 Mar. 1862 (iii. 326). Predictably, he chooses a passage on the insight of love and genius rather than any argument in favour of orthodox belief: '[. . .] Ils voient d'intuition les dernières conséquences dans les principes mêmes et franchissent d'un clin d'œil tout l'espace du raisonnement. Ils ne raisonnent pas; ils voient, ils devinent [. . .]'.

[3] The decorations at Saint-Sulpice.

*To [*M. Camille de Savignac*]
(*Getty Center*)

Ce 27 mars 1862

Mon cher Monsieur,

On m'a transmis votre lettre ainsi que votre esquisse: vous me demandez une opinion sincère: je crois que votre ordonnance manque d'air et de clarté. Je mets avant toutes les qualités, celles qui se rattachent à la composition et qui expliquent nettement le sujet. Je crois entrevoir que votre prédilection est pour une exécution vigoureuse des parties: cela se voit à une certaine chaleur de pinceau, mais il faut avant tout de l'ordre et des gestes raisonnés. Je trouve aussi, après avoir lu la notice qui spécifie que ce sont quatre officiers d'une certaine importance qui ont fait le coup, que vos assassins sont un peu vulgaires, notamment celui de devant; son action, c'est-à-dire ce coup de genou qu'il donne au saint, tombera dans le burlesque si elle n'est traitée d'une manière terrible et touchant au sublime. Vous voyez que je suis exigeant.

Vous allez tomber dans les mains d'une commission nommée récemment par le ministre d'état pour lui donner des avis sur les commandes à faire: vous aurez donc beaucoup de juges à satisfaire sans compter le clergé. Je crois parfaitement par ce qui peut se voir, que votre exécution répondrait au sujet, mais il faut, je le répète, qu'on puisse juger d'abord de toutes les intentions que vous êtes destiné à rendre dans le tableau.

Je joins à votre esquisse qui vous sera remise, le volume de Mr Nicolas que vous avez eu la bonté de me prêter.[1] Je vous en remercie beaucoup ainsi que de l'intention: ce sont des semences que la méditation pourra développer plus tard et dont je vous envoie l'obligation très reconnaissante.

Recevez, mon cher Monsieur, avec mes excuses pour la brutalité de mes critiques, l'expression de mes sentiments très dévoués.

Eug Delacroix

[1] See previous letter.

*To [Maurice Dudevant-Sand[1]]
(*Getty Center*)

Ce 1^{er} mai 1862.

Cher ami,

Je voudrais envoyer à ta bonne mère une petite caisse;[2] dis-moi comment il faut l'adresser et si c'est à La Châtre[3] comme les lettres: écris-moi cela le plus tôt possible tu m'obligeras beaucoup. Je t'embrasse bien en attendant.

Eug Delacroix

*To [George Sand[1]]
(*Getty Center*)

Ce 4 mai 1862.

Chère amie,

Je suis heureux de votre bonheur qui sera celui de Maurice: il a grand raison de ne point se lancer dans des enrichis ou des parvenus qui ne connaissent que la vanité et l'extérieur des choses. En vérité à présent toutes les têtes sont tournées et cela est plaisant dans un temps d'égalité: on veut être aristocrate par sa robe et par son ameublement; éclabousser son égal est le bonheur suprême de cette égalité. *Vous auriez personnellement souffert du contraste de vos goûts si simples avec ceux*

[1] This letter and the next were published by me in 'Eugène Delacroix's *Education of Achilles*', *J. Paul Getty Museum Journal*, 16 (1988), 29–30. On Maurice Sand, see letter of 6 Nov. 1860 (p. 162 n. 1).

[2] Containing the pastel, *The Education of Achilles*, that Delacroix gave to George Sand (see the next letter).

[3] That is, to George Sand's country address at Nohant, near La Châtre in Berry.

[1] The two sentences in italics were published in a footnote to George Sand's letter of 2 May 1862 announcing the engagement of her son Maurice to Carolina Calamatta, to which Delacroix here replies, in G. Lubin (ed.), *George Sand, Correspondance*, 22 vols. (Paris, 1964–87), xvii, Letter 9528 (p. 56). The extract does not appear to have been taken directly from the original MS, but from a not altogether accurate and perhaps fragmentary copy, for 'à présent', which is clearly written in the MS, is incorrectly transcribed as 'maintenant'.

d'une mijaurée. Calamatta[2] est un homme que je crois excellent et puisque sa fille est tout ce que vous dites, rien ne me paraît plus propre à vous rendre heureux tous: c'est une si grosse affaire!

Imaginez que je vous ai broché en deux ou trois matinées un petit pastel du centaure:[3] *vous devriez l'avoir à présent et voilà un encadreur maudit qui me le retient indéfiniment.* Cela est bien imparfait mais sera un souvenir de celui qui vous a plu et dont malheureusement et définitivement je n'ai pu disposer.[4] Tout ce beau feu où vous m'avez vu est un peu cohué [*sic*]: je ne me porte pas bien et j'aurais cependant bien besoin d'avoir toute mon armée à mes ordres pour certains engagements que j'ai contractés pour un temps fixé.[5] Vous avez subi une rude épreuve l'année dernière, mais vous êtes de ces robustes tempéraments qui retrouvent toutes leurs forces après une belle et bonne maladie:[6] moi je suis comme un hanneton au bout d'un fil: quand je veux prendre mon vol je me sens retenu à chaque instant par une petite santé capricieuse qui fait pour moi des montagnes de ce qui ne serait rien pour tout le monde. Heureusement je connais moins l'ennui qu'autrefois: cela vient peut-être de ce que je ne m'amuse pas autant.

Adieu chère amie, je vous embrasse bien sincèrement et vous prie de féliciter Maurice, je donne à Calamatta une bonne poignée de main. S'il vous fait un beau cadeau, il acquiert près de vous et dans votre affection tous les gages possibles de bonheur futur.

Adieu chère amie

Eug Delacroix

[2] Luigi Calamatta, b. 1801, engraver and lithographer who in 1836 had, much to Delacroix's distress, made a botched job of engraving his portrait of George Sand dressed as a man, painted in Nov. 1834 (see J223).

[3] *The Education of Achilles* (Getty Museum, Malibu). For a full history of this pastel and its relationship to Delacroix's earlier versions of the subject, see my article cited in n. 1 to the previous letter. George Sand acknowledged receipt of the gift on 8 May and thanked Delacroix effusively: 'C'est beau, encore plus beau je crois, que la peinture [see n. 4]. Je suis dans le ravissement, cher ami. Je l'ai là, sous les yeux, je le regarde à chaque minute; c'est si puissant, cette chose qui tient si peu de place, et dont le mouvement, la couleur, le sentiment grandiose, vous enlèvent au grand galop de la pensée, dans un monde au-delà de nous [. . .]' (G. Lubin, *George Sand, Correspondance*, xvii, Letter 9570 (pp. 84–5)). On 23 Feb. 1864, she was to write to Maurice: 'Je me réserverais *le Centaure*, ma vie durant. C'est son dernier cadeau [. . .]' (ibid. xviii, Letter 10707 (p. 274)).

[4] An oil painting of virtually identical composition to the pastel, which Delacroix had offered to the dealer Francis Petit and was to leave to him in his will (J341).

[5] Delacroix painted several North African subjects for the dealer Tedesco in 1862–3 (see J415, J418, J419). He also had in hand the large *Botzaris attacks the Turkish Camp* for Rodocanachi (see p. 161) and the equally large canvases of *The Four Seasons* for Henry Hartmann, none of which was complete on his death (J248–51).

[6] George Sand had caught typhoid. See also letter of 6 Nov. 1860 to Maurice (p. 162).

Milles choses les plus reconnaissantes et les plus amicales à M. Manceau.[7]

*To [Maurice Dudevant-Sand]
(Getty Center)

Ce 19 mai [1862[1]]

Cher Maurice,

Reçois tous les vœux de mon cœur pour ton bonheur: il sera en même temps celui de ton excellente mère. Tu te maries dans la bonne saison de la vie et tu as eu l'esprit de choisir suivant tes goûts et ton humeur: je ne doute pas que tu ne sois apprécié par ton aimable femme dont ta mère m'a dit tout le mérite et toute la grâce. Mille compliments pour moi à son brave père et à toi toutes mes tendresses.

Eug Delacroix

J'embrasse bien aussi la future grand-maman.

*To ?[1]
(Getty Center)

Ce 7 mai 1862

Monsieur,

Je reviens d'un petit voyage et j'ai eu connaissance de vos deux lettres presqu'en même temps; je n'ai donc pu vous répondre plus tôt. J'accepte avec plaisir l'offre que vous me faites relativement au prix de mon tableau et regretterais infiniment de ne pas saisir cette occasion de vous être agréable. Veuillez en assurer les membres de la société.

[7] Alexandre Damien Manceau (1817–65), engraver and playwright, George Sand's secretary.

[1] See the previous letter, in reply to George Sand's announcement of her son's engagement.

[1] This letter appears to be connected with a sale to the Société Nationale des Beaux-Arts, which was founded by L. Martinet on the date of this letter and located at 26 boul. des Italiens, where he had mounted exhibitions since 1860. An exhibition of pictures belonging to the founding members of the Society, including four by Delacroix, three of which were lent by Adolphe Moreau, was held in June 1862.

Agréez Monsieur les assurances de ma considération la plus distinguée.

Eug Delacroix

*To Monsieur Fleuriot, Menuisier
(*BN MSS, Naf 24019, fos. 193ʳ, 194ᵛ*)

Ce mardi 23.7ᵇʳᵉ [septembre 1862]

Monsieur,

Vous avez promis de commencer hier le petit travail nécessaire pour changer le plan du châssis vitré de l'escalier que vous avez ajusté chez moi:[1] je vous prie très instamment de vouloir bien ne pas retarder davantage: je me trouve obligé de m'absenter du 10 au 12, il serait donc nécessaire que ce travail fût fait de suite: le mauvais temps serait un obstacle et entraînerait des dégâts.

J'ai l'honneur de vous saluer.

Eug Delacroix

*To [Jacques Hittorff[1]]
(*Fondation Custodia, Paris*)

Ce jeudi [13 novembre 1862]

Mon cher ami et collègue,

Votre lettre m'en a inspiré une autre que j'envoie à votre exemple à M. Beulé. Il m'a paru que vous aviez trouvé la solution propre à nous

[1] At 6 rue Furstemberg. See letter of 20 Jan. 1858 to Fleuriot on an earlier repair to the staircase (p. 149).

[1] Jacques Ignace Hittorff (1792–1867), German-born architect and archeologist, member of the Institut since 1853. Designed the place de la Concorde and its fountains (1833–40), and developments in the Champs-Elysées and Étoile. This letter concerns the campaign by members of the Académie des Beaux-Arts against the dispersal of the Campana Collection, which Napoleon III had bought in Rome in 1861. Comprising nearly 150 Italian paintings, mostly of the 14th and 15th cc., and many pieces of antique sculpture, vases, and majolica, it was exhibited at the Palais de l'Industrie from 1 May to 1 Oct. 1862. A decree of 11 July 1862 ordered the collection to be transferred to the Louvre and its contents then distributed among the provincial museums, on the grounds that it contained many duplicates and works of secondary interest. In a letter of 28 Sept. 1862 to Charles Beulé, permanent secretary of the Académie des Beaux-Arts, Delacroix made a reasoned and passionate plea for retaining the integrity of the collection (*Correspondance*, iv. 336–41), as had his fellow academician Ingres. This was followed by

tirer de la fausse position où nous sommes, c'est à dire, tout en montrant notre bonne volonté à remplir le désir du ministre, de demander <u>instamment</u> que les choix ne soient faits que plus tard afin que l'opinion se rassoie sur cette question. Je vous envoie les observations que je lui ai faites: j'ai eu la patience d'en tirer copie pour que vous en ayez connaissance: ce qui était bien juste après la cordiale communication que vous m'aviez faite. Veuillez aussi être assez bon pour me la renvoyer—Voici pourquoi *j'insiste pour qu'on lise votre lettre: c'est par la même raison qui fait que, contre l'habitude, je suis partisan des discours écrits, devant les assemblées. On s'égare soi-même en parlant, on oublie les bons arguments, une interruption vous renvoie à cent lieues de votre propos.* Ce qui est vrai pour les assemblées en général l'est encore plus pour notre petite réunion, remplie d'hommes éminents à tant de titres mais plus que novices dans l'art de se servir de la parole. Il faut se souvenir qu'il faut réussir dans ce qu'on se propose, plutôt que d'obtenir le frivole succès d'orateur.

Votre bon esprit me comprend de reste: je vous embrasse en finissant. Tâchons samedi d'insister sur tout cela.

Eug Delacroix

To Monsieur Pietri,[1] Conseiller à la cour Impériale de Montpellier, 1 rue du Dauphin [Paris]
(*Private Collection, New York*)

Ce 10 décembre 1862

Mon bien cher Pietri,

J'aurai beaucoup de plaisir à vous serrer la main et à recevoir votre ami Monsieur Colonna d'Istria[2] puisqu'il veut bien vous accompagner.

two further letters on the subject to Beulé on 4 Oct. and 13 Nov. (ibid. 341–3, 349–51). In the latter, referred to in the opening sentence of the present letter, he wrote of 'Notre excellent confrère Hittorff, aussi pénétré que vous et moi nous le sommes du danger de laisser prise par quelque côté à l'intégrité [. . .] de la collection'. The battle was lost, the collection broken up and distributed among 67 regional museums. In addition to the letters and notes in *Correspondance*, see Y. Sjöberg, 'Eugène Delacroix et la collection Campana', *Gazette des Beaux-Arts*, 6th per., 68 (Sept. 1966), 149–64. Several preliminary drafts of Delacroix's three letters to Beulé are published and analysed in this article. The passage in italics was published in Cat. Exh. *Le Dessin français dans les collections hollandaises* (Paris/Amsterdam, 1964), 134.

[1] See letter of 17 Oct. 1852 (p. 118 n. 1).
[2] Probably the son of Comte Ignace Alexandre Colonna d'Istria, a French magistrate, b. Ajaccio 1782, d. Bastia 1859.

Voudriez-vous venir <u>demain jeudi</u> vers 3^{hres}. J'espère que ce moment s'accordera avec vos courses et nous aurons quelques bons moments en nous retrouvant et causant du temps passé.

Recevez l'expression de mon dévouement et de mon amitié.

Eug Delacroix

*To ?[1]
(Fondation Custodia, Paris)

Ce 18 avril 1863.

Monsieur,

Je m'empresse de vous prévenir que je me rendrai au père Lachaise après demain <u>lundi 20 avril</u> vers 3 heures. Je vous serai très obligé de vous trouver à la sépulture de mes parents pour nous entendre sur ce qu'il y a à faire.

J'ai l'honneur de vous saluer.

Eug Delacroix

To [Constant Dutilleux[1]]

Ce vendredi matin, 8 mai 1863.

Mon cher ami,

Quand j'ai vu avant-hier dans vos mains et sous vos yeux la petite esquisse de <u>Tobie</u>,[2] elle m'a paru misérable, quoique cependant je l'eusse faite avec plaisir. Enfin, quoi qu'il en soit de cette impression, je me suis rappelé après votre départ que vous aviez regardé avec plaisir

[1] No doubt addressed to a stonemason or other artisan, this letter shows Delacroix concerned, four months before his own death, for the care of the family tomb in the cemetery of Père Lachaise, where his mother and other members of her family, including his sister, were buried. He left detailed instructions in his will for the design of his own tomb in the same cemetery.

[1] Constant Dutilleux (1807–65), of Arras, painter, primarily of landscape, friend of Delacroix and Corot, father-in-law of Alfred Robaut, who compiled the *catalogues raisonnés* of the work of both these artists. There are many letters to him in *Correspondance*, but not this one, which was published in *Correspondance* (Burty 1878), 372 and (Burty 1880), ii. 328–9.

[2] *Tobias and the Angel* (Oskar Reinhart Collection, Winterthur; J474).

le <u>petit lion</u>[3] qui était sur un chevalet. Je souhaite bien ne pas me tromper en pensant qu'il a pu vous plaire; je vous l'aurais envoyé tout de suite sans les petites touches nécessaires à son achèvement et que j'ai faites hier. Recevez-le avec le même plaisir que j'ai à vous l'envoyer et vous me rendrez bien heureux.

Votre sincèrement dévoué,

Eug Delacroix

Il est encore frais dans certaines parties: évitez la poussière pendant 2 ou 3 jours.

[3] J170? (Ny Carlsberg Glyptotek, Copenhagen).

APPENDIX I

Additions and corrections to the letters to Louis Schwiter in *Correspondance générale d'Eugène Delacroix*, ed. A. Joubin, 5 vols. (Plon, Paris, 1935–8)

i. 206, l.7, *Before* les amis *add*: tous

i. 220 (1828), *The original is dated* Ce mercredi matin *and addressed to* Rue Richelieu 26

i. 360 (3 July [1833]), *Postmarked* 1833; p. 361, l.11, *read* Meurice, *not* Mornay (nor Maurice, as given by Burty and Meier-Graefe. For a discussion of this error and the possibility of there being an unlocated portrait of Meurice by Delacroix, see Johnson, iii. 272 and vi. 208); *at end of paragraph add:* Je n'ai pas vu Piron. Un de ces jours j'irai, ou je m'attends à sa visite; l.18, *after* Elmore *add:* si vous les revoyez, *after* Fielding: &c; l.21, *after* partir *add:* passer quelques jours à Londres

i. 362 *Replace suspension dots after 'Pluvinel' with:* Pouvez-vous me le prêter. Vous me rendriez grand service.

iv. 38 *The original is addressed to* rue Royale 13, Paris. *The first paragraph should end with* ce temps, *not* le temps.

iv. 45 *The original is addressed to* rue Royale 13, Paris. *Read* des *for* les *in* l.6.

APPENDIX II

X. Eyma and A. Lucy: *Écrivains et artistes vivants français et étrangers. Eugène Delacroix* (1840)[1]

La Peinture, dans son appréciation la plus vulgaire et la plus servile, n'est que l'art de copier fidèlement la nature telle qu'elle est, quelle qu'elle soit.

L'esprit de la peinture proprement dite, est d'anoblir et de réhabiliter la matière, tout en respectant les lois de la nature.

Dans le premier cas, le peintre n'est qu'un manœuvre plus ou moins adroit, dans le second, il est tenu d'avoir du génie, les nuances intermédiaires établissent le talent.

[1] pp. 19–44. See letter to Arnoux, summer 1853 (p. 121), for Delacroix's comment.

Selon nous ce n'est pas dessiner que reproduire le plus exactement possible une laideur quelconque; la parfaite imitation d'un torse plein d'anfractuosités, d'un ventre difforme et de deux jambes cagneuses, ne constitue pas le dessin à nos yeux. Un peu plus ou un peu moins d'irrégularité dans le trait n'empêche pas que vous ayez fait un monstre.

Le travail est plus âpre pour le peintre qui a continuellement en vue une perfection qu'il ne peut définir, vision fugitive, fantôme insaisissable, dont il a entrevu les formes et dont il s'efforce en vain d'arrêter les contours.

Sous la réalité brute qui lui sert de modèle, il cherche à découvrir la ligne rêvée; il ne copie pas, il recompose. Quelle lutte et quelle angoisse! s'il s'écarte un peu à droite, il retombe dans le trivial, s'il donne à gauche, il poétise un membre au détriment des autres, s'il veut les mettre tous en harmonie, les proportions de la ligne lui échappent encore et il se retrouve au même point de départ.

C'est que la ligne habite des régions tellement élevées qu'on la sent, mais qu'on ne peut la voir; c'est qu'elle fait le désespoir de tous ceux qui l'ont devinée et qui se sont évertués à la poursuivre, à tel point que dans leurs invocations ne sachant quel nom donner à cette maîtresse adorée, ils l'ont appelée le *beau idéal*!

Lorsque le Fils de Dieu descendit sur la terre, il voulut naître obscur et pauvre, mais non pas bossu et boiteux; les traditions nous rapportent au contraire qu'il était parfaitement beau, que toute sa personne respirait un air de noblesse et de dignité qui imposait aux grands de la terre et disposait merveilleusement le peuple à l'écouter. Jésus-Christ venait pour servir d'exemple au monde, aussi avait-il réuni en lui tous les attributs de la majesté, mais de la majesté simple et non orgueilleuse. En se faisant homme il avait divinisé la nature humaine.

Sous ce point de vue le Christ nous semble le symbole incarné de la peinture.

C'est donc cet amour constant, cette recherche patiente et infatigable du beau idéal qui caractérise le grand peintre, comme aussi le grand poète et le grand musicien dans leurs données respectives.

Après le XVIIᵉ Siècle qui s'éteignait dans une nonchalance et un laisser-aller tout-à-fait digne de la pastorale; après le XVIIIᵉ qui par une réaction un peu outrée avait pris les allures de l'héroïde, et à force de vouloir remonter aux sources primitives de l'art, se passionnait pour la statuaire en peinture, il appartenait à notre siècle, qu'on pourrait appeler le siècle des rêveurs, de briser le joug des écoles, d'interroger une à une toutes les gloires passées pour établir entr'elles une équipondération lumineuse, et de chercher le vrai partout où il pourrait se rencontrer, sans distinction de temps, de lieu, ni de bannière.†

Beaucoup se sont égarés dans cette voie tortueuse, beaucoup se sont arrêtés, croyant qu'ils avaient touché le but, combien peu en ont approché! quand nous

† Ce préambule est extrait d'un ouvrage inédit d'un des auteurs de ces biographies, il a pensé que ce morceau trouvait naturellement sa place ici.

parlerons de M. Ingres, nous verrons comment il opposa une digue heureuse à ce débordement tumultueux qui menaçait les destinées de l'art.

Parmi cet essaim de jeunes initiés dépourvus pour la plupart de boussole et errant au hasard, on vit tout-à-coup surgir une intelligence nouvelle qui grandit tout d'abord et éclipsa bientôt les autres.

M. Eugène Delacroix venait de se révéler. Lui, il avait une croyance, une étoile, un but, *data fata*.

Hardi mais consciencieux, téméraire, mais fier de son idée, original, mais toujours noble, le jeune homme souleva dès son début d'aigres discussions et de malveillantes susceptibilités. Il avait voulu innover, tout était dit; les réputations caduques et les rivalités haîneuses, peur et jalousie! se déchaînèrent contre lui et le sommèrent de rentrer dans le devoir. M. Delacroix persista. La persévérance et la conviction sont toujours deux choses fort honorables, aussi le peintre se consola-t-il en pensant qu'il était compris ailleurs, et qu'il comptait des approbateurs désintéressés.

Nous voudrions entrer ici dans quelques détails sur la nature du talent de M. Delacroix, et nous livrer à une étude raisonnée de son système et de ses tendances; nous analyserions nuance par nuance, toutes ses qualités, tous ses défauts; les phases diverses de sa laborieuse carrière d'artiste passeraient successivement sous nos yeux, pour être examinées, discutées, jugées. Nous comparerions le peintre avec lui-même, puis avec les autres, et cette comparaison peut-être ne serait pas avantageuse à beaucoup de ses antagonistes les plus hautains et les plus dédaigneux.

Mais nous devons rester fidèles aux lois sévères que nous nous sommes tracées, et nous sommes obligés de décliner nous mêmes notre compétence, toutes les fois qu'il s'agit de dissertation et de critique. Un autre se chargera d'apprécier et de conclure. Pour nous, de gré ou de force nous resterons emprisonnés dans le cercle de nos attributions et nous nous bornerons au rôle plus modeste de simples conteurs.

Eugène Delacroix est né à Charenton-Saint-Maurice, le 7 floréal, an VII (26 avril 1799[2]), année féconde en événements comme chacun sait. Un Français quelconque né malin et tant soit peu prophète avait envoyé aux membres du Directoire, sous la forme ingénieusement allégorique de *rebus*, une lancette, une laitue et un rat. Ce qui signifiait tout simplement *l'An VII les tuera*. Le premier Consul alors en Égypte, se permit de deviner l'énigme, et se mit en route pour réaliser la prophétie qui ne se vérifia pourtant que l'année suivante, aux journées du 18 et 19 brumaire.

Charles Delacroix, père d'Eugène, avait été ministre sous ce même Directoire en 96 et 97; pendant deux ans, il tint entre ses mains le portefeuille des relations extérieures. On ne jugea digne de lui succéder que M. Talleyrand, qui revenait alors de l'émigration. A sa sortie des affaires, l'ex-ministre fut successivement nommé préfet de Marseille, puis préfet de

[2] In fact, an VI (1798).

Bordeaux, où il mourut sous l'Empire; le jeune Delacroix avait alors cinq ou six ans.

Il y a des hommes marqués en naissant du sceau d'une fatalité opiniâtre, qui doit les accompagner dans toutes les périodes de leur existence. Du jour, où ils appartiennent à la vie, ils appartiennent à la lutte.

Une mystérieuse influence, tantôt mauvaise, tantôt protectrice, enveloppa Eugène Delacroix dès le berceau, et se manifesta par d'assez claires révélations.

Un jour que sa nourrice le conduisait à la promenade, le hasard amena à leur rencontre un homme en proie depuis quelque temps à une aliénation mentale. Il cheminait un peu à l'aventure suivant que ses jambes avaient la fantaisie de le mener par ici où par là; il s'en allait tranquillement, philosophant avec lui-même, parlant tout haut et apostrophant sans doute d'invisibles interlocuteurs avec lesquels il avait engagé une conversation très animée.

Son œil errant et égaré effleura d'abord avec insouciance le visage de l'enfant qui le regardait d'un air étonné, puis, comme si une réflexion inattendue fût venue intérieurement l'illuminer, il reporta soudain ses yeux sur cette frêle nature et se prit à l'examiner avec attention. La nourrice allait passer outre, quand le pauvre insensé l'arrêta brusquement par le bras afin de continuer à loisir son inspection physiologique; abîmé dans cette absorption contemplative, il n'entendait pas les énergiques protestations de la nourrice, qui le sommait de la laisser passer; il était tout à son étude; aucun trait, aucun détail de la jolie petite figure qu'il avait devant lui n'échappait à l'anatomie intellectuelle qu'il lui faisait subir.

La robuste normande (toutes les nourrices sont réputées normandes) de plus en plus effrayée, et s'imaginant qu'elle avait affaire tout au moins à un ogre que la chair délicate de son nourrisson avait alléché, puisqu'il le considérait avec des yeux si pleins d'appétit, se mit à crier et à gesticuler; l'enfant lui, souriait à l'ogre et lui tendait ses petits bras; victime parfaitement dévouée il allait au-devant du sacrificateur, on eût dit qu'il pressentait d'avance les paroles qui allaient sortir de la bouche du grand-prêtre. Ils s'étaient compris tous les deux par je ne sais quelle sympathie secrète.

Or savez-vous quelle sorte d'oracle rendit le moderne Apollon Pythien (j'aurais mieux aimé dire *Thymbrœus*.) Il prédit à l'enfant une grande destinée, mais une vie agitée, hérissée de labeurs et cruellement éprouvée par des controverses.

Il est rare que de pareilles consécrations ne portent pas leurs fruits; trop d'exemples en font foi.

Voilà donc M. Eugène Delacroix inscrit sur la liste de ceux que le ciel a prédestinés. Aussi comme son enfance va être horriblement balottée! Dans la même année les accidents les plus fatals se multiplient coup sur coup.

Un domestique de la maison de son père, prend le petit Eugène sur ses bras et va se promener sur le port de Marseille. Par un malencontreux hasard, le

pied vient à lui manquer, il tombe avec l'enfant dans un de ces vastes bassins remplis de navires de toute espèce. Le danger est grand pour tous deux; le domestique qui sait un peu nager, met toutes ses ressources à son propre service et se tire d'affaire le plus égoïstement possible; c'en est fait du jeune Delacroix. L'eau du bassin est épaisse et saumâtre, il se débat avec désespoir entre cinq ou six gros navires qui d'un moment à l'autre peuvent le broyer entre leurs flancs redoutables pour peu qu'une cause inattendue leur imprime un mouvement quelconque. Mais un matelot vient d'apercevoir le pauvre enfant, il se précipite dans les flots et sauve cette précieuse existence.

Une autre fois c'est le feu qui est déchaîné contre elle, c'est le feu qui envahit le berceau où l'enfant repose endormi; le feu qui l'embrasse dans ses replis, le mord, le déchire et cherche à l'étouffer dans une ardente étreinte. Il n'y a d'autre salut pour lui que dans un miracle, le miracle arrive à son heure. Mais déjà la flamme a sévi sur ce faible corps, elle lui a imprimé le stygmate d'un ineffaçable baiser et M. Delacroix porte encore aujourd'hui les traces de cette affreuse catastrophe.

Ce n'était pas encore assez; voici qu'à quelques jours de là, par je ne sais quelle incroyable imprudence l'enfant se trouve empoisonné par du vert de gris qui servait à laver des cartes. Il échappe une troisième fois à la mort. Combien d'individus à sa place eussent succombé à tant de chances de perdition si souvent ramenées; mais la providence veillait sur lui, elle combattit sans relâche la puissance ennemie qui s'acharnait à le poursuivre et gagna la bataille.

Eugène Delacroix entre au collège, il y puise une éducation brillante et solide, son imagination avide et toujours préoccupée, aimait à plonger au fond de tous les sujets pour demander à chaque chose son mot et son pourquoi. Mais au milieu des fortes et substantielles études auxquelles il se livrait, il caressait un songe, le plus beau, le plus grand de tous les songes de sa jeunesse, il voulait être peintre.

La peinture comme la poésie n'apparaît-elle pas pour la première fois à la pensée de ses amants, sous l'espèce d'une belle femme adorée sur la terre ou rêvée dans les cieux? souvenir d'une image réelle et passagère, ou reflet d'une immortelle abstraction, en quel plus charmant symbole peuvent donc se condenser les vagues aspirations d'un jeune homme? La peinture, la poésie et la musique sont femmes! chacun leur prête en particulier le type de beauté que son cœur a choisi ou que son âme a deviné.

A dix-huit ans, M. Delacroix devient l'élève de Guérin sans que sa vocation ait à surmonter aucun obstacle de la part de sa famille.

A quelques années de là, c'était au salon de 1822, un jeune homme parfaitement inconnu exposait sa première œuvre aux regards de la foule: il avait pris le Dante pour son héros [*Barque de Dante*, J100].

A cette heure même, un autre jeune homme tout aussi ignoré débutait dans les journaux. Le premier tableau du jeune peintre fut le sujet du premier article du jeune écrivain.

Le peintre était M. Eugène Delacroix.

L'écrivain, M. Thiers.[3]

Dès-lors une noble sympathie rapprocha ces deux hommes et leur fit concevoir l'un pour l'autre une amitié qui dure encore. Tous deux ont passé par toutes les vicissitudes d'une carrière orageuse, tous deux ont grandi dans la lutte et par la lutte, mais l'un est arrivé au but, il a atteint le terme de toutes les espérances probables, et l'autre est toujours en proie au désir.

Ce premier tableau fut beaucoup loué et beaucoup critiqué; mais comme il laissait la critique dans l'incertitude sur la manière de voir ultérieure du peintre, on attendit pour se prononcer. Le massacre de Chio [J105] vint rompre la glace. Un haro terrible s'éleva de tous les côtés. La voix des défenseurs fut couverte par un *tolle* général; M. Delacroix fut déclaré schismatique et par conséquent indigne d'entrer dans le sanctuaire.

Il y rentra cependant encore plus d'une fois par la force des choses. Mais toujours harcelé, toujours inquiété, toujours blessé par l'amputation d'une ou de plusieurs de ses œuvres. A l'exemple de ces pèlerins qui laissaient leurs sandales à la porte et entraient pieds nus dans le temple, on l'aurait volontiers reçu débarrassé de tout son bagage d'artiste, afin qu'il pût se mettre à étudier sans doute les hautes productions de ses juges.

Les bonnes rancunes et les ardentes inimitiés datent pour le peintre, du massacre de Chio, mais l'apparition du Sardanapale [*Mort de Sardanapale*, J125] eut un côté plus sérieux: M. de Larochefoucault, qui dirigeait les beaux-arts, crut devoir donner quelques conseils à M. Delacroix, pour le détourner de la voie dans laquelle il s'était volontairement engagé. Celui-ci fit des objections, M. de Larochefoucault le sermonna longuement s'attachant à lui démontrer que ses doctrines en fait d'art étaient tout-à-fait subversives, mais il avait affaire à un entêté, qui au milieu des questions et des réponses que M. le directeur s'adressait victorieusement à lui-même, fit un grand salut et s'éloigna avec beaucoup de calme. C'est chose difficile et peu raisonnable que de vouloir forcer un homme à changer brusquement le cours de ses idées et à abdiquer les tendances de toute sa vie. C'est travailler à lui faire perdre sa force, sa verve, son individualité. Prenez l'artiste tel qu'il est et jugez-le; il est aussi grand par ses défauts que par ses qualités. Un homme sans défauts est presque toujours un homme médiocre ou un être nul.

A partir de ce moment, M. Delacroix fut mal noté dans l'esprit de M. de Larochefoucault qui jouissait d'une grande influence.

Le peintre tomba dans une défaveur de plus en plus marquée, il fut oublié chaque fois qu'il y eut des travaux à exécuter pour le gouvernement. La liste civile l'avait mis à l'index; la disgrâce était formelle.

Fatigué de tant de labeurs qui ne portaient d'autres fruits que la persécution, M. Delacroix entreprit un voyage au Maroc en 1832.

Il obtint une mission du roi et partit avec M. de Mornay.

[3] The reference is to Adolphe Thiers' review of the Salon of 1822 in *Le Constitutionnel*, 11 May 1822, where Delacroix's picture was highly praised.

De nouveaux sites à examiner, de nouveaux détails à analyser, des mœurs et des populations nouvelles à étudier, et puis l'air, le mouvement, la distraction, tout cela contribua à rasséréner ses idées un peu assombries, il revint plus fort que jamais, il revint pour trouver un appui!

M. Thiers était ministre de l'intérieur.

Les travaux de la Chambre des Députés furent livrés à M. Delacroix.

Tout le monde sait comment il s'acquitta de cette tâche longue et pénible. Le peintre et le ministre eurent encore une fois raison.

Une ère nouvelle commença pour M. Delacroix. Il s'était victorieusement posé, il avait enfin conquis un piédestal, il se vit admiré, et ce qu'il y a de mieux, c'est qu'il le fut consciencieusement. Cette page magnifique qu'il a inscrite sur les murailles de la Chambre des Députés [Salon du Roi] est son plus beau titre de gloire, comme aussi le moins contesté.

Ces travaux commencés en 1834, furent terminés en 1837.

Le Pont de Taillebourg [J260], tableau commandé pour le musée de Versailles, fut exposé dans le courant de la même année.

Puis vint la *Médée* [J261] en 1838.††

Cléopâtre, *Hamlet* parurent en 1839 [J262, J267].

Enfin cette année tout le monde a pu voir dans le salon carré, la grande toile représentant la *Justice de Trajan* [J271].

Ces différents tableaux sur le mérite desquels le public et les artistes se sont déjà prononcés, ont apporté à l'artiste sa récolte ordinaire d'amertumes et de vexations. M. Delacroix n'entre pas comme il veut au Louvre, il est toujours cavalièrement rudoyé à la porte et trop souvent éconduit. L'intolérance qui n'est plus du tout dans l'esprit de la critique moderne, trône à son aise parmi les membres antiques du Jury d'exposition; par cela même qu'en vieillissant elles se font de jour en jour plus impuissantes, les rivalités s'aigrissent et n'en deviennent que plus sourdes et plus implacables.

M. Delacroix a quelquefois quitté le pinceau pour le crayon. Il fut chargé d'illustrer une remarquable traduction de *Faust*, par M. Albert Stapfer, publiée en 1828. L'énorme in-folio arriva entre les mains de Gœthe. En voyant que c'était la traduction de son livre bien aimé, le grand poète laissa échapper un soupir de tristesse et de découragement. Tant d'écrivains, tant de peintres avaient dénaturé ses œuvres en croyant les reproduire!

—Ah! mon pauvre enfant s'écria-t-il comment t'auront-ils arrangé aujourd'hui?

Et avec une sollicitude toute paternelle, il se mit à parcourir les feuillets de l'ouvrage. Mais bientôt son front se dérida, son visage prit un air de satisfaction, il était content, il reconnaissait ses idées, il souriait aux personnages de sa création.

—Voilà bien le docteur Faust! . . . oui c'est Méphistophelès . . .

†† Ce dernier tableau fut acheté par M. le duc d'Orléans. [In fact, it was acquired by the State for the Musée de Lille. The Duke acquired the *Hamlet* mentioned in the next line.]

—Ah! la pauvre Marguerite!

Avoir bien compris Gœthe, de l'aveu de Gœthe lui-même, ce n'est pas déjà si mal!

Le Sanglier des Ardennes [J135], esquisse empruntée par lui, à Walter Scott passe aussi dans l'opinion des artistes, comme une belle et bonne production.

M. Delacroix n'est pas seulement peintre, c'est encore un homme profondément lettré.

Poète avant tout, il s'est toujours complu à lire et à étudier les poètes; esprit rêveur et tourmenté, il a recherché avec ardeur la société de ses frères, et a toujours aimé à tremper les ailes de son inspiration dans les sources les plus pures et les plus élevées de la littérature. Quelques articles qu'il a publiés sur l'art, dans certains journaux spéciaux et notamment dans l'Artiste et la Revue de Paris, sont écrits avec une grande limpidité de style et dénotent chez leur auteur une haute portée de raisonnement.

Beaucoup de personnes pourtant pensent qu'il a le cerveau tant soit peu à l'envers à cause de l'opiniâtreté qu'il met à poursuivre UN système en peinture. M. Delacroix s'amuse beaucoup de cette idée.

—Ce n'est pas étonnant dit-il en riant, je suis né à Charenton et mon horoscope a été tiré par un fou.

Allusion plaisante à la singulière rencontre qu'il fit à Marseille dans son enfance.

On a reproché à l'artiste d'être incorrect, de peu travailler son dessin, de jeter trop de confusion parmi ses personnages, de poser trop près les uns des autres mille tons différents dont les nuances sont criardes, ce qui forme un papillotage désagréable à l'œil; d'un autre côté on le vante comme un grand coloriste le premier, le seul de notre époque.

Quel que soit le jugement qui sera porté plus tard sur M. Delacroix dans le silence des passions, nous croyons qu'il y a en lui une qualité que personne ne songera jamais à lui refuser, c'est l'idée continuellement poétique, c'est la noblesse, l'élévation, vertus qui n'appartiennent qu'aux peintres réellement éminents.

Les travaux de la Bibliothèque du Palais Bourbon sont confiés à M. Delacroix; une vaste composition fermente à l'heure qu'il est dans cette tête féconde; philosophie, sciences, histoire, lettres, toutes ces belles divinités vont prendre un corps sous le pinceau du maître.

Il achève dans ce moment-ci deux petits tableaux dont il a bien voulu nous permettre de voir les ébauches. L'un représente le Naufrage de Don Juan (2e chant) [J276], l'autre une Noce à Tanger [J366]. Une grande toile lui a été aussi commandée pour Versailles. C'est la prise de Constantinople, par les Croisés en 1205 [J274]. Nous verrons probablement tout cela à l'exposition prochaine, à moins que le Jury . . .

Le Jury a été dénoncé à la Chambre des Députés et c'est justice! Nous n'entreprendrons pas de l'accuser encore, assez de voix éloquentes se sont déjà élevées contre lui. Nous dirons simplement à MM. les Députés: 'Vous

avez tous les jours devant les yeux les tableaux d'un des hommes les plus persécutés par le Jury, vous avez pu les apprécier comme tout le monde, si ce n'est mieux; croyez-vous que le peintre qui a si bien décoré le palais des Représentants du peuple français, n'a pas le droit d'entrer librement au Louvre?'

APPENDIX III

Edited entry for Griffin, *Contemporary Biography* (1860)[1]

DELACROIX, FERDINAND-VICTOR-EUGENE, eminent French painter, *chief of what is called the 'Romantic' School*, was born at Charenton Saint-Maurice, near Paris, about the beginning of the present century [last seven words struck through] *April 1799. There are but few incidents in his life to notice. He received a liberal education, his father having been a member of the Old Convention, and minister under the Directory, and dying Prefect of Bordeaux. He had three miraculous escapes from death,[2] and after the last went to College where notwithstanding his passion for Art he studied diligently. At the age of eighteen he entered the atelier of the Classic painter Pierre Guerin* [sic], *who had already for pupils Gericault* [sic] *and Ary Scheffer. These pupils abandoned the traditions of their instructor and became declared partizans* [sic] *of the Romantic.* His principal pictures are 'The Massacre of Scio', 'Dante and Virgil in the Inferno', 'Algerian Women', 'The Jewish Wedding'. Delacroix, though not likely to take rank in the high position his admirers claim for him, undoubtedly possesses superior power as an artist, and his influence upon contemporary French art has unquestionably been great.

[1] See p. 157 for Delacroix's comments written below it. The passages in italics are editor's MS notes marked for insertion into the printed text at the points where they are placed here. The rest of the entry is printed.

[2] In his anonymously published *Eugène Delacroix, sa vie et ses œuvres* (Paris, 1865) Achille Piron, citing the artist's own notes, gives the following account of *five* such incidents which occurred within a year of each other when Delacroix's father was Prefect at Marseille (1800–3), that is, long before Eugène went to College: 'Je fus successivement brûlé dans mon lit, noyé dans le port de Marseille, empoisonné avec du vert-de-gris, pendu par le cou à une vraie corde, et presque étranglé par une grappe de raisin, c'est-à-dire par le bois de la grappe' (p. 38). See also Eyma and Lucy's biography of 1840 (Appendix II here, pp. 181–2), which was probably the main source for Griffin's entry.

APPENDIX IV

Autograph letters preserved at the Fondation Custodia, Paris, published by Joubin from copies

1. Letter dated 18 January 1836 to 'Monsieur', identified as Théophile Thoré by Joubin (*Correspondance*, i. 406–9).

Most of the variations between Joubin's transcript, taken from a copy by Robaut, and the original are insignificant, relating mainly to additional punctuation and expanded abbreviations. But the following disparities are worth noting: under '1824' the original description does not include the adjective 'éplorées' to characterize the Greeks in the *Massacre de Scio*, and Tasso is said to have been shut up with 'des fous', not 'les fous'; in the final sentence under '1832', Delacroix writes of 'Plusieurs dessins ou peintures', not 'ou aquarelles', being fruits of his North African journey.

2. Letter dated 12 July 1859, to 'mon cher ami', identified as Alfred Arago by Joubin (*Correspondence*, iv. 114).

Accurate transcript, except 'arrangement' for 'arrangements' and 'ordonner' for 'ordonnancer'.

APPENDIX V

A photocopy of the letter to Arrowsmith summarized on page 107 was sent to me from New York when my manuscript was in proof and is here given in full:

*To Monsieur Arrowsmith, rue St Marc près le théâtre de l'opéra comique à la Taverne Anglaise.

Mon cher Arrowsmith,

Je regrette bien vivement que vous ayez pris la peine de passer chez moi inutilement: je n'y suis presque jamais dans la journée, étant occupé surtout pour la fin de l'année à terminer ce que j'ai à faire au Luxembourg. Barrye [*sic*] m'a dit de vous renvoyer les règlements anglais et que vous auriez la bonté de les faire traduire. Je lui en ai expliqué une partie; mais il y en a beaucoup que je ne comprends pas.

Recevez mille amitiés.

Ce 1er décembre. Eug Delacroix

INDEX OF NAMES

For names of correspondents see separate index. They are repeated here only when they appear in letters to other people or in the editorial text.

INDEX OF CORRESPONDENTS

A question mark before a page number indicates that the identity of the correspondent is uncertain.

INDEX OF WORKS BY DELACROIX